영화
같은
시간

영화 같은 시간

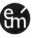

이음

일러두기
본문에서는 한국영화아카데미(Korean Academy of Film Arts, KAFA)를 일부 '영화아카데미', 또는 '아카데미'로 표기하였습니다.

차례

최호적시광(最好的時光)

영화 감독 시간

봉준호 × 최동훈 대담

봉준호
연세대학교 사회학과를 졸업했으며,
한국영화아카데미에서 영화 연출을
전공했다. 단편영화 ‹백색인›, ‹지리멸렬›로
주목받는 감독으로 떠올랐다. 옴니버스
프로젝트 영화 ‹도쿄!›에 참여하였으며
장편영화 ‹플란다스의 개›, ‹살인의 추억›,
‹괴물›, ‹마더›, ‹설국열차›를 연출했다.

최동훈
서강대학교 국문학과를 졸업하고
한국영화아카데미에서 영화 연출을
전공했다. 2000년, 임상수 감독의 영화
‹눈물›의 조감독으로 충무로 생활을
시작하여 장편영화 ‹범죄의 재구성› ‹타짜›,
‹전우치›, ‹도둑들› 등을 연출했다.

전종혁
영화전문지 «프리미어» 기자로 글을
썼으며, 현재 영화 칼럼니스트로 활동
중이다.

2013년 7월 10일 수요일, 삼청동에서 봉준호 감독과 최동훈 감독이 만났다. 이번 대담을 진행해줄 전종혁 기자와 한국영화아카데미 원장이자 영화감독인 최익환도 함께했다. 봉준호 감독은 그의 신작 ‹설국열차› 개봉을 앞두고 있었다.

전종혁 안녕하세요. 봉준호 감독님과 최동훈 감독님을 모시고 이렇게 대담을 진행하게 되었습니다. 두 분 다 한국영화아카데미에서 영화 연출 전공을 하셨는데, 영화감독으로 데뷔하기 전 이야기를 들어보고 싶었습니다. 이번 대담에서는 감독님들의 영화아카데미 시절과 영화에 대해 이야기를 나누어보려고 합니다. 먼저 두 분 모두 영화가 아닌 다른 전공을 하신 후에 영화아카데미에 입학하셨는데, 어떻게 해서 영화아카데미에 들어가게 되셨는지 궁금합니다.

봉준호 최동훈 감독께서는 서강영화공동체에 계셨나요? 강한섭 선생님께서 계셨던 곳이죠?

최동훈 서강대학교 도서관에 책이나 자료가 많았어요. 그전에 정성일 선생님, 박찬욱 감독님 같은 분들이 서강대학교에서 영화 세미나도 여러 차례 하셨다고 들었어요.

봉준호 저도 서강대학교 커뮤니케이션 센터에 비디오를 대출하러 종종 갔어요.

최동훈 맞아요. 제 첫 번째 꿈은 커뮤니케이션 센터 조교를 하는 것이었어요. 영화를 다 볼 수 있으니까요.

전종혁 그게 몇 년도였습니까?

최동훈 1992, 93년도였죠.

봉준호 저는 그때 군대 갔다 와서 복학하고 영화동아리에서
활동했어요.

최동훈 커뮤니케이션 센터 조교에 지원했는데 떨어졌어요.
경쟁률이 너무 세더라고요.

전종혁 그때만 해도 지금처럼 영화를 손쉽게 접하지 못했죠?

봉준호 시네마테크도 없고 DVD도 없었어요. 인터넷 자체가
없었으니까요. 누가 어떤 비디오를 복사해서 갖고 있다고
하면 그걸 찾아 몰려다닐 때였지요. 그때 '영화 공간 1895'
가 있었고 '씨앙씨에'도 있었어요. 영화사 '신씨네'가
혜화동에 있었는데 같은 건물 아래층에 예술영화 상영 공간
'씨앙씨에'가 있어서 그곳에서 영화를 보곤 했죠.

전종혁 두 분이 영화광이었다는 것을 짐작할 수 있네요.

봉준호 그때만 해도 그런 영화들을 보는 것에 대한 어떤 신비감이
있었어요. 요즘은 뭐……. 그때는 막 보러 몰려다니고
그랬으니까.

최동훈 봉준호 감독님께서도 동아리 활동을 하시지 않으셨나요?

봉준호 연세대학교에도 '프로메테우스'라는 영화 동아리가
있었는데 저는 거기서 활동하지는 않았고 최종태
감독님께서 만드신 '노란 문'이라는 영화 동아리에서
활동했죠. 동아리에서 세미나도 하고 비디오 관리도 했어요.
거기서 동아리 멤버들과 제 첫 단편인 〈백색인〉(1993)을
찍었어요. 단편을 더 찍고 싶었죠. 그즈음 영화아카데미에
가면 공짜로 찍을 수 있다는 얘기를 듣게 됐고 거기
가야겠다고 생각했어요. 최동훈 감독님께서는 학비
내셨나요?

최동훈 네. 저는 15기여서 학비를 냈어요.

봉준호 몇 기부터 학비를 냈죠? 아, 저희 기수(12기)까지 학비가
면제였군요. 공짜로 영화진흥위원회(이하 영진위) 최고의
장비로 영화를 찍을 수 있다는 것, 학비가 없다는 것,
진행비를 학교 측에서 내준다는 것 때문에 영화아카데미에
응시를 하게 된 거예요.

전종혁 당시 영화를 찍고 싶은 사람들은 전부 영화아카데미로
모였을 것 같습니다.

최동훈 그렇죠. 그래서 경쟁률이 몹시 높았어요.

전종혁 그 경쟁률을 어떻게 뚫으셨습니까?

봉준호 시험을 준비하는데 영어 시험을 본다는 거예요. 심지어 영어
듣기 시험을요. 왜 영어를 해야 하나 하는 의문을 품고 영어
학원도 두어 달 다녔죠. 영화아카데미에 다니고 싶어서요.

최동훈 그래서 그 시험을 보셨어요?

봉준호 네, 결국 시험을 봤어요. 영화 만들기와 무슨 상관인지는
모르겠지만요.

최동훈 저도 시험을 봤습니다. 그런데 저는 영리하게 영어 듣기
시험은 넘기고 문법으로 승부를 봤죠.

봉준호 영화 동아리 때부터 알던 분이었던 영화아카데미 10기
김유평 선배님을 만나 뵙고 시험에 대해 여쭈어보기도
했어요. 선배님께서 특정 문제집을 권해주셨죠. 그래서
그것을 열심히 풀고 그랬어요.

전종혁 영화아카데미를 준비하는데 정작 영화 이론 공부는 안
하셨나요?

봉준호 물론 다른 준비도 했죠. 한국 영화사 책도 읽고,

선배님들께서 권해주신 것들을 공부했어요.

최익환 정작 시험 문제는 '빛의 3요소에 대해 쓰시오.'였어요.

봉준호 그랬나요?

최동훈 대학 때 서강대학교의 영화 동아리 분위기는 학구적이었고
폴란드 영화를 보고 안제이 바이다 감독의 ‹재와
다이아몬드›를 분석하고 그랬죠. 저는 서클룸에서
‹터미네이터 2›를 보다가 선배님들께 들켜서 나가라는
소리를 들은 적도 있어요. 선배님들의 감시 아래 장 뤽
고다르의 영화를 보고 그런 시절이죠. 단편영화를 너무나
찍고 싶었어요. 그런데 길이 없었고 실제로 영화를 어떻게
찍는지도 몰랐어요.

봉준호 그 동아리에서 제작은 안 하고 주로 영화 보고 세미나 하고
그랬나 봐요.

최동훈 네, 저희는 입으로만 했죠. 그러다가 딱 한 편을 찍었는데
영화를 만든다는 게 얼마나 어려운 것인지 그때 알았어요.
그래서 영화아카데미에 가서 배워야겠다고 생각을 했고,
영화아카데미에 찾아가서 김용봉 선생님을 만나 조언을
구했죠. 저도 봉준호 감독님께서 준비한 것들과 거의 유사한
것을 공부했어요. 그런데 시험 날짜를 잊어서 시험을
못 봤어요. 그 당시 매일 함께 도서관에 다니면서 같이
영화아카데미 입시를 준비하던 친구가 있었는데, 저희 둘
다 시험 날짜를 잊었던 거예요. 그래서 그다음 해에 입학을
하게 되었고요.

전종혁 그 친구는 영화아카데미에 입학했나요?

최동훈 아뇨. 유학을 택했어요.

봉준호 맞아요. 그때 영화를 하려면 연출부에 들어가거나 유학을 가거나 영화아카데미에 들어가거나 대학 영화과에 진학해야 했어요. 어떻게 해야 하나 그런 고민들이 많던 때였어요.

전종혁 영화아카데미를 졸업해서 충무로에서 영화 일을 할 수 있는 확실한 길이 있었나요?

최동훈 들어가서 생각해보려고 했어요. 일단 영화를 너무 만들고 싶었기 때문에 거기까지 생각할 겨를이 없기도 했고요. 만들 수 있는 기반은 이것밖에 없었으니까요. 그리고 1996년, 제가 입학하기 직전에 한국예술종합학교(이하 한예종) 영상원이 생겼죠. 그런데 거기는 학부라 4년간 공부해야 했어요.

봉준호 저희 때는 영화아카데미 과정이 1년이었고 최동훈 감독님 때는 2년이었습니다. 화끈했어요. 1년 동안 전부 배우고 졸업해야 했거든요.

전종혁 영화아카데미 분위기는 어땠습니까? 영화광들의 집합소였는지 아니면 서로 다른 성격의 사람들이 모여 있었는지 궁금하네요.

최동훈 저를 포함해서 다 이상했죠.

봉준호 조용규 씨는 충무로 일을 하다 오신 분이라 성격이 센 편이었고 또 허재영처럼 예측할 수 없는 사람도 있었고 장준환 감독도 굉장히 독특했어요. 술을 참 많이 마셨던 기억이 나네요. 날짜를 세면서 마시기도 했죠. 54일 연속으로 마시고요.

최동훈 술을 마시고 강의실에서 잤어요.

봉준호 자다가 영화진흥공사(이하 영진공) 경비아저씨께 혼나기도
했어요. 남산에 있었을 때인데 왜 그렇게 술을 마시고
다니고 강의실에서 자고 그랬나 싶어요.

최동훈 저희도 그랬어요. 홍릉이니까 무덤 옆에서 자는 건데
철통같은 보안을 뚫고 들어가서 잤던 거죠.

최익환 지금도 그래요. 학생들이 학교에서 자고 아침에 샤워하고
나와요.

봉준호 돌이켜보면 그때가 제일 행복했죠. 영화 좋아하는
젊은이들끼리 모여서 '네가 잘났냐. 내가 잘났냐.' 하면서 술
마시고 울고 그랬죠.

최동훈 영화아카데미 시절이 인생에서 가장 오만한 상상력이
머리를 지배하던 때라서요. 동기들을 만났는데 "무슨
감독 좋아해요?" 하기에 "히치콕이요." 했더니 "하.
히치콕이란다." 그러더라고요. 그래서 제가 "무슨 감독
좋아하세요?" 하니 "아실런지 모르겠지만 저는 브라질의
누구…….", "아." 그런 식인 거죠. 각자의 취향이 너무
독특하니까 그랬겠죠.

봉준호 15기에 개성 강한 사람들이 많아요. 제가 15기들을 많이
기억하는데 허진 씨부터 정영화 씨, 이기철 씨, 연출부 했던
최두호 씨 등이요.

최동훈 묘하게 엮이는 게 봉준호 감독님께서 〈살인의
추억〉(2003)을 촬영할 때 연출부에 15기 정영화 씨가
있었어요.

봉준호 스튜어디스로 일하기도 했었는데 우리가 흔히 상상하는
승무원의 이미지는 아니었어요. 굉장히 강인한 분이죠.

최호적시광(最好的時光)

최동훈 그리고 이번에 〈설국 열차〉(2013)에 미국 쪽을 담당하는
프로듀서 분도 15기죠?

봉준호 제가 15기와 일을 많이 했네요.

전종혁 계속 인연이 이어져 왔군요.

봉준호 우리 때와 최동훈 감독이 영화아카데미를 다닐 때는
시스템이 많이 달랐어요.

전종혁 4년 차이가 나니까 아무래도 그랬을 것 같습니다.

봉준호 저와 최익환 감독님은 앞의 선배님들이 해오던 시스템대로
하다가 12, 13기 때 시스템에 변화가 생겼는데, 학제가
2년제로 바뀌고 학비도 생기고 교수진에도 변화가
있었다고 알고 있어요.

최동훈 저희가 들어갔을 때는 정확히 말하면 1년 반
시스템이었어요. 다섯 컷 영화, 실습작품 둘, 그리고
졸업작품 이렇게 영화 네 편을 만들어야 했어요. 그러니까
실제로는 1년인데 2년을 다니는 거죠. 그 당시에
영화아카데미에 가서 아무도 무언가를 가르쳐주지
않는다는 데 당혹감을 느꼈어요.

봉준호 촬영 시간에는 그래도 많이 배우잖아요. 기술적인 것들이요.

최동훈 그러니까 영화아카데미 가서 배운 것 중 가장 특별한
건 카메라를 켜고 끄는 걸 배운 거예요. 필름 로딩하고,
조명기 세팅하고, 선 깔고요. 체계적인 공부가 이루어 진 건
아니었어요.

봉준호 알아서 하라는 거죠. 저희 때도 그랬어요.

최동훈 술을 마실 수밖에 없는 게 동기들하고 매일 싸웠어요. 그
재미로 다니다가 황규덕 감독님께서 주임교수로 오시면서

처음으로 교수 시스템을 만드신 거죠. 그 당시 영진공에서
'황규덕, 박기용 감독을 자르겠다.'고 했고 다시 옛날
시스템으로 돌아갈 것을 우려한 저희가 데모를 하고
그랬어요. 그러면서 졸업작품에 대해 개개인이 책임을 지게
된 거죠.

전종혁 그 짧은 시기에 영화도 배우고 술도 마시고 데모까지
하셨습니까?

최동훈 영진공 사장실에는 못 들어갔어요. 영진공 직원들의 반대
때문에요. 어쨌든 교수 시스템을 지켜내긴 했죠. 아카데미
백서라는 것을 그때 장기철 선배님과 함께 만들었고요. 제가
동대문 구청에 가서 등기부등본을 떼어서 영화아카데미
땅과 건물은 영진공 소유가 아니라 영화아카데미
소유였다는 것을 밝혀냈죠.

봉준호 임상수 감독님께서 딱 한 번 잠깐 동문회장을 하신 적이
있어요. 제가 부회장이었고 최동훈 감독님이 총무였죠. 그때
영화아카데미 동문회가 완전 망가져 버렸어요. 셋 다 매번
딴 소리만 하고요.

최동훈 그 어떤 만남이나 모임도 하지 않았죠.

봉준호 임상수 감독님께서 "체육대회? 그런 걸 왜 해? 모이지
말라고 해." 그러면 우리는 "네." 그랬죠. 그 분위기를
바꾸느라 후임 회장님들께서 고생 좀 하셨죠.

전종혁 모이기 싫어하고 단체 활동을 지양하고 그런 건
영화아카데미 전체의 특성입니까?

봉준호 영화아카데미 선배님들도 여러 스펙트럼이 있는데 그
스펙트럼의 한쪽 끝에 이민용 감독님이 계신다면 그 반대쪽

끝에 임상수 감독님이 계신 거죠.

최동훈 거의 광복군과 아나키스트죠.

봉준호 하여튼 우리 때는 최동훈 감독님 때랑 좀 달랐어요. 제가 다녔을 때는 구 시스템의 끝이고, 최동훈 감독님 때는 신 시스템의 시작이죠.

최동훈 기본적으로 영화아카데미가 좋은 것은 동기들과의 전쟁을 통해 자신이 성장하는 거예요. 자극받고요. 대학 다닐 때 '영화를 공부해야 하는데 어떻게 해야 할까?' 고민하면서 내내 세미나를 했는데 하나도 도움이 되지 않았다고 느꼈어요. 그런데 봉준호 감독님 대학 동창인 이대희라는 친구가 있었는데…….

봉준호 아, 저랑 같이 영화 동아리에서 활동했던 친구가 영화아카데미에 입학해서 최동훈 감독님과 동기가 되었는데 그 친구가 이대희였어요.

최동훈 그 당시 봉준호 감독님께서는 단편영화계의 스타였어요. 그래서 우리가 이대희한테 "연세대학교 영화 동아리에서는 어떻게 공부해?" 하고 물었더니 그 친구 말이 영화 보고 숏을 분석한다는 거예요.

봉준호 지금 생각하면 참, 소꿉장난인데.

최동훈 그렇기는 하지만 다 그렇게 시작하잖아요. 그래서 동기들 여섯 명 정도가 모여 영화를 보고 장면을 분석하고 그랬지요. 그게 도움이 많이 됐어요. 그러다 매번 술로 빠져서 문제지만요.

봉준호 대희가 그런 제안을 했군요. 동아리 시절에는 막막하니까, 살인 장면을 모아서 분석하고 섹스 장면을 모아서 분석하고,

콘티를 그려보고 그런 걸 했어요. 나쁜 화질의 불법복제
비디오를 보면서요.

최동훈 아까 얘기했던 최두호라는 친구가 미국에서 오손 웰스
감독의 ⟨악의 손길⟩ 비디오테이프를 가져오기도 했어요.

봉준호 그런 것들이 상당히 인기 있었던 시절이죠.

최동훈 밤에 영화아카데미에 열 명쯤 모여서 그걸 틀어놓고 첫
장면을 봤죠. 그날 밤을 잊을 수가 없어요. '아 죽어야 되나.'
하고 생각했죠. 그런 영화적 충격을 계속 겪었던 거예요.
친구들이 소개해주는 영화들도 많이 봤어요.

봉준호 우리 때는 영화아카데미가 남산에 있었는데, 그때만 해도
시사실이 있었어요. 강의실 문을 열면 맞은편이 시사실인
거예요. 세트장도 같이 있었고요.

최동훈 그걸 다 볼 수 있었겠네요.

봉준호 시사회하면 다 몰려가서 보는 거죠. 웬만한 영화 시사회는
다 봤어요. 한번은 ⟨펄프픽션⟩ 시사회를 했는데, 수업하다
말고 가서 그걸 봤어요. "우아! 뭐야, 이게!" 그러면서
충격 받고 그랬죠. 한 층 내려가면 세트장하고 녹음실이
있었어요. 충무로 현역 감독님들이 거기 와서 촬영하고
계시니까 수업 받다가 슥 들어가 보는 거예요. 김홍준
감독님께서 그때 ⟨장미빛 인생⟩(1994)이라는, 최명길 씨가
출연한 영화를 촬영하고 있었죠. 만화 가게를 무대로 한
영화인데 그 세트장에 가보면 만화책이 빼곡히 꽂혀 있고
최명길 씨가 앉아 있었어요. 지금 생각하면 영진공과 같은
건물에 영화아카데미가 있어 그런 경험을 할 수 있었던
거겠죠. 일종의 영화 왕국이었던 거죠. 홍릉에는 시사실만

있고 세트장이 없었죠?

최동훈 저희 때는 남양주 세트장이 있었어요. 거기 녹음하러 갔다가 쫓겨나고 그랬어요.

봉준호 우리 때까지는 선배들이 많이 챙겨줬어요. 인원도 소수였고 그래서 동문, 선후배, 재학생이 전부 서로 알고 지냈죠.

최동훈 저희 때부터는 잘 모르죠.

봉준호 학생이 점점 많아졌고, 열두 명씩 뽑다가 스물네 명씩 뽑았으니까요. 다 하면 천 명 가까이 되요. 익명성의 시대가 된 거죠. 우리 때는 송년회를 하거나 체육대회를 하면 갈비집 하나에 전부 모일 수 있었어요. 기수별로 인사하고, 가족적이었죠. 그게 좋으면서 힘들기도 했어요. 최동훈 감독님도 안동에 가셨었나요? 35mm 카메라로 촬영하러 가잖아요.

최동훈 그 가톨릭회관⋯⋯.

봉준호 맞아요. 거기서 묵었죠.

최동훈 그 당시 35mm로 영화를 찍었어요. 단편보다 좀 길게 40분 정도로요. 모든 동기들이 각자의 역할을 하고요. 녹음, 촬영, 조명. 그런데 감독이 있어야 하잖아요. 시나리오를 써오는 사람 중에 뽑아서 연출을 맡겨요. 연출을 맡고 싶어 열심히 썼죠. 지금도 기억나는 게 박세리가 양말 벗고 우승하던 날인데 밤에 그걸 보면서 썼어요. 그러니까 박세리 키드라고 불러도 되죠. 그때 제 시나리오가 뽑힌 거예요. 굉장히 규모가 큰 작품이에요. 제작비 2000만 원, 35mm 필름 넉넉히, 열여덟 명의 스태프로 영화를 만드는 거죠.

봉준호 진짜 영화아카데미에서만 할 수 있는 실습이죠. 심지어

35mm 필름도 주고 조명도 큰 사이즈로 주잖아요.

최동훈 크레인도 주고요. 결국 수많은 실수 끝에 영화는 민망할 정도의 작품으로 나왔지만 그걸 찍고 처음으로 느꼈어요. 감독이라는 게 어쩌면 되게 외롭고 그러면서도 어떤 묘미가 있다는 걸 처음으로 느낀 거예요. 그때 동기들하고도 많이 싸웠고요.

봉준호 그 실습이 정말 격렬해요. 육체적이고요. 그때 '왜~앵' 하는 소리가 나는 아리플렉스 카메라로 촬영했는데, 그때 연출이 세 명이었어요. 현진이, 태용이, 허재영 이렇게요. 공동연출이었고 저는 조명부여서 HMI[1]를 들고 다니고 그랬어요. 지미집이라는 소형 크레인도 썼어요. 지금 생각하면 신기한 게 그때 우리가 크레인을 직접 조립하고 설치하고 가동해서 찍었어요. 영화아카데미 때 아니면 언제 그런 걸 해보겠어요. 나중에 현장 나와서 연출할 때는 연출만 하니까요. 엄청 무거운 24메가 배터리도 들고 산을 뛰어 올라갔어요. 전선도 다 깔아서 발전차에 연결하고요. 그때는 젊고 힘이 좋았죠. 지금은 24시간 내내 모니터 앞에 쪼그리고 앉아있으니까요.

안동 실습이 가톨릭문화회관이라는 곳에서 합숙 생활로 이루어지니까 그야말로 충무로 스태프가 됐을 때 지방 촬영 때와 비슷한 상황인 거죠. 촬영 중간쯤 선배님들이 맛있는 걸 사 들고 방문하는데, 그게 전통이었어요. 동문 선배님들이 '너희들 고생한다.' 하면서 술도 사주셨어요. 그때 동문회장님이 지금 한예종 총장님인 박종원 감독님[2013년 8월 12일로 임기를 마치고

1
색온도가 일광과 일치하는 램프. 한낮의 일광과 같은 5,600K의 색온도로, 같은 전력의 텅스텐 할로겐램프에 비해 3~4배 이상의 고효율성을 지녀 야외 조명에 주로 사용된다.

최호적시광(最好的時光)

퇴임했다.—편집자]이셨어요. 〈영원한 제국〉(1995)을
준비하실 때였을 거예요. 박종원 감독님, 김명하 누나 등
여러 선배님들이 오셨는데 술을 1차, 2차 마시다 보니,
제가 취해서 흥얼흥얼 노래를 한 거예요. 그때 박종원
감독님께서 "야, 봉준호 노래하지 마." 하셨는데 조용규
기사님께서 "아니야. 계속해.", "하지 마.", "계속해." 그러다
둘이 싸움이 난 거죠. 파격적이었어요. 11기 후배가 1기
선배님하고 싸운 거니까요.

최동훈 우리 15기가 처음 입학했을 때 봉준호 감독님도 계셨고
박종원 감독님도 오셨는데 그때도 그랬어요.

봉준호 싸움이 났었나요? 이민용 감독님이 오셔서 같이 공 차고
그러지 않았나요?

최동훈 그때 봉준호 감독님은 '에이, 또 커지겠다.' 하고 미리
피하셨잖아요. 처음엔 15기 입학 축하 체육대회라며 아주
화기애애하게 시작했어요. 술을 마시다 "자, 15기 노래해."
해서 노래를 하는데 "누가 그런 노래를 해. 들어가."
하셔서 들어가면 "괜찮아. 계속 해." 하고요. 그래서 다시
노래하는데 맥주병 날아가고 하다 새벽쯤 화해했어요.
그러다 장준환 감독님한테 누가 노래를 시켜 노래를
하시는데 외국 민요를 부르시는 거예요. 그때 앙금이 가시지
않은 몇몇 분께서 아직 신경전을 벌이고 계셨는데, 장준환
감독님은 끝까지 노래를 불렀어요. 뭐랄까, 영화인들의
기질을 처음 봤다고 해야 하나? 그랬죠.

봉준호 야수의 시대였지요. 요즘은 영화인들도 안 그래요.
시크해가지고요. 박종원 감독님께서 조금 진정하신 후에

"우리 남자들끼리 술을 마시다보면 그럴 수도 있지. 용규 이리 오라고 해. 다시 술 마시자." 하시더라고요. 그래서 조용규 기사님께서 박종원 감독님 옆에 앉았는데 그 순간 감독님께서 "야, 이놈아." 하면서 또 싸움을 시작하시는 거예요. 그때는 우리도 어쩔 줄 모르고 망연자실했죠. 그런 일이 있었네요. 하여튼 그때는 서로 다 알고 지냈기 때문에 졸업하고 어느 선배한테 찾아갈까 하고 진로에 대해 고민했어요. 충무로에서 회사처럼 채용 공고를 내어 사람을 뽑는 것도 아니기 때문에 졸업하면 사실 막막해요. 무작정 어디 가서 머리를 들이밀어야 하는데 그래도 선배님들이 현역 감독으로 활동하고 계셔서 도움을 많이 받았어요. 최동훈 감독님도 그렇게 임상수 감독님을 찾아가게 된 것 아니었나요?

최동훈 그렇죠.

봉준호 저는 박종원 감독님 연출부로 처음 시작했고요.

최동훈 굳은 의지로 찾아갔다기보다는 임상수 감독님께서 연출부를 구하시는데 졸업작품을 빨리 끝낸 후배들을 찾으셨어요. 마침 저와 이기철이라는 친구가 작품을 끝낸 상태였어요. 저희는 5일 안에 찍으라면 5일 안에 찍는 그런 스타일이었거든요. 바로 임상수 감독님 연출부로 갔어요. 정말 좋았죠.

전종혁 충무로로 나가기 전 단편에 대해 얘기해주셨으면 좋겠습니다. 단편도 찍으셨을 테고 저도 예전에 봉준호 감독님 단편을 비디오로 보았습니다.

최동훈 〈지리멸렬〉(1994)인가요?

전종혁 네, <지리멸렬>이요.

봉준호 그건 사실 졸업작품이 아니고 3차 실습 작품이었어요.
저희 기수가 인원이 적었어요. 처음에는 열세 명이었는데
도중에 두 명이 케이블TV로 가버렸거든요. 한국에
케이블TV가 처음 개국할 때였죠. 그때 환송하면서 기분이
좀 이상했어요. '우리도 가야하는 건가?' 하는 생각도
들었고요. '우리는 밥을 굶게 될까?' 하는 생각도 들었죠.(둘
중 하나 빼는 게 낫지 않은가요?) 인원이 열한 명이 됐는데,
3차 작품을 연출한 두 명은 졸업작품 때 촬영만 하기로
하고, 나머지 아홉 명 중 여섯 명만 학교 측에서 선정해
졸업작품을 하게 되어 있었어요. 그런데 우리에게 할당된
예산과 필름을 조금씩 나눠서 아홉명이 다 찍자, 그러면
우리 전원 다 자기 연출작을 갖고 졸업할 수 있다, 우리끼리
그렇게 얘기했어요. 학교 측에 그렇게 제안을 했는데 학교
측에서는 왜 그러냐고 하다가 저희가 계속 고집을 부리니까
결국 그렇게 하게 해준 거죠. 아, 그리고 허재영 사태에
대해 이야기해도 될까요? '이제는 말할 수 있다.'예요. 그때
그 관계자분들은 영화 아카데미에 안 남아 계시죠? 이젠
괜찮죠?

최익환 네, 이제 안 계시죠.

봉준호 20년 전 사건이니까 그걸로 감사를 받는다거나 하진
않겠죠. 사상초유의 사태였는데 저희 동기가 재학 중에
군대를 간 거예요. 영화아카데미는 군복무를 마쳐야만
입학이 가능한데, 그게 입학의 가장 중요한 요건 중에
하나였어요. 그런데 그걸 속이고 들어온 거예요.

허재영이라는 전설의 감독 얘기죠. 아주 멋진 놈이에요.
영화도 잘 찍고요. 신림동 숀 펜이라고 했죠. 근데 알고
보니 그 친구가 군복무를 마치지 않았던 거예요. 어떻게
서류를 제출했는지 모르겠어요. 미스터리죠. 영진공
공무원분들이 그걸 몰랐던 거예요. 저희를 담당했던 분은
김진성 감독님이었어요. 그분이 원래는 영화아카데미
담당 공무원이었는데 저희가 단편 찍는 거 보시고 '와
저렇게 못 찍는 애들이 감독을 하겠다고……' 하는
생각에 분에 겨워 '차라리 내가 해야지.' 해서 감독이 되신
거죠. 하여튼 그분이 담당하셨는데 모르셨던 거예요.
허재영이 국방부의 레이더망을 피해 요리조리 도망다니고
입대 연기도 했는데 국방부에서 영화아카데미로 공문을
보냈어요. '당신이 지금 영화아카데미를 다닌다는 것을
우리가 알고 있고 금년 안에 입대해야 한다.'고요. 그래서
영진공이 발칵 뒤집혔어요. 전 그때 그 대사를 잊지 못해요.
김진성 감독님이 허재영을 불러다 앉혀 놓고 (그 상황에
왜 제가 입회했는지 모르겠지만) "재영아, 우리 모두는
이 사실을 모르는 거다." 너무나 공무원스러운 말이었죠.
휴가 날짜를 맞춰 졸업식에만 참석하면 학교 측에서도
문서를 작성해서 국방부에 보내주겠다고 하셨어요. 나와서
졸업장을 꼭 받으라고요. "대신 너는 졸업작품은 찍을 수
없다. 네가 이런 물의를 일으켰는데 너에게 예산과 장비와
필름을 줄 수는 없다."라고 냉정하게 말씀하셨죠. 영장이
나와 재영이는 결국 11월에 군대를 갔어요. 그리고 저희
동기들이 재영이 혼자만 못 찍는 것에 마음이 쓰여서 자투리

필름 남은 것들을 모아 필름 한 캔을 줬어요. 장비는 우리가 관리하니까 쓸 수 있었고요. 재영이는 휴가 나와서 그렇게 졸업작품을 찍었어요. 이건 영화아카데미 사상 전대미문의 사건이에요. 이제는 밝힐 수 있어요. 대신 한정된 장소에서 이틀 만에 찍을 수 있는 시나리오를 쓰라고 했죠. 그때 찍은 작품이 〈모자〉(1994)인데 아주 재미있어요. 본인이 주인공을 했어요. 그 후로 18년째 영화를 안 찍고 있는데, 하여튼 그때 그 작품을 보고 청어람의 최용배 대표님도 좋아하셔서 청어람에서 입봉시키려고 3년간 진행비를 줬어요. 시놉시스도 안 나와서 제작사에서 좌절하고 그랬지만요. 기인이에요. 허재영은.

최동훈 지금도 영화아카데미에 라이브러리가 있어요?

최익환 네.

최동훈 빨리 가서 제 졸업작품 태워야 하는데 자꾸 영화아카데미에서 DVD 만들 때 넣자고 해요.

봉준호 과거의 치부죠. 사실 옛날 단편을 보면 너무 창피하죠.

최동훈 맞아요.

봉준호 그래서 작품명이 뭐예요?

최동훈 안 알려줄래요. 제가 영화아카데미를 일등으로 들어갔어요. 그리고 꼴등으로 졸업했죠. 그 작품 때문에요. 황규덕 감독님께서 뭘 이따위 걸 찍었느냐고 하셨어요. 좌절했죠. 영화아카데미 입학할 때 인생에서 제일 행복했고 졸업할 때 제일 불행했어요.

봉준호 그래도 크게 보면 영화아카데미 다닐 때가 제일 좋았던 것 같아요. 제작사와 투자사의 괴롭힘 같은 것도 없고요.

최호적시광(最好的時光) **25**

최동훈 마음대로 찍을 수 있으니까요.

봉준호 끼리끼리 모여서……. 좋았죠.

최익환 확실히 동기들이 최고의 선생님인 것 같아요. 그건 지금도
마찬가지고요.

전종혁 최동훈 감독님께서는 입학해서 봉준호 감독님의 단편을
보셨을 텐데 어떠셨어요?

최동훈 저희의 첫 번째 과제가 다섯 개의 숏으로 영화를 찍는
거였어요. 다섯 개의 숏으로 영화를 어떻게 찍나 싶어,
라이브러리에 가서 선배님들의 영화를 봤어요. 근데 누가
봉준호라는 사람이 있는데 그 다섯 컷 작품이 좋다고
하는 거예요. 찾아서 봤는데 동기들이 전부 다 놀랐어요.
'실제로는 여섯 컷이다. 편법이다.' 그러면서요.

봉준호 그게 왜 여섯 컷이죠?

최동훈 아이가 창문으로 나가서 창밖으로 지나가는데, '이걸
디졸브로 붙였다. 카메라 세워놓고 컷 했다가 다시 켰다.' 등
말들이 많았죠.

봉준호 아이가 밖으로 나오죠. 사실 카메라를 한 번 껐다 켰어요.

최동훈 그런데 영화가 정말 재미있었어요.

봉준호 꼬마애가 강아지를 잃어버리는 얘긴데, 시답지 않은 얘기죠.

최동훈 그렇지만 〈플란다스의 개〉(2000)로도 이어지는 얘기잖아요.

봉준호 그런가요. 그건 조용규 기사님 댁에서 찍은 거예요.
창밖으로 골목이 쭉 보이는 장면을 그분 방에서 찍은
거고요. 대문은 이 근처(삼청동)에서 찍은 거죠.

최동훈 그걸 보고 우리가 영화아카데미에서 영화 찍는다는 게
장난이 아니라는 걸 알았죠.

봉준호 　저희 때는 입학하면 주로 보는 선배들의 레퍼토리가
　　　　있었어요. 변혁, 이재용 감독님의 ‹호모비디오쿠스›(1990),
　　　　김의석 감독님의 ‹창수의 취업시대›(1984), 허진호
　　　　감독님의 ‹고철을 위하여›(1992), 김태균 감독님의 ‹잠시
　　　　멈춰 서서›(1987) 등이요.

최동훈 　저희 때는 관리가 안 돼서 좀 뒤섞여 있었어요. 기수별로
　　　　분류되어 있지도 않았고요.

봉준호 　‹호모비디오쿠스›는 신선한 충격이었어요. 지금 봐도
　　　　굉장히 세련되게 느껴질 거예요. ‹창수의 취업시대›에서
　　　　안동규 대표님께서 정말 열연하셨죠. 그거 보면 가슴이
　　　　굉장히 찡하거든요. 잘된 졸업작품의 전형이 있었던
　　　　셈이지요.

최동훈 　저희도 한 사람당 하나씩 찍자고 했어요. 그런데 황규덕
　　　　감독님께서 안 된다고, 너희는 그럴 능력이 안 된다고
　　　　하셨어요. 그래서 우리를 예술가로 대접해달라고 싸우고
　　　　그랬어요. 저희 때부터 말 안 들으면 자른다는 공포시대가
　　　　시작된 거죠.

전종혁 　그 전까지는 잘리고 그런 게 없었나요?

최동훈 　너희를 쭉 훑어봐서 내가 네 명을 자르겠다, 그런 얘기를
　　　　했어요.

봉준호 　황규덕 감독님은 굉장히 뜨거운 분이시잖아요.

최동훈 　그걸 선언문처럼 써서 발표했어요. 제가 반장이었는데 그걸
　　　　저 보고 읽으라고 하시는 거예요. 앞잡이처럼 앞에 나가서
　　　　읽고, 제가 쓴 것도 아닌데 죄지은 것처럼 쭈뼛쭈뼛했어요.
　　　　'오늘은 누굴 자를까? 나 보고 읽으라고 했으니 나는 안

잘리겠지?' 그런 생각을 했죠. 그런데 한 여자애가 일어나서
"그렇게 하지 마세요. 우리를 예술가로 대접해주세요.
오늘 이 자리 굉장히 불쾌했습니다." 하고 나가버리는
거예요. 황규덕 감독님께서 그러셨죠. "없던 일로 하자." 그
말들이 아직도 기억에 남아 있어요. 잘 못 찍거나 능력이
부족하더라도 우리를 예술가로 대접해달라고 했던 것이요.
그래서 일인당 한 작품씩 찍게 됐죠.

봉준호 대신 예산은 줄었겠네요?

최동훈 네. 예산은 줄고 촬영 기간도 5일로 줄었어요. 장비
대여에도 한계가 생겼죠. 그 당시 저희들 꿈이 얼마나
컸느냐 하면 5일 안에 찍은 사람은 아무도 없었어요.

봉준호 외부 스태프 데려와서 찍기도 했죠? 우리 때도 그랬어요.

최동훈 영진공에서 편당 172만 원을 줬는데 제가 177만 원을
예산으로 썼어요. 5만 원 넘은 거죠. 그런데 애들이 자기
돈을 막 섞는 거예요. 그래서 제작비가 500만원까지
올라가고 그랬어요. 〈지리멸렬〉이나 〈호모비디오쿠스〉 같은
작품을 보면 졸업작품을 잘 찍어야겠다는 욕심이 생기고
그러니까요. 근데 저는 꿋꿋이 5일 만에 촬영 끝내고 혼자
편집하고, 녹음 끝나자마자 임상수 감독님 연출부로 갔죠.

봉준호 졸업작품 제목이 뭔데요?

최동훈 글쎄요.

봉준호 기록 보면 다 나와요.

전종혁 예전에 최동훈 감독님 데뷔작이 나와서 인터뷰 하실 때도 안
가르쳐주셨어요. 보지 말라고 하셨어요.

최동훈 어느 날 드디어 올 것이 온 거죠. 박기용 감독님께서

전화를 하셨어요. "영화아카데미 졸업작품 DVD 내는데 네 것도 넣자." 하시더라고요. 그때만 해도 제가 잘 찍은 줄 알았어요. 그래서 "그러시죠." 하고 색 보정을 하러 가서 그 영화를 봤죠. DVD 업체 사장님께 "잠깐만요. 전화 한 통만 하고 오겠습니다." 하고 말씀드리고 박기용 감독님께 전화를 드렸죠. "이건 아닌 것 같아요."라고요. 그래서 결국 DVD에서 **빠졌어요.**

봉준호 진짜로요? 웬만하면 내지 그랬어요.

최동훈 다른 몇 가지 사연이 더 있긴 해요. 저는 졸업작품을 춘천에서 찍었거든요. 춘천역 앞에서 찍기로 되어있었는데 쫓겨났어요. 김대중 대통령이 강원도 시찰 오신다고요. 쫓겨 다니면서 찍은 거죠. 여관에서 촬영할 때 한 콘센트에 너무 많은 HMI를 꽂아서 여관 전체에 전기가 나갔어요. 아주 소박한 베드신을 찍고 있었는데 주인 아주머니께서 들어오시더니 "이것들이 포르노를 찍고 있어!" 하시는 거예요. 그래서 아니라고 막 빌었어요. 희한한 건 무능하기 짝이 없는 우리가 그 여관의 전원을 살려냈다는 거죠. 춘천 시내를 뛰어다녀서 문이 닫힌 전파사를 두들겨가며 퓨즈도 새로 사고 그랬죠.

봉준호 그땐 우리가 못 하는 게 없었어요.

최동훈 동기들이 다 미쳐 있었을 때니까 새벽 2시에 영화를 찍다 말고 "야, 삽이 하나 있어야 할 것 같아." 그러면 "오케이." 하고 가서 아무데나 두들겨요. "삽을 빌리려고 하는데요." 하면서요. 아저씨가 새벽 두시에 웬 놈인가 하고 나와서 보는데 미친 놈 같지는 않고, 또랑또랑해 보이고요.

최호적시광(最好的時光) **29**

간절히 필요한 표정으로 빌려달라고 비는 거예요. 지금도 영화아카데미 학생들은 그렇게 하고 있겠죠.

봉준호 요즘도 한 편씩 연출 하나요?

최익환 네. 한 편씩 해요.

봉준호 요즘 시나리오 심사 같은 그런 부분들이 되게 가혹하다는 얘기를 들었어요. 지독하게 학생들을 몰아붙인다고요. 류승완 감독과 얼마 전에 만났어요. 최익환 원장님께서 특강하라고 불러서 갔는데 애들 정신 차리게 세게 얘기하라고 하셔서 수업 때 무섭게 욕을 했대요. 나중에 보니까 최익환 원장님께서는 점잖고 부드럽게 학생들한테 강의를 하셨대요. 자기만 괜히 욕했다고, 당한 것 같다고 하더라고요. 요즘 정성일 선생님께서는 강의 안 하시나요?

최익환 하세요.

봉준호 정성일 선생님, 오승욱 감독님께서 시나리오 면담할 때 빡빡하게 하신다고 하던데요. 우리 때는 그렇지 않았거든요. 알아서 하라는 분위기였고요. 선생님들께서 빡빡하게 저희를 일대일로 봐주는 그런 분위기는 아니었어요. 일단 굉장히 연로하신 분들이었고요.

최동훈 "너는 이걸 영화로 만들 가치가 있다고 생각하니?" 황규덕 감독님께서 물으시는 거예요. 제가 "당연하죠." 그랬더니, "왜 그렇게 생각하니?" 하셔서, "아직 안 나왔고 저도 보고 싶고…… 선생님도 보시면 깜짝 놀랄 걸요." 그랬더니 "아유, 요새 애들은……." 하시면서 승락해주셨어요.

봉준호 저희 때는 선생님들을 뵌 기억이 별로 없어요. 입학 초기에나 뵀고 그다음부터는 계속 실습 커리큘럼이고, 1년

과정이다 보니 시간이 많지 않았어요. 앞의 팀 후반작업 할
동안 다음 팀은 다른 작품을 준비하고 있고요. **빡빡**하게
실습이 돌아가는 거죠. 처음 입학해서 한 달간 필름
로딩하는 거나 기본적인 기술 교육을 바짝 한 것이 다였죠.
그때 특강이 있었어요. 장길수 감독님, 고영남 감독님,
이명세 감독님 등이 오셨죠. 특강 때 들었던 것들 중에 지금
기억나는 건 별로 없는데, 유일하게 이명세 감독님 말씀 중
생각나는 게 있어요. 그때 감독님께서 문학과지성사 시집을
꺼내 보여주시면서 "학생들, 왜 영화 공부해요. 영화 잘 찍고
싶으면 시 읽어요." 그러셨어요.

최동훈 저희 때는 허진호 감독님, 문성근 선배님께서 수업하러
오셨어요. 문성근 선배님께서 "너희가 이렇게 희희낙락
학교 테두리 안에서 놀고 있지만 바깥은 전쟁터다.
통계적으로 너희 중 한 명이나 두 명만 영화감독이 된다.
그러니 너희가 영화감독이 되지 못하더라도 부디 행복하게
살았으면 좋겠다." 그런 말씀을 하시는 거예요. 사실
저희가 짠 계획은 수업이 끝나면 "술 사주세요." 하는
거였어요. 제가 반장이라 언제나 제가 그 얘기를 했거든요.
싸한 분위기 속에서 동기들이 다 저를 쳐다보는 거예요.
제가 일어나서 "선배님, 수업 끝났으니 술이나 한잔 같이
하시겠습니까." 했더니 선배님이 저를 불러 강의료로 받은
돈을 전부 주고 가셨어요. 그때 강의료가 얼마인지를 알게
되었죠.

봉준호 그때 문성근 선배님께서 제일 바쁠 때 아니었나요. 1998,
99년이면 장선우 감독님, 박광수 감독님과 영화를 하시던

때니까요.

최동훈 그리고 김성수 감독님께서 오신 적도 있는데
들어오시자마자 "너희 수업 어떻게 했으면 좋겠니?"
물으시는 거예요. 그래서 "술 마시면서 하면 좋겠습니다."
그랬죠. "아, 미친 새끼들." 하시더니 지갑을 꺼내서 "야,
술 사와." 하셨어요. 그래서 야외 의자에 앉아 술 마시면서
"나는 이걸 어떻게 찍고 싶으냐하면……." 그런 얘기를
해주셨는데 정말 재미있었어요.

봉준호 김성수 감독님께서는 무척 열정적이시니까요.

최동훈 나중에 시간이 지나 〈범죄의 재구성〉(2004) 고사 날 김성수
감독님께서 오셨는데 절 보시더니 "너 어디서 본 것 같아."
하셔서 "그때 술 사달라고 했던 학생입니다." 말씀드렸더니
"그래 넌 이렇게 될 줄 알았다." 하셨어요.

봉준호 김성수 감독님께서도 한창 바쁘실 때였을 거예요.
〈비트〉(1997) 작업하실 때죠.

최동훈 〈비트〉의 성공 이후 저희에게 김성수 감독님은 정말
스타일리시한 영웅이었죠.

전종혁 요즘 영화아카데미 후배들은 방금 말씀하신 것처럼
스파르타식으로 공부하고 있다고 합니다. 이 친구들에게
졸업작품 그리고 앞으로 영화를 찍는 것에 대해
조언해주시면 좋겠습니다.

봉준호 알아서 잘 하겠죠. 영화란 게 결국 자기가 만들어야 하는
거니까. 선생님들 말씀을 귀담아 들으면서도 결국은 소신껏
해야 하는 게 아닐까 해요. 본인들이 쓴 시나리오에 대해
선생님들께서 때로는 가혹하게 공격해도 한 귀로 듣고 한

귀로 흘려버리면 되고요. 그리고 영화아카데미 다닐 때만 할 수 있는 경험들이 많아요. 다른 사람이 촬영할 때 조명을 담당하고 스태프를 하는 게 나중에 굉장히 좋은 경험이 되는 것 같아요. 충무로에 나오면 그런 일을 할 여유가 없으니까요. 스태프들의 상황이나 입장을 약간이나마 이해할 수 있는 것은 영화아카데미 시절의 경험 덕인 것 같아요. 어차피 영화아카데미에 들어오는 것도 힘들었을 테고 다니면서도 힘들겠지만 사실 길게 보면 영화 인생의 한 부분이고 앞으로 겪을 일이 한두 가지가 아니니까 그렇게 생각하면 또 마음이 좀 편해지지 않을까요. 이것도 다 지나간다고요.

최동훈 영화아카데미에서 그런 연습을 해보는 건 좋은 것 같아요. 자기 것을 가지고 다른 사람들과 싸워본다는 거요. 충무로에 나오면 수많은 사람들과 의견을 나누기도 하고 다투기도 해야 할 텐데 그때 삐치면 큰일 나거든요. 이것이 영화를 만들 때의 많은 공정 중 하나라고 생각하면 좋을 거예요. 영화아카데미 때 그런 걸 좀 겪어 두는 게 바람직할 것 같아요. 저는 영화아카데미에서 동기들과 함께 영화를 찍는 법은 배웠지만 배우와 대화하는 법은 못 배웠어요. 단편을 찍을 때 배우와 어떻게 얘기해서 이걸 찍어야 할지 몰라서 고생했어요. 나중에 연출부 하면서 임상수 감독님이라는 좋은 선생님 밑에서 배웠죠. 영화아카데미 때 그런 걸 배워두면 좋죠. 사실 아무리 힘들어도 충무로보다 힘들지는 않아요. 아닌가요? 더 힘든가?

최익환 요즘에는 영화아카데미에 영화 경험이 많은 학생들이

들어와요. 연출부에 있다 들어온 학생들도 많고요. 이제는
수업시간에 배우와의 소통에 대한 얘기도 같이 해요. 예전과
다른 점이 있다면, 예전에는 애들을 기본이 안 되어 있는
상태에서 끌어올렸다면 지금은 기본이 되어 있는 애들을
다시 위로 올리는 과정인 거죠. 나중에 장편도 만들어야
하니까 그런 부분도 보고 뽑죠.

최동훈 장편제작연구과정은 정말 좋은 것 같아요.

봉준호 그게 영화아카데미의 최고 히트작이 아닌가 해요. 박기용
감독님의 아이디어였죠?

최동훈 노동석 감독의 영화나 윤성현 감독의 ‹파수꾼›(2010)
같은 영화를 보면서 이런 걸 만들어 내다니 하고 깜짝
놀랐어요. 이제 영화감독이 될 수 있는 길이 여러 가지가
있는데 학교마다 특성이 있는 것 같고 자기한테 맞는 곳을
고르면 되는 거죠. 영상원에 가거나 영화아카데미를 가거나
아니면 굳이 학교에 가지 않아도 영화를 만들 수 있어요. 저
때는 영화아카데미를 가는 것만이 유일한 희망이었어요.
연출부도 몇 번 떨어졌고요.

봉준호 저도 두세 번 떨어졌어요. 장편제작연구과정에서는
장편영화를 몇 명이나 찍을 수 있죠?

최익환 실사 세 편, 애니메이션 한 편이고요. 찍는 걸로 끝나는 게
아니고 개봉까지 하니, 졸업과 동시에 관객들과도 만나게
되는 거죠.

전종혁 이것이 영화제로도 이어집니다. 해외 영화제에도
진출하고요.

봉준호 학생들은 어떤 과정으로 선발되나요?

최익환 졸업반 학생들 중에서 시나리오 심사로 뽑죠.

봉준호 학교생활을 하면서 장편영화 시나리오를 쓴다는 것도 쉬운 일이 아닐 텐데요.

최익환 1년에 열다섯 명 정도 지원을 하는 것 같아요.

최동훈 그것도 좋은 것 같아요. 장편 시나리오를 쓰다가 졸업한 상태로 1년, 2년 지나가면 힘을 잃게 되는 경우도 있는데 학교 다닐 때 장편 시나리오를 쓴다는 게 동기가 되죠.

최익환 지금은 그 과정 때문에 지원하는 학생들도 꽤 있는 것 같아요.

봉준호 박기용 감독님께서 정말 잘하신 거죠.

최동훈 공로패라도 드려야 돼요.

봉준호 결과물들이 정말 좋아요. 〈파수꾼〉이나 〈짐승의 끝〉(2010)이나 〈장례식의 멤버〉(2008)나요. 아직 못 봤지만 〈가시〉(2011)도 굉장히 좋다는 얘기를 들었어요. 부산영화제에서 굉장히 화제를 모았다고요.

최동훈 희한하게도 나중에 졸업작품을 보니 제 성격이 거기 다 들어있다는 걸 알게 되었어요.

봉준호 20대 때니까 거침이 없잖아요. 그때 영화를 찍으면 걸러내서 찍지 않으니까요.

전종혁 연출부 활동을 하고 데뷔작을 찍으셨는데 영화아카데미 졸업 후 충무로 연출부로 가면서 어떠셨는지 궁금합니다.

봉준호 처음에 박종원 감독님께서 같이 시나리오 쓰자고 하셨어요. 엎어진 프로젝트인데 강준만 교수가 쓴 『김대중 죽이기』라는 책이 있었어요. 거기서 아이디어만 가져와서 시놉시스를 쓰다가 무산되었는데 갑자기 박종원

최호적시광(最好的時光) **35**

감독님께서 옴니버스 영화를 찍는다고 하셨어요. 한국의
일곱 중견 감독님들이 참여한, ‹맥주가 애인보다 좋은 일곱
가지 이유›(1996) 라는 영화인데, 고인이 되신 박철수
감독님 그리고 강우석, 박종원, 정지영, 장현수, 장길수,
김유진 감독님께서 참여하신 거예요. 거기서 박종원
감독님의 연출부를 처음 했지요. 어떻게 보면 단편영화를
한 셈이지요. 20분짜리였으니까요. 거기서 처음 충무로를
겪었어요. 진영환 촬영감독은 영화아카데미 선배였어요.
저는 슬레이트를 쳤죠. 박종원 감독님도, 진영환
촬영감독님도 전부 안동에서 같이 술 마시던 분들이었죠.
그래서 그나마 덜 낯설었던 게 아닌가 싶어요.

최익환 첫 번째 연을 이어준 사람이 영화아카데미 출신인 경우가
많죠.

봉준호 제가 영화아카데미에 있을 때 박종원 감독님께서 ‹영원한
제국›을 찍으셨는데, 그때 저희가 단체로 양수리 세트장에
가서 엑스트라로 출연도 했어요. 수염 붙이고 병졸
분장하고요. 최익환 감독님, 장준환 감독님 그때 다 함께
있었죠. 처음 충무로에 모니터가 도입되기 시작할 때여서
신기했어요. 박기용 감독님도 영화아카데미 선배님이시죠.
전 주로 선배 감독님들 밑에서 일했던 케이스예요.
박기용 감독님께서는 탈 충무로를 선언하시며 국제적인
인디펜던트영화를 찍어야 된다고 하셨는데 종로 2가
월드 오피스텔에 1년간 막막하게 출퇴근하면서 사무실에
앉아서 같이 시나리오를 썼어요. 너무나 적막하고 이상한
분위기 속에서 어디 가지도 않고 아침에 정시 출근해서

저는 구석에 앉고 박기용 감독님께서는 저쪽 책상에 앉아서 같이 시나리오를 썼어요. 〈모텔 선인장〉(1997)을요. 같이 점심을 먹고 오면서 얘기를 하죠. "얼마나 썼니?", "요만큼 썼습니다." 아무도 없이 그 방에서 일 년 동안 단 둘이 그렇게 쓴 거예요. "잘 되니?", "모르겠습니다." 그때 박기용 감독님께서 항상 시적 이미지를 강조하셨지요. 그때 월드 오피스텔에 영화사가 많았어요. 엘리베이터에 타면 심재명 씨가 있고 그랬어요. 그리고 월드 오피스텔 제일 꼭대기에 사우나가 있어요. 여균동 프로덕션하고 초창기 시네마서비스, 초창기 명필름이 그 조그마한 오피스텔에 다 있었던 거예요. 박기용 감독님께서 사우나에 갔다가 우연히 이은 대표님을 만나기도 했다고 해요.

최동훈 그렇게 선배들을 통해서 충무로로 갈 수 있다는 게 영화아카데미의 장점이기도 했죠. 저는 졸업작품을 찍고 임상수 감독님 연출부로 갔죠.

봉준호 그 전에도 만나보신 적이 있었어요?

최동훈 홍대 부근 술집에서 우연히 만난 적 있어요. 나중에 황규덕 감독님께서 "너 누구 연출부 가고 싶냐?" 하고 물으시기에 임상수 감독님 연출부로 보내달라고 했어요. 임상수 감독님 〈처녀들의 저녁식사〉(1998)를 보고 '나한테 부족한 게 저런 정신인 것 같다. 저렇게 대담하게 연출하는 걸 배우러 가야지.' 했거든요. 그런데 〈눈물〉(2000)이 가출 청소년에 관한 영화잖아요. 첫날부터 거리로 나가서 애들을 만나고 리포트를 써오라고 하시는 거예요. 1999년 말인가, 2000년 초였는데 겨울부터 연신내, 신천 등의 술집 앞을 전전하며

애들이 지나가면 "너 가출했니?" 하고 물어보고 그랬어요.
희한한 게 그렇게 몇 달 하니까 말투, 지나다니는 모양새만
봐도 누가 가출한 애인지 눈에 보이는 거예요. 심지어는
가출한 애들과 술을 마시고 걔네 집에 가서 또 술을 마시고
아침에 나오고 그런 적도 있어요.

봉준호 걔네 합숙소나 벌집방 같은 곳이요?

최동훈 네. 그런 곳이요. 그렇게 연출부가 만났던 가출 청소년들이
한 칠백 명쯤 돼요. 사람 공부를 한 거죠. 애들 얘기도
듣고 하면서요. 임상수 감독님께 정말 많이 배웠죠.
현장을 잘 끌어가는 것, 스태프들을 대하는 법. 임상수
감독님께서 말은 툭툭 내뱉으시는데 스태프들을 정말
많이 챙기시거든요. 아마 영화인생에서 가장 좋았던 것은
영화아카데미 들어간 것과 임상수 감독님 연출부 한 것일
거예요.

최익환 그러고 보니 두 분 다 싸이더스(우노필름)에서 데뷔했네요.

봉준호 박기용 감독님, 임상수 감독님께서 차승재 대표님과
친했어요. 그래서 우리도 자연스럽게 싸이더스에서
감독으로 데뷔하게 된 거겠지요.

최동훈 임상수 감독님께선 거의 매일같이 술을 드셨어요. 그것도
연출부 데리고요. 술값만 몇천만 원은 썼을 거예요. 촬영이
끝나면, "네. 수고했습니다. 자, 동훈 씨 홍대로.", "네? 자야
하는데." 그러면서 술 마시고 그랬죠.

봉준호 무슨 얘기 하셨어요?

최동훈 '시나리오 써서 제작자를 한방에 넘어뜨려야 네가
영화감독이 될 수 있다.' 그런 얘기를 하시는데 귀가

솔깃했죠.

봉준호 영양가 있네요. 박기용 감독님께서는 한 번도 그런 얘기
안 해주셨어요. 술 먹나 안 먹나 감시하고 "술 마시지 마."
하셨어요. 완전히 극과 극이네요.

최동훈 술을 마시고 있는데 임상수 감독님께서 "대학 후배가
영화감독이 되고 싶다고 하는데 부를 테니 같이 얘기해봐."
하시는 거예요. 그게 이용주 감독이었어요. 와서 "저
영화감독 되고 싶은데요.", "저희도요." 하면서 같이 술을
마셨죠.

전종혁 싸이더스 시절 이야기를 하지 않을 수 없네요.

최동훈 그 당시 싸이더스에서 방을 차지하는 게 너무 어려웠어요.
준비하는 감독만 열 몇 명인데 그 뒤에 사십 몇 명이
어딘가의 오피스텔에서 시나리오를 쓰고 있는 거죠. 그
숫자를 정확히 알 수 없었어요.

봉준호 본사에 진입하는 과정이 또 있죠.

최동훈 그때 봉준호 감독님께서는 2층에 계셨죠.

봉준호 그 진행비를 받기까지의 과정이 또 있어요.

최동훈 그렇죠. 저는 3층에 있었어요. 중국집에서 배달을
시키면 배달부가 "싸이더스에 새로 들어오셨나 봐요.
축하드립니다." 했어요. 그때 봉준호 감독님께서 〈살인의
추억〉을 준비하고 있었고 그 맞은편 방에서 장준환
감독님께서 〈지구를 지켜라〉(2003)를 준비하고 있었어요.

봉준호 수서에 있는 오피스텔에서 시나리오도 같이 썼어요.

최동훈 근데 장준환 감독님이 방을 먼저 비우게 됐어요. 그래서
제가 봉준호 감독님 맞은편 방으로 가게 됐는데 그 배달부가

최호적시광(最好的時光) **39**

"2층에 오셨으면 영화 들어가는 겁니다."라고 하는 거예요. 그때 봉준호 감독님은 맞은편 방에서 콘티를 그리고 계셨고요.

봉준호 이용주 감독이 그때 〈살인의 추억〉 연출부를 하고 있었어요. 노덕 감독이 〈지구를 지켜라〉 연출부를 하고 있었고요.

전종혁 그때 싸이더스의 성적이 그다지 좋지 않았어요. 감독님의 데뷔작 〈플란다스의 개〉도 성적이 좋지 않았고요.

봉준호 싸이더스 성적은 좋았다 안 좋았다 했죠. 싸이더스의 최고 흥행작이 있잖아요. 최동훈 감독님의 〈타짜〉(2006)요.

최동훈 제가 준비할 때 정말 싸이더스가 내내 안 좋았어요.

전종혁 〈살인의 추억〉 때부터 좋아지지 않았나요.

봉준호 반짝이었어요.

최동훈 〈지구를 지켜라〉를 개봉했는데 예상보다 성적이 좋지 않으니 싸이더스에 찬바람이 불었어요. 피디들도 불편해서 사무실에 못 앉아 있었어요. 임상수 감독님께서 전화하셔서, "야, 싸이더스 망한다.", "왜요. 〈살인의 추억〉 개봉도 앞두고 있는데.", "영화가 어둡대. 너는 싸이더스에서 나와야 할 것 같다." 그러셨죠.

봉준호 빠르기도 하시지 참.

최동훈 나중에 〈범죄의 재구성〉 개봉한 다음에 "네가 안 나오길 잘한 거야." 그러셨어요. 〈살인의 추억〉이 한국 영화사에서도 전환점이지만 싸이더스에도 도약의 디딤돌이 됐죠.

봉준호 차승재 대표님께서 표방하시는 콘셉트가 영화 공장이고, 그게 항상 그분의 슬로건이었잖아요. 물론 종잣돈이 많이

들기는 하지만 여러 가지 프로젝트가 동시에 돌아갔어요.
감독들은 외부에서 시나리오 쓰다가 본사로 진출하고
그랬죠. 그게 그분이 원하는 시스템이었던 것 같아요. 다들
거기서 영화를 찍어보려고 애썼으니까요.

최동훈 봉준호 감독님은 싸이더스에서 어떻게 데뷔하시게 된
거예요?

봉준호 제일 처음 대표님을 뵌 게, 강남 우노필름 사무실을
열 때 박기용 감독님을 따라갔는데 박기용 감독님과
차승재 대표님이 친구 사이였어요. 차승재 대표님께서
〈지리멸렬〉을 봤다고 얘기하시더라고요. "우리 회사가
감독들 입봉시키는 코스가 있다. 처음에 연출부 하고,
다른 감독 시나리오 각색 작업 하고 그다음 장편영화를
찍는다"라고 하셨죠. 나중에 생각해보면 정말 그 과정대로
된 것 같아요. 싸이더스 영화인 〈모텔 선인장〉에서 조감독을
했고, 〈유령〉(1999) 시나리오를 장준환 감독이랑 같이
각색했고, 그다음 〈플란다스의 개〉를 찍은 거니까요. 최동훈
감독도 각색 작업 했었어요?

최동훈 했는데 다 엎어졌어요. 그때는 시나리오를 잘 못 썼어요.
성장기니까. 영화아카데미를 졸업하고 연출부를 했을
때였는데 어느 날 집에 전화가 왔어요. 황규덕 감독님께서
기괴한 판타지 영화를 준비하고 계셨는데, 시나리오를
읽어보고 모니터를 좀 해달라고 하시더라고요. 가서
"감독님 이건 아니고요. 이건 이렇게 가면 안 될 것 같고요."
하고 솔직하게 말했죠. 저는 모니터를 너무 충실히 해서
욕먹는 케이스예요. 황규덕 감독님께서 듣고 계시다가

"됐어. 됐어. 너 집에 가." 하시더라고요. 당시 돈도 없고,
고향이 전주니까 부모님한테 얹혀살면서 몇 달 있어야겠다
해서 내려갔는데 묘령의 아가씨가 전화를 했죠. "당신이
최동훈입니까? 황규덕 감독님께서 싸이더스에서 영화를
준비하려고 하는데 각색을 최동훈 씨가 했으면 좋겠어요.",
"알겠습니다." 하고 갔어요. 그리고 다른 감독님 시나리오를
두 편 정도 쓴 것 같아요.

봉준호 개봉이 안 된 거군요.

최동훈 아예 제작이 안 됐죠. 그리고 나니 차승재 대표님께서 "네
거 써라." 하시더라고요. 그때부터 혼란스러웠어요. 뭘 쓸까
했어요.

봉준호 저하고 비슷한 과정을 거친 거네요. 저도 시나리오 각색한
영화가 두 번 정도 엎어졌는데 박찬욱 감독님께서 제가
영화아카데미 졸업한 직후에 ⟨지리멸렬⟩ 시나리오를 보시고
연락을 주셨어요. 장편 시나리오 한번 써보라고요. 이준익
감독님 제작사에서 했는데 그 영화가 성사됐으면 아마 제작
이준익, 연출 박찬욱, 각본 봉준호 이렇게 됐겠죠. 그땐 셋
다 사경을 헤맬 때여서 못 찍었어요. 진행비를 조금 받은 게
전부였고 시나리오 원고비는 못 받았어요. 제가 참여한 영화
중 처음으로 개봉했던 게 싸이더스 가서 했던 ⟨유령⟩이고요.

전종혁 힘든 시기를 거쳐 데뷔를 하셨는데, 영화 소재를 어디서
찾으셨는지 궁금합니다. 그에 얽힌 에피소드가 있을 것
같은데요.

봉준호 말도 안 되는 것들을 계속 생각했던 것 같은데, 충무로
감독이 되고 싶은 마음과 충무로 감독이 되는 것에 대한

두려움이 같이 있었어요. 그래서 '계속 인디 영화를 해야
하나?' 하는 고민도 있었고요. 그런 상반되는 생각이
머릿속에 함께 있었죠. 엉거주춤했던 시절이었죠. 그런데
애를 키우다 보니, 빨리 뭔가를 해야겠다는 생각을
했어요. 결혼식 비디오 찍는 데 진력이 났었어요. '더는
주례사 찍기도 힘들다, 이제.' 당시 결혼식이나 회갑잔치
등을 찍는 아르바이트를 많이 했거든요. 그러다 입봉을
해야겠다고 생각하고 차승재 대표님께 얘기를 하게 됐어요.
사무실에서 어떤 아이템이냐, 어떤 스토리냐 물으시는데
얘기를 하기 시작하니까 안 들으시더라고요. 전화 받고
업무 보고 그러시는데 저는 혼자 계속 얘기했죠. "알고 보니
그 개가 성대 수술을 했던 개고, 관리 사무소에는 여자가
있는데……." 그렇게 주절주절 얘기하는데 제가 들어도
조잡한 거예요. 대표님께서 듣다 말다 듣다 말다 전화
통화를 하다가 끊으시더니 "하여튼 뭔지는 모르겠고 써봐.
진행비는 나갈 거야. 가." 하셨어요. 대표님께서도 제가 뭘
하려고 했는지 잘 몰랐을 거예요. 제가 프리젠테이션을
했지만 환경도 산만했고, 〈플란다스의 개〉 스토리가
조잡하잖아요. 자질구레한 것들이 엮여 있는데 그걸 말로
설명한다는 것도 사실 어렵죠. 대표님께서 속초에 있는
오피스텔에 가서 시나리오를 쓰라고 하셨어요. 임상수
감독님께서 열 달간 머물면서 〈처녀들의 저녁식사〉를
쓴 곳이었는데 바닷가에 있는 오피스텔이었죠. 거기서
시나리오가 잘 나온다고 그러셨어요. 갔어요. 그런데
반경 20킬로미터 내에 아는 사람이 아무도 없는 거예요.

〈바톤핑크〉라는 영화 봤죠? 꼭 그런 상황이었어요. 거기서 제 성격만 더 나빠지고 두 달 동안 한 줄도 못 썼어요. 바다도 보이고 처음 한 사흘은 좋았어요. 일주일 있으니까 미쳐버릴 것 같았어요. 파도 소리가 계속 들리는데 그게 오디오라면 스위치를 끄고 싶은 그런 심정이었어요. 한 달쯤 지났을 땐 혼자 얘기를 하고 있는 거예요. 중얼중얼. 그러다가 '어, 나 왜 이러지?' 이러고. 섬뜩하죠. 유리창을 보면 수평선에 배들이 지나가는데 유성펜으로 배 위치를 유리 위에 그리기도 했어요. 시나리오 안 쓰고 그동안 나한테 상처 준 사람들 그런 거 적고 있고. 우울해지기만 하고 도저히 안 될 것 같아서 서울로 돌아왔는데, 정상적으로 생활하고 집에서 자고 아이랑 놀고 그러니까 좀 써지더라고요. 최동훈 감독님이나 최익환 원장님께서는 어떻게 쓰시는지 모르겠지만, 저는 그때 이후로 절대 고립된 장소에서는 시나리오를 안 쓰고, 카페 구석에 가서 쓰는 게 습관이 됐어요. 고립된 장소에 가면 절대 안 된다는 생각이 그때 들었던 것 같아요.

최동훈 생각해보니까 저도 속초에 가서 시나리오를 썼어요. 저는 바닷가 아무데나 가서 민박집에 묵으면서 썼어요. 〈범죄의 재구성〉, 〈타짜〉를 그렇게 썼죠.

봉준호 싸이더스에서는 시나리오 준비하는 감독들을 문막으로도 보냈어요. 논 한가운데 서 있는 아파트였는데, 거기도 정말 우울한 곳이에요. 서울에 있으면 술 마시고 논다고, 감독들을 유배 보내는 거죠. 저랑 장준환 감독이 거기로 〈유령〉 시나리오를 쓰러 갔었죠. 냉장고랑 식탁만 있고 벽도

전부 하얀데 아무런 가구가 없는, 텅 빈 아파트에서 이불 깔고 자고 숙식을 하면서 시나리오만 썼어요. 지금 생각하면 왜 그렇게까지 했는지 모르겠어요. 그때는 어디 가서 써야 한다는 고정관념이 있었던 것 같아요.

최동훈　제가 볼 때 봉준호 감독님의 그런 경험이 〈살인의 추억〉을 만든 것 같아요.

봉준호　지금 생각해도 너무 우울하고. 그 문막 아파트 베란다에 작은 창고가 있었는데 그곳에서 한 달쯤 지냈을 때 열어봤어요. 스키 두 개가 세워져 있는 거예요. 상대적 박탈감을 느꼈죠. '우린 여기서 라면 끓여 먹으면서 시나리오를 쓰는데 누군가는 여기서 스키를 타는구나.' 그 이상한 박탈감. '나 스키장 못 가봤는데.' 하면서요. 하여튼 〈플란다스의 개〉는 별로 환영 받지 못했어요. 흥행도 안 됐지만 다행히 저예산이었기 때문에 규모가 엄청 큰 영화들을 많이 제작하던 싸이더스가 틈새에서 끼워 팔기 식으로 투자를 받아 영화를 찍었죠. 제가 데뷔한 건 김태균 감독님의 〈화산고〉(2001) 덕택이에요. 〈화산고〉는 그때 당시 가장 관심을 끌었던 대작 프로젝트였잖아요. 워낙 이상한 스토리라 〈플란다스의 개〉 투자 자체가 잘 안됐는데 시네마서비스에서 〈화산고〉에 투자하겠다고 할 때 차승재 대표님께서 '화산고'에 투자하고 싶으면 〈플란다스의 개〉에도 해야 한다. 대신 이 영화는 9억 원 정도의 규모라 정말 저예산이다.' 그렇게 밀어붙인 거죠. 김태균 감독님 덕분에 제가 입봉을 했고 그래서 싸이더스 관심의 사각지대에서 영화아카데미 동기였던 조영규 기사랑

우리끼리 조용히 찍었어요. 대신 간섭도 없었고, 알아서 하는 그런 분위기였으니 다행이었죠. 프로듀서였던 조민한 이사님도 그 당시 엄청난 초대작 영화였던 〈무사〉(2000)를 제작하고 있었고요. 최종편집을 했는데 차승재 대표님께서 편집본을 보자고 하셔서 저는 긴장했죠. 대표님 댁으로 가면서 '야, 이거 오늘 제대로 사단이 나겠구나. 만약 이 장면을 빼라고 하면 난 또 이런 논리로 반박을 해야지.'라고 속으로 준비하며 갔어요. 편집본을 보시더니 "됐데이, 수고했데이. 술이나 먹제이." 하시는 거예요. 그래서 그때 느꼈죠. '관심 없구나. 마케팅 거의 안 하겠구나.' 그런데 안 잘라도 되니 좋았지요. 전혀 건드리지 않은 채 그대로 개봉했고 또 그대로 망했어요.

전종혁 감독님께서 원하시는 그대로 영화가 나온 거네요.

봉준호 저야 큰 욕심을 갖고 만든 영화는 아니었으니까요. 데뷔는 했지만 데뷔했을 때 금방 망하고 평론가들의 평도 좋지도 나쁘지도 않고 미지근한 게 그냥 무관심이었어요. 이렇게 지나가니까 되게 썰렁하더라고요. 냉방에서 이불도 못 깔고 자다 일어난 그런 느낌이었어요. 뼛속까지 한기가 느껴졌어요. 최동훈 감독님께서는 그래도 많이 주목받았잖아요?

최동훈 아니에요.

봉준호 그 아이템은 어디서 정한 거예요?

최동훈 신문에서 봤어요.

봉준호 대표님께 직접 제안한 거죠? 싸이더스는 기획은 별로 안 했어요. 감독들이 들고 오면 그게 기획이었지요.

최동훈 처음에는 스탈린그라드 전투에서의 저격병들 이야기들을 낙동강에서 저예산으로 찍어보면 어떨까 했어요. 그 얘길 차승재 대표님께 말씀드렸더니 "야, 그게 올해 베를린 영화제 개막작이다." 하시더라고요.[2] 그래서 강원도 삼척에 있는 소방관들이 하도 불이 안 나니까 불을 지르는 코미디영화를 하려고 했는데 일본에 〈소방관〉이라는 똑같은 영화가 있었어요. 그러면 실제 사건 가지고 써 보자, 하고 대표님께 전화를 드렸더니 "그러면 1시에 보자, 싸이더스에서." 하셨어요. 11시부터 싸이더스에 가서 혼자 눈 감고 '아, 이 얘기가 이렇게 되고' 하고 생각하고 있었어요. 그런데 차승재 대표님께서 위에서 내려다보고 있는 거예요. "야, 긴장 하지 마." 그러시더라고요. 불려가서 〈범죄의 재구성〉 피칭을 한 거죠.

봉준호 좋아하셨을 것 같은데요. 사기꾼, 양아치, 그런 소재 좋아하시잖아요.

최동훈 "야 이걸 교도소에서 개봉하면 진짜 대박이겠다."라고 하셨죠. 대표님께 300만 원을 받고 쓴 거예요. 2년을 썼죠. 써가니 "이렇게 해가지고는 안 돼."라고 하셔서 계속 퇴짜 맞고 퇴짜 맞고 했어요.

봉준호 초고 써놨을 때 카페 같은 데서 만나면 앞에 앉혀 놓고 그 상태에서 한 시간 반 동안 읽지 않으세요? 대표님이요.

최동훈 그때는 시나리오를 미리 다 읽고 오셨어요.

봉준호 저 때는 그러셨어요. 제가 〈플란다스의 개〉 초고를 썼을 때인데 홍대 앞 카페에서 마주 앉은 상태로 한 시간 반 동안 저를 앉혀 놓고 읽으시는 거예요. 저는 앉아서 읽는

2
스탈린그라드 전투의 영웅 바실리 자이체프를 다룬 장 자크 아노 감독의 영화 〈에너미 앳 더 게이트〉

모습을 보는 거죠. 미칠 노릇이에요. '일부러 그러시는 건가, 이게 콘셉트인가?' 했어요. 제 입장에서 기분이 되게 이상하잖아요. 확 가버릴 수도 없고요. 그 한 페이지 한 페이지마다 어떤 장면인지 다 보이는데 그 반응도 살피게 되고요. 되게 긴장하게 되잖아요. 앉아서 한 시간 이삼십 분 정도를 읽으시는 거예요. 그게 임상수 감독님께서 만들어주신 버릇 아닐까요?

최동훈 임상수 감독께서 속초에서 밤에 <처녀들의 저녁식사> 시나리오를 썼대요. 그리고 "나 다 썼다. 나 지금 올라갈 테니까 집에서 기다려." 하시고는 대표님 집으로 가서 "딴 데 가지 말고 여기서 읽어." 그러셨다고 해요. 그 관계가 완전히 역전된 거죠.

봉준호 임상수 감독님께서는 그럴 수 있었을 거예요. 그런데 저는 '아, 이거 나가야 되나, 있어야 되나.' 그런 생각이 들더라고요.

최동훈 저도 차승재 대표님의 답을 기다렸어요. 그런데 한 달 동안 연락이 안 왔어요. '어떻게 해야 하지.' 했는데 전화가 왔어요. "야, 내일 10시에 김포공항에서 보자." 그래서 갔더니 카페에서 시나리오를 읽다가 "너 사기꾼들 안 만나 봤지? 그럼 얘랑, 얘 한번 만나서 술 마셔봐." 하시면서 전화번호를 주셨어요. 그러더니 "나 갈게." 하시는 거예요. 그래서 "어디가세요?" 했더니 "<역도산>(2004) 하러 일본 가." 하시더라고요. 김포공항에서 딱 30분 만났어요. 시나리오 다 써서 촬영 들어가자고 할 때는 "나는 네 영화가 50만이 들지 100만이 들지 감을 못 잡겠다." 하시는 거예요.

"사람들이 그 영화를 싫어할 거야." 하시면서요. 저는
"아니다. 관객들은 이 영화를 간절히 기다리고 있다. 왜냐.
내가 보고 싶으니까."라고 했고요. 임상수 감독님께 배운
거짓말을 하는 거죠.

봉준호 좋은 걸 배웠군요. 저는 그런 걸 못해서요. 대표님이 기를
죽이고, 군기 잡고 그런 거 있잖아요. 예산을 확 깎아버리고
하는 거요. 임상수 감독님께서는 그런 걸 다 알고
후학들에게 차승재 대표님을 한 번에 넘기는 법에 대한 좋은
가이드를 주신 거죠.

최동훈 그런데 저는 열여섯 번 만에 넘겼어요. 16고를 썼으니까요.
〈범죄의 재구성〉 개봉할 때 시사회 뒷풀이 자리에
싸이더스에서 아무도 안 왔어요. 그래서 영화사 봄의 오정완
대표님께서 술값을 계산했죠. 박신양 씨 인터뷰 한다고 다
거기로 가버렸어요. 감독님들이 쭉 앉아계신데 이런 생각이
드는 거예요. '아, 이 술값은 누가 내나.' 시사회 할 때 차승재
대표님도 일본에 계셨고요.

봉준호 그때 대표님께서 일본을 많이 다녔지요. 일본 시장 쪽에
관심이 많으셨어요.

최동훈 영화가 개봉되고 나서야 집 앞에 오시더니 "영화 보러
가자." 하셨어요. "무슨 영화요?" 그랬더니 "네 영화."
하시는 거예요. 그래서 제가 "아, 안보셨어요?" 했더니
"난 안 봤지. 계속 일본에 있었으니까." 하셨어요. 그래서
대표님과 극장에서 영화를 봤는데, 앞에 두고 시나리오 읽는
것과 똑같아요. 계속 대표님 눈치를 보게 되는 거예요. '어,
왜 안 웃지.' 그런 생각이 들고요.

봉준호 영화 끝나고 뭐라고 하셨어요?

최동훈 "딱 너 같이 찍었더라." 그러셨어요.

봉준호 저는 두 번째는 오히려 쉬웠어요. "화성 연쇄살인사건 이야깁니다. 연극 〈날보러 와요〉 원작이고요. 주인공은 송강호입니다. (실은 캐스팅도 안 해 놓고.) 시골형사이고, 양아치 같은 형사입니다." 그랬더니 10초, 15초 생각하시더니 "좋데이! 하제이!" 하셨어요. 두 번째 영화 아이템 결정을 기념하러 저녁을 먹으러 가자며 뭐 먹으러 갈까를 30분 동안 고민했죠. 아이템은 15초 만에 수락하시고요. 지금 생각해보면 차승재 대표님께서 좋아할만한 영화였던 것 같아요. 땅에 붙어 있는, 굉장히 현실적인 이야기를 좋아하시잖아요. 실제 사건이고 잡놈, 양아치, 사기꾼 이런 마초가 나오면 되게 좋아하셨던 것 같아요. 싸이더스가 굉장히 큰 회사였는데 그 건물에서 영화아카데미 선배들을 계속 만났어요. 김태균 선배, 박기용 감독님, 허진호 형, 임상수 감독님 그리고 〈시월애〉(2000) 만드시던 이현승 감독님 같은 분들이요. 박흥식 감독도 싸이더스에서 〈나도 아내가 있었으면 좋겠다〉(2000) 작업을 하고 계셨어요.

최익환 그때는 데뷔까지 못 가고 사라진 분들도 많았어요.

봉준호 그래서 영화아카데미 출신들이 술 마시고 어울리는 걸 싫어하는 감독님들도 있었어요. 패거리 만든다고요.

최동훈 예를 들면 박찬욱 감독님께서는 "요새 촌스럽게 누가 동문회를 하니? 아우, 모이지 좀 마." 이러셨거든요. 박찬욱 감독님은 대학 선배인데도 저한테 "당신네 학교는 요새

최호적시광(最好的時光) 51

어때?" 이러신다니까요. 그러면 저는 "감독님네 학교랑 처지가 비슷합니다." 하죠.

전종혁 그건 서강대학교 분위기인 것 같습니다.

봉준호 그런데 그런 학교가 많아요. 연세대학교도 만나는 거 되게 싫어하고요.

전종혁 원래 프리프로덕션에 대해 여쭤보려고 했는데 자연스럽게 시나리오 얘기를 하게 되었네요. 시나리오 쓰기에 대한 어려움은 없었는지요? 한국에서는 시나리오를 감독이 쓰는 경우가 대부분이잖아요. 할리우드에서는 그렇게 하지 않는데요.

봉준호 다 장단점이 있는 것 같아요. 전 누가 좀 써서 줬으면 좋겠어요. 다섯 번 다 제가 썼더니 힘들어요. 최동훈 감독님도 직접 다 쓰셨죠? 다시 또 쓸 생각하면 힘든데, 들어오는 시나리오 보면 취향에 안 맞아요. '훌륭하다. 개봉하면 극장가서 봐야지.'라는 생각이 드는 시나리오도 있지만 제가 찍으려고 하면 왜 찍어야 하는지 모르겠고요. 이게 딜레마예요. 쓰기 시작하면 6개월, 1년이 걸리고, 그 과정을 뻔히 아는데 탈고할 때를 생각하면 미치겠는 거예요. 한번은 산에 올라갔는데 들꽃이 괴상한 색으로 핀 거예요. 그 아래를 파보니까 오동나무 상자가 있었어요. 상자를 열었더니 저자의 이름이 쓰이지 않은 시나리오 일곱 권이 있는 거예요. 읽어보니 시나리오가 기가 막힌 거죠. 그 상자를 안고 미친 듯 기뻐하면서 산을 내려왔어요. '아⋯⋯ 15년 동안 찍을 수 있어. 장르도 전부 다르고' 하면서 행복해했어요. 그런데 돌부리에 걸려 넘어지면서 꿈에서

깼어요. 그런 꿈 안 꾸세요? 교보문고 가면 시나리오가 책장에 막 꽂혀 있고 5000원 내고 그걸 사서 찍으면 되는 거죠.

최동훈 저는 꿈속에서 완성된 영화를 봐요. 자막이 올라오는데 깨버리고, 막상 적으려고 하면 생각이 안 나요. 죽여줬는데…… 그 시퀀스가요.

봉준호 누가 써줬으면 좋겠어요. 그런 환상의 파트너가 있잖아요. 예를 들면 마틴 스콜세지와 마딕 마틴 같은 그런 파트너십이 있으면 좋겠어요. 잘 쓰는 작가들은 다 방송국에 가거나 자기가 입봉해버리거나 하니까요. 돈을 벌려면 영화판이 아니라 방송국에 가야지요. 작가에 대한 존중이 너무 없는 거죠. 미국하고는 다르니까. 힘든 거죠.

전종혁 요즘은 시나리오 어떻게 쓰십니까? 예전 싸이더스 때처럼 오피스텔에서 쓰세요?

봉준호 요샌 그렇게 안 하죠. 카페에서 써요.

전종혁 〈설국열차〉도 오래 쓰셨잖아요.

봉준호 〈설국열차〉도 한 1년 썼는데요. 시나리오를 쓸 수 있을 만한, 덜 시끄럽고 구석에 있을 수 있고 전원 코드도 꽂을 수 있는 자리가 있는 카페를 네다섯 군데 적어놓고 그날 기분이나 날씨에 따라 두세 시간 쓰죠. 그런 곳을 몇 군데 돌아다니면서 써요. 최동훈 감독님은 어디 가서 쓰세요?

최동훈 〈전우치〉(2009)까지는 혼자서 어디 가서 썼어요. 저는 한 달씩 못 있어요. 2주 가서 쓰고 한 달 있다가 또 옮겨서 쓰고 그랬어요. 〈도둑들〉(2012) 때는 안 되겠다, 이러다 미칠 것 같다 해서 친구랑 시나리오 같이 쓰자 해놓고 그 친구를

최호적시광(最好的時光) **53**

막상 만나면 술 마시고 당구치면서 영화 얘기를 했어요.
그러다가 이제 쓰러가자, 해서 둘이 가서 20일 동안 초고를
써요. 그 대신 형편없죠.

봉준호 그래도 일단 초고를 빨리 탈고하는 스타일이군요.

최동훈 그리고 그걸 가지고 계속 고쳐나가는 스타일이에요.

봉준호 스타일이 다르네요. 저는 이렇게 썼다 엎었다 지웠다
이리 갔다 저리 갔다 해서 초고가 되게 오래 걸리는
스타일이에요.

최동훈 봉준호 감독님은 초고에서 재고까지 많이 걸리진 않죠.

봉준호 그런데 사람들에게 공개하기까지 오래 걸려요. 그 후에는
아주 조금씩 고치고요. 대부분 3고 때 다 촬영 들어갔어요.

최동훈 저는 언젠가 〈범죄의 재구성〉, 〈타짜〉 초고를 본적이
있는데요. 더럽게 재미없더라고요. 어쨌든 저는 일단 초고는
빨리 써놓고 사람들하고 의견을 나누고 놀아요. 아마 첫
시나리오를 그렇게 시작해서 그런 것 같아요.

전종혁 봉준호 감독님께서는 시나리오 초고가 어느 정도 유지되는
편인가요?

봉준호 그렇죠.

최동훈 저는 계속 고쳐나가는 거고요.

봉준호 그건 각자 스타일이 있어요. 원장님도 그렇겠지만 각자
패턴이 있고, 그것은 바꾸기 힘들어요. 식성과 같은 거죠.

전종혁 감독님들의 최신작 〈도둑들〉, 〈설국열차〉 제작 과정도
궁금하네요.

봉준호 저번에 이야기한 그 아이템은 아직 공개 안 했어요?

최동훈 2고 썼어요. 저는 엄청 빨리 쓰잖아요.

봉준호　처음 얘기했던 때가 2월인가요, 3월인가요? 빠르네요. 저도
　　　　2년에 한 편씩 찍고 싶어요.

최동훈　그건 좀 힘든 것 같아요. 쓰는 데 시간이 걸리니까요.

전종혁　두 감독님 모두 빠른 분들이십니다. 평균 3, 4년 걸리는 거
　　　　아닙니까?

봉준호　더 빠른 분들도 계시잖아요.

전종혁　홍상수 감독님 같은 분은 워낙 예산이 적으니까요.

최동훈　촬영하는 건 〈설국열차〉가 어려웠어요, 아니면 〈괴물〉이
　　　　어려웠어요? 스트레스, 촬영의 난이도 면에서.

봉준호　〈설국열차〉가 더 어려웠어요. 스케줄도 빡빡하고요.
　　　　미국 배우조합의 규정에 맞춰서 하니 너무 빡빡해요.
　　　　72회차 만에 다 찍었으니까요. 〈마더〉(2009)가 90회,
　　　　〈괴물〉(2006)이 116회였어요. 매우 한국적인 방식이지요.
　　　　찍으면서 의논하고 여기저기 돌아다니니까요. 〈설국열차〉는
　　　　현장 편집한 것 볼 틈도 없이 미친듯이 찍었어요. 72회 만에
　　　　끝났죠. 석 달도 안 걸렸어요. 2개월 4주요.

최동훈　그게 3개월 아닌가요?

봉준호　아녜요. 2개월 28일만에 다 찍었어요. 〈플란다스의 개〉를
　　　　빼면 가장 빨리 찍은 영화죠. 그건 45회차였고요.

전종혁　그건 규모가 작은 영화였잖아요.

봉준호　그런데 기간은 더 오래 걸렸어요. 〈플란다스의 개〉는 석
　　　　달 반 동안 찍었으니까. 〈설국열차〉는 찍은 기간으로 치면
　　　　역대 제 영화 중 가장 짧은 기간에 찍은 거예요. 세트에서
　　　　찍었으니 날씨의 영향을 덜 받아 그럴 수도 있겠죠.

전종혁　〈설국열차〉는 해외에서 찍었으니 프리프로덕션 과정에서

최호적시광(最好的時光)　　　　　　　　　　　**55**

준비가 많이 필요했을 것 같습니다.

봉준호 준비하는 데에 거의 1년 걸렸죠. 먼저 서울에서 미술팀이랑
콘셉트아티스트들 불러서 기차, 엔진실, 엔진 디자인 등을
준비했어요. 시나리오 고치면서 연출, 제작, 미술부만 있는
상태에서 서울팀과 8개월 정도 진행했어요. 체코에서
하는 것으로 결정한 후에 체코, 헝가리, 루마니아 등에서
조사하고 와서 우리 제작 여건과 비교해서 2011년
여름에 확정했고요. 2011년 가을 저, 홍경표 감독님,
연출부 포함해서 우리가 집단으로 이주했지요. 체코
바란도프 스튜디오는 우리로 치면 양수리 세트장 같은
곳이에요. 유럽이나 미국 영화들을 많이 찍는 곳으로,
시스템이 잘 갖춰져 있어요. 〈미션임파서블〉 같은 할리우드
영화들을 찍을 때 제작비를 아끼려고 동유럽에서 찍어요.
스틸킹이라는 프로덕션 서비스 회사가 있는데, 그런
프로덕션 서비스를 다 해주는 곳이죠. 사무실은 물론이고
감독, 스태프들의 숙소도 전부 알아서 구해줘요. 그
스틸킹과 협약을 맺었죠. 체코 정부에서 주는 인센티브도
있어요. 본격 프리프로덕션은 2011년 10월부터
시작했어요. 2012년 4월에 크랭크인 했고요. 프리프로덕션,
촬영 포함해서 체코에 열 달 있었어요. 스태프들은 미국,
영국 등 여러 나라에서 왔고 조수급은 체코 현지 스태프들이
많았고요. 헤드급들은 다 미국, 영국인이었어요.

전종혁 아무래도 다국적으로 모여 있으면 소통하기가 어려울
것이란 우려가 있습니다.

봉준호 체코 사람들은 체코말로 떠들고, 한국 사람들은 한국말로

떠들다가 전체회의 하면 다 영어로 했죠. 체코 스태프들은
다 영어를 잘하는 스태프들이에요. 할리우드 영화 찍을
때 참여하는 스태프들이니까요. 그래서 체코 스태프들을
보면 〈헬보이〉, 〈미션임파서블 4〉, 〈블레이드〉 등으로
필모그래피가 다 똑같아요. 재미있었어요. 체코 스태프들은
열심히 하는 편이고, 큰 작품 경험도 많이 있고, 침착하게
일도 잘 해요. 순둥이 같아요. 무리 없이 일을 잘하는데 약간
뒤끝 있는 듯한 그런 느낌도 받았어요.

전종혁 한국 스태프들과는 다르게 일하는 시간이 정확하게 정해져
있나요?

봉준호 체코 스태프는 한국과 미국의 중간정도예요. 현장 촬영할
때도 초과근무수당을 받긴 하지만 대신 좀 여유가 있어요.
조합 룰도 비교적 느슨한 편이고요. 그래서 미국의
중급예산 영화들을 동유럽에서 찍는 거잖아요. 예를 들면
〈헬보이〉 1편 같은 경우는 기예르모 델 토로가 굉장히 적은
예산으로 찍은 거거든요. 런어웨이 프로덕션이라고 하죠.
300억 내지 400억 원 정도의 예산으로 좋은 완성도의
영화를 찍고 싶은데, 그 예산으로는 도저히 LA에서는
안되니까요. 조합에 가입된 스태프들은 몸값이 너무 비싸니
그럴 때 체코에 와서 많이 찍는 거죠. 우리도 그런 경우죠.
〈설국열차〉 예산이 400억 정도니까요. 한국에서는 대작
취급 받지만 미국 기준으로 봤을 때는 저예산 영화예요.
그러니 영화 정체성이 좀 이상해요. 개봉이 임박해서
인터뷰를 해야 하는데 그걸 계속 강조하려고요. '이건
저예산 영화다. 절대 대작 영화가 아니고 너무 빡빡하게

최호적시광(最好的時光) **57**

찍었고 우리 힘들었다. 내가 찍은 영화 중 가장 압박이
많았다.'라고요.

최동훈 그런 거 소용 없어요. 제가 〈전우치〉 찍을 때 〈아바타〉 예고편
예산이라고 인터뷰 때 말했는데요. 잘 안 통해요.

최익환 홍경표 촬영감독님이 할리우드에서 너무 힘들었다고
하던데요.

봉준호 귀국해서 〈고령화 가족〉(2013)을 찍을 때 힐링 되었다고
하던데요. 배우들과 술도 마시고 오순도순. 홍경표
감독님께서 고생을 많이 하셨어요. 조수를 못 데려가서 체코
현지 촬영부를 썼거든요. 본인 스타일의 영어를 하시면서
조명팀 촬영팀 다 체코 스태프인데 얼마나 어려우셨겠어요.

최동훈 그런데 홍경표 감독님은 잘하실 것 같아요.

봉준호 홍경표 감독님도 스타일이 있는데요. 같이 있었던 체코
스태프들이 고지식해서 그걸 이해를 못 하는 거예요.
할리우드 스탠더드식의 조명, 연결성에 집착을 하는 거죠.
그런데 감독님께서는 그런 거 별로 신경을 안 쓰세요.
"여기서 연결이 뭐가 중요해!" 이러신 거죠. 처음에는
마찰이 있었지만 몇 회차 하니까 체코 스태프들도 눈치가
있어서 금방 스타일을 파악하고 또 따라가더라고요. 하지만
처음에는 조명팀과 긴장감이 약간 있었어요. 한국 조수들이
되게 그리우셨을 거예요. 한국 조수들은 일사불란하게
군대처럼 움직이잖아요.

전종혁 최동훈 감독님께서도 〈도둑들〉을 홍콩에서 촬영
하셨으니까, 홍콩 스태프들을 많이 쓰셨을 텐데 그때는
어떠셨습니까?

봉준호　홍콩스태프들이 그렇게 일을 잘한다던데요. 손도 빠르고요.

최동훈　잘해요. 속도가 엄청나요. 그런데 한국보다는 느려요.
촬영 때 자주 쓰는 스콜피온 헤드라는 기계를 한국 팀은
5분이면 준비하는데 홍콩 스태프들은 한참 만지작만지작
하는 거예요. 기계가 새로 들어온 거냐고 물으니 한 3년
썼다고 하는 거예요. 그러니까 촬영감독이 가만있다가
"나가!" 하면서 자기가 다 하더라고요. 그런 부분은 느린데
구멍은 안 나요. 일을 준비하면 정해진 대로 완벽하게 다
진행돼서 그런 건 좋았고요. 실제로 저는 ⟨도둑들⟩을 찍고
나서 해외에서 영화를 찍고 싶다는 열망이 생겼어요. 조금
겪어봐서 그런가 봐요.

봉준호　하긴 다 장단점이 있는데요. 집중력과 속도는 한국 스태프가
최고죠. ⟨설국열차⟩ 스태프 중에는 말레이시아 출신
프랑스인이 있었는데 제작부래요. 근데 가끔 가다 보면……
그 친구가 하는 일이 뭔지 모르겠더라고요. 그래서 제가
미국인 라인프로듀서[3]에게 물어봤더니 무전기 배터리
담당이라는 거예요. 하루 종일 현장에서 무전기 배터리
충전하고 갈아 끼우는 것만 해요. 그런데 만날 괜히 나한테
와서 물어보고 되게 바쁜척하더라고요. "감독님 배터리
다 닳았어요?" 그럼 난 "아니." 하고. 인건비를 물어봤더니
우리나라 연출부나 제작부 인건비보다 세더라고요. 구조가
완전히 달라요. 프로덕션 어시스턴트들 일이 다 세분화되어
있고요.

최동훈　저도 홍콩, 마카오 촬영은 그렇게 빠듯하게 찍었어요.

봉준호　스태프들에게 주 단위로 돈이 나가니까요.

3
제작현장에서 예산집행과
현장관리 등을 담당하는
실무자

최호적시광(最好的時光)　　　**59**

라인프로듀서들은 한 주를 늘이느냐 줄이느냐 이것에 미친 듯이 집착하는 거죠. 압박이 들어오니까.

최동훈 좋은 점도 있고 안 좋은 점도 있죠.

전종혁 홍콩, 마카오 촬영은 얼마나 걸렸죠?

최동훈 딱 한 달. 24회 차.

봉준호 홍콩 스태프들도 연령대가 높은 편이죠? 체코 스태프 중에도 50대 아저씨가 하나 있었는데 정말 잘하더라고요.

최동훈 조감독을 뽑기 위해 인터뷰를 하는데 나이 드신 분이 와서 뭐 하셨냐고 하니 영국에서 일했다 하더라고요. 그런데 영어를 잘 못해요. 그래서 영어 잘 한다는 분을 뽑았는데 그 분도 못하더라고요.

봉준호 홍콩분들이 원래 영어를 되게 잘하는데. 제 영화 조감독이 영국 사람인데 나보다 한 네 살 많아요. 거기는 조감독이 전문 직업이고, 월급도 많이 받아요. 대신 아주 도가 튼 사람이니 진행은 살벌하게 하죠. 한국 조감독들은 감독의 사병이잖아요. 그래서 감독의 의지를 관철하기 위해 막 돌진해나가는데, 할리우드 조감독들은 부드럽게 웃으면서 감독을 압박해요. "오늘 여기까지 찍으셔야 됩니다 제가 압박하는 건 아닙니다 오늘은 여기까지 못 할 거면 이런이런 샷은 B 카메라에 넘기는 게 낫지 않을까요." 뭐 이런 식이죠. 나랑 경표 형이 오늘 다 찍겠다고 했더니 "NO!" 하더라고요. 그런데 아역배우에 대한 규정은 잘 되어 있더라고요. 우리나라도 그렇게 해야 할 것 같은데. 아역배우 보호에 대한 규정이 세밀하고 엄격해서 45분 찍으면 15분 무조건 놀게 해야 해요. 아역의 경우, 아침

9시에 현장에 나오면 오후 2시까지밖에 못 찍어요.
아역배우들은 하루 노동시간이 딱 정해져 있어요.
배우조합에서 승인한 교사가 현장에 와 있어야 하고, 보호자
없을 때 촬영하면 안 되요. 그런 규정을 다 지키더라고요.

최동훈 옛날 한국영화 판에서는 '야! 보호자 좀 저쪽으로 데리고 가.
다른 데 좀 보내.' 그랬었는데.

봉준호 거기 규정대로라면 우리는 다 구속감이죠. 아동 학대니까요.
그 규정을 다 지키다 보면 촬영은 좀 더뎌지지만 그래도
좋은 것 같아요. 어린애들 데리고 막 밤새우고 이런 것
보다는. 〈설국열차〉 기차 칸 중에 교실칸이 있는데 아이들
50여명이 나와요. 감독들이 가장 무서워하는 게 세 가지
있잖아요. 아이와 동물과 물. 이거 어떡하나 했는데 그 영국
조감독이 〈해리 포터〉 3편인가 4편인가의 조감독이라 그건
자기 믿고 맡겨 달라고 하더라고요. 어떻게 하나 봤더니
대사 있는 세 명 빼놓고 나머지 40여명은 더블캐스팅을
하더라고요. 40명인데 80명을 캐스팅해서 오전, 오후반
나누고, 외모가 비슷한 애들을 짝지어 헤어스타일을 똑같이
만들고요. 옷은 다 교복으로 똑같이 입었어요. 오전반을
출동시켜서 아침 9시부터 점심때까지 찍고, "안녕 잘
가." 하고, 오후에 다른 애들이 또 오고요. 그러니 애들이
지치지도 않고 신경질도 안 내고 즐겁게 잘 찍더라고요.
이런 게 역시 숙달된 조감독의 힘이구나 생각했어요. 그리고
미국 조감독들은 조감독 경력이 쌓이면 공동프로듀서가
된대요. 우리나라에서는 감독이 되고 싶어 하지만요.
우리나라는 옛날 도제의 느낌이 약간 남아있으면서 또 약간

산업화되면서, 그렇다고 완전히 직업 조감독이 등장하지도 않은 약간 애매한 상태죠. 일단 미국은 퍼스트 조감독급만 되도 월급이 엄청나니까요.

최익환 스콜세지의 프로듀서였다가 퍼스트 됐다는 분이 있던데요.

봉준호 그런 분들은 시나리오 읽는 순간 5초 만에 파악이 된다는데요. "아, 이건 2주 잡으셔야 됩니다." 딱 읽으면 거의 10초 만에 뭔가가 나오는 거죠. 평생 그걸 하니까 노련하고.

최동훈 다음 작품 촬영하러 중국 가야 하는데 걱정이네요.

전종혁 두 분이 생각하기에 서로의 이런 영화가 좋다, 좀 노골적인 질문일지 모르겠으나 훔치고 싶다던가, 그런 것 있나요?

봉준호 서로 적절한 가격에 좀 해줍시다. 더 이상 시나리오 쓰기 싫습니다.

최동훈 그런데 제가 볼 때 봉준호 감독님은 시나리오를 직접 쓸 수밖에 없어요. 누가 써주면 별로 안 좋을걸요.

봉준호 나는 정말 쓰기 싫은데. 숲에 가서 오동나무 상자를 발견하고 싶어요.

최동훈 저 진짜로 궁금한 게 있는데 어렸을 때 정말 한강에서 괴물이 올라가는 걸 본 적이 있어요?

봉준호 고등학교 때는 상태가 안 좋았으니까. 그런데 네스호의 괴물 그런 거 있잖아요? 우리 어렸을 때 《소년중앙》 이런 데 많이 나왔죠. 세계 7대 불가사의 이런 걸 제가 되게 좋아했거든요. 그러다 보니 이제 '난 한강에서 괴물을 봤다' 이런 망상을 하게 된 것이 아닌가 생각해요. 그래서 그냥 인터뷰 때 재미로 한 얘긴데 마케팅팀에서 도려내어 마구

썼죠. 그때 참 창피했어요. 헛소리한 건데.

최동훈 그런데 저는 그걸 읽고 '와, 정말 대단하다.' 생각했어요. 하루키가 야구장에서 '시원한 2루타가 터지는 걸 보고 소설을 쓰기로 결심했다.'라고 하는 것과 더불어 두 개의 명언이다, 그랬었는데.

봉준호 하루키가 그랬나요?

전종혁 두 분 다 장편영화를 여러 차례 찍으셨는데 함께 작업하시는 분들이 있나요?

최동훈 저는 다행히 최영환 촬영감독이랑 잘 맞아요. 어느 정도냐 하면 이래요. 최영환 감독님이 찍을 때 전 모니터를 보잖아요. '아, 여기서는 틸트업(tilt-up)⁴해야 하는데.' 생각하고 있으면 카메라가 진짜로 틸트업 하고 있어요. 그런 게 정말 좋아요. 그런데 트랙인(track-in)⁵할 것인지, 트랙아웃(track-out)⁶할 것인지 가지고 만날 싸워요. 그래서 중요한 장면은 서로 막 우기면서 트랙인, 트랙아웃으로 두 번 찍죠. 내가 트랙인이라고 우겨서 찍으면 최영환 감독이 트랙아웃으로 한 번 더 찍고요.

봉준호 최영환 감독 같은 경우는 특유의 리듬과 속도감이 있어요. 그 리듬은 편집실에서만 만들어 지는 것이 아니라 찍을 때 혹은 콘티단계부터 만들어지죠. 배우들의 행동이나 대사의 속도, 최영환 감독이 카메라를 움직이는 속도가 맞물려서 리듬이 나오는데, 그 리듬이 구사되도록 하는 완벽한 팀이 있는 것 같아요. 속도가 참 빠른데도 스토리텔링은 또 너무 완벽하니까.

최동훈 류승완 감독의 〈피도 눈물도 없이〉(2002)를 보고나서 그냥

4
카메라를 수직으로 위를
향하여 움직이면서
촬영하는 기법

5
대상을 향하여
나아가면서 하는 이동
촬영 방법

6
대상으로부터 뒤로
물러가면서 하는 이동
촬영 방법

저는 '이거 찍은 사람이 누구지? 저 사람이랑 해야지.'
그랬던 것 같아요. 다행히 〈범죄의 재구성〉때 최영환 촬영
감독이 시간이 났어요. 그런데 묘하게 류승완 감독이랑
겹쳐요. 다행히 매번 제가 조금씩 빨리 촬영에 들어갔어요.

봉준호 류승완 감독이 서운했겠네요.

최동훈 하루는 최영환 촬영감독이 와서 〈베를린〉(2012) 안 하면
류승완 감독님을 다시는 못 볼 것 같다고 하는 거예요.
근데 이게 감독한테는 너무 힘든 거잖아요. 이런 짝패가 좀
있어줘야 촬영할 때도 같이 힘을 내죠. 봉준호 감독님이
홍경표 감독이랑 같이 가야 더 재미있는 것처럼. 그리고
제가 진짜 봉준호 감독님한테 서운한 게 있어요. 제가
좋아하는 미술감독이 한국에 한 분 계세요. 류성희
미술감독이요. 〈타짜〉 때 같이 하려고 했는데 〈괴물〉 해야
한다고 해서 '그럼 우리 다음에 꼭 같이 합시다.' 했죠.
그래서 〈도둑들〉로 홍콩영화제 갔을 때 만나 같이 하자고
하니까 이번엔 봉준호 감독과 〈설국열차〉를 하신다고
하더라고요. 그런데 저라도 미술감독의 입장에서는
〈설국열차〉를 하고 싶을 것 같아서, 또 포기했죠. 다음에는
꼭 류성희 미술감독이랑 하고 싶어요.

봉준호 〈설국열차〉 때는 결국 안 하게 됐잖아요. 체코에서는. 한국
준비 단계에서만 같이 했죠. 체코에서 찍는 걸로 결정하면서
체코 현지 미술감독과 같이 해야 하는 상황이라 같이 할 수
없었죠.

최동훈 정말 좋은 스태프들이 많이 있는 것 같아요. 그런데 그들을
잡기도 어렵고 또 다들 바쁘기도 하고요. 아까 봉준호

감독님께선 김태균 감독님 덕택에 데뷔할 수 있었다고 하셨지만, ‹범죄의 재구성›은 ‹살인의 추억› 덕분에 들어가게 된 거예요.

전종혁 싸이더스가 성공하고 나서인가요?

최동훈 그렇죠. ‹범죄의 재구성›은 거의 엎어질 단계까지 갔었고, 며칠 있으면 짐 다 싸서 나갈 상황이었는데, 때마침 ‹살인의 추억›이 흥행이 되었죠. 그 다음에 ‹범죄의 재구성›이 들어갔는데 박신양 씨가 시나리오를 읽고 느낌이 아주 좋다고 하면서 “이것도 ‹살인의 추억›처럼 되지 않을까요?”라고 했었어요. 그런데 둘 다 제목이 ‘OO의 OO’잖아요. 다행히 영화가 엎어지기 며칠 전에 캐스팅이 되어서 제작에 들어갔죠. 캐스팅이 너무 오래 걸렸어요. 대한민국의 거의 모든 배우한테 다 거절당했다고 보면 돼요.

봉준호 아, 오랜만에 만나서 정말 반가웠습니다. 그런데 졸업작품 제목이 뭐예요?

최동훈 ‹간결한 여행›입니다. 결국 밝히고 마네요.

봉준호 허재영 씨 군복무 사건은 꼭 넣어주세요. 영진위 위원장님은 좀 불편하시겠지만. 아, 그때는 영진공이었지. 군미필자가 영화아카데미에 들어온 초유의 사건.

최호적시광(最好的時光) **65**

영화 갈은 시간

크라스노예셸로,

뱀파이어:

한국영화아카데미 1기

김소영(감독명 김정)
영화평론가. 영화감독. 한국예술종합학교
영상원 영상이론과 교수로 재직 중이다.
저서로 『근대의 원초경』, 『한국영화 최고의
10경』, 『시네마 테크노 문화의 푸른 꽃』,
『근대성의 유령들』 등이 있으며 편저로
『트랜스: 아시아 영상문화』, 『아시아
영화의 근대성과 지정학적 미학』 외 다수가
있다. ‹거류›, ‹황홀경›과 ‹원래 여성은
태양이었다›의 여성사 3부작 다큐멘터리와
장편영화 ‹경›을 감독했다.

크라스노예셀로(러시아어: Кра́сное Село). 아름다운 도시,
붉은 도시라는 뜻이다. 러시아 상트페테르부르크 도심 남서부에
있다고 한다.

이 지명은 공명한다. 셀로, 첼로, 셀로, 첼로. 그리고 그 음에
왕관을 씌우는 듯한 크라스노예.

이 지명이 내는 소리는 유쾌하지만, 사실 한국의 근대사에서
연해주 최남단의 크라스노예셀로는 1860년대부터 시작된 고려인
이주의 기점이 되는 한인마을이다. 이곳은 또 조선의 옛 영토
녹둔도였다.

나는 이 지명을 한 인터넷 카페의 아이디로 사용하고 있다.
그 카페는 〈열린 도시〉 연작 다큐멘터리를 함께 준비하는
스태프들과의 소통을 위해 만든 것이다. 다큐멘터리의 중요한
장소 중 한 곳인 안산에 이주 노동자로 귀환한 우즈베키스탄의
고려인이 이 다큐멘터리의 주인공 중 한 사람이다.

한국영화아카데미 1기로서 기고하는 이 글의 첫 장을
크라스노예셀로로 시작하는 이유는 내가 영화와 맺고 있는 어떤
관계, 그 원초경을 설명하기 위해서다.

가보지 않은 곳, 어떤 다른 곳에 대한 그리움은 그 장소의
순수성에 기인하기도 하고, 그 장소가 나와 은밀히 맺고
있는 연결망 때문이기도 할 것이다. 영화는 그 어떤 다른
곳(elsewhere), 원경을 스크린 위에, 내 눈 앞에 데리고 온다.
원경은 그 자체로 인상적인 풍경일 수 있으나 역사적으로
돌아보면 나의 가족사에서 사라진 한 사람, 혹은 두 사람이
스쳐지나 갔을 만한 풍경이거나, 거주했던 장소일 수 있다.
예컨대 남로당원이었던 친할아버지는 북으로 갔다고 한다. 이후

다시 남으로 내려왔다가 체포되었는데, 이송 도중 도주했다.
부산에서 자전거상을 하다 신용보증을 잘못 선 외할버지는
1935년 아무르 강(흑룡강)을 따라 어딘가로 잠적하셨다. 이 두
사람의 궤적이 내 상상 지도의 근간을 차지하는 이유가 보지도
못한 혈육에 대한 사무친 그리움 때문은 아닐 것이다. 오히려 내
관심거리는 어머니의 복잡미묘한 심리다. 어머니는 유복자 아닌
유복자로 태어나고 성장했다. 당신이 당신 어머니의 태내에 있을
때 아버지가 대륙으로 가셨기 때문에 나는 아버지 없이 자라난
어머니의 마음이 어린 시절의 내 마음과 얽혀 있을 양태에 관심이
간다. 아버지도 초등학교 때 당신의 아버지가 집을 떠나 아버지
없이 성장하셨다. 난 내가 여성주의자인 것이 그와 관계가 있을까
하고 가끔 가볍게 생각한다. 그러나 깊게 탐구해보고 싶은 마음도
있다.

1

냉전 시기, 북한 쪽이 막혀 반도도 아닌 섬 같은 남한에서
국민교육헌장을 외워야 집에 갈 수 있던 교실, 학교에서 나는 열린
공간, 열린 도시, 열린 대륙을 그리워했다. 영화는 어둠 속에서 그
장소들을 조명하고 조망한다.

연해주 최남단의 크라스노예셀로는 내겐 가족사의 파편이 이끄는
근현대사, 대륙의 공간으로 들어가는 어떤 문이다.

이사벨라 버드 비숍은 『한국과 그 이웃 나라들』에서 두만강에서
마지막으로 본 일출광경에 비친 얼음조각들을 잊을 수 없다면서
시베리아의 한국인 정착민들이 있는 사요니와 크라스노예셀로를
회상한다.

영화가 열어주는 지리적 감각은 크라스노예셀로를 지향하는
반면, 영화와의 첫 마주침의 장은 말 그대로 돌림병이 주는 질식할
듯한 열병이었다.

7살, 할머니와 함께 서울 변두리의 극장에 갔다. 극장 안에서부터
뭔가 이상했다. 흑백화면 속에선 사약을 받은 여자가 죽어가고,
대접이 박살나고, 내 호흡은 점점 거칠어졌다. 숨을 쉬기가
어려웠다. 아마, 우리 영화 보기를 마치지 못했으리라. 할머니와
나는 손을 잡고 밖으로 나왔다. 할머니는 심각한 폐렴에,
나는 지독한 호흡기 관련 돌림병에 걸렸다. 동네 의사가 독감
정도로 진단하는 바람에 적절한 치료시기를 놓쳐 서대문구의
적십자병원에서 목에 구멍을 뚫는 수술을 해야 했다. 7살 때의
일이다. 수술이 끝나면 엄마에게 데려다 주세요, 라고 침착하게
말했다고, 병원 사람들은 나를 기특해했다.

유치원을 가지 못한 채 몇 개월을 병상에 누워 조숙하게 죽음을 배웠다. 가래가 기도를 막아 말을 제대로 못하던 내게 곧잘 말을 걸어오던 옆 병상의 언니가 죽어나가던 날, 어머니는 휠체어에 나를 싣고 몰래 복도로 나가 눈 내리는 창을 보여주었다. 붉은 벽돌색 적십자 병원의 정원으로 떨어지던 커다란 눈송이, 내 휠체어를 밀던 어머니. 사람들의 시선이 죽음에 근접한 풍경 속에 있다. 마치 뱀파이어의 저주처럼 내 목엔 구멍이 뚫렸고, 동그랗게 실로 꿰맨 흔적은 아직 내 목에 남아 있다.

2 1984, 영화 아카데미

1984년 영화아카데미에 들어갔을 때, 물론 난 크라스노예의 뱀파이어는 아니었다. 위의 이야기는 사후적으로 구성된 내 영화 원초경의 단편이다.

영화진흥공사(이하 영진공)에서 영화아카데미를 만들고 우리가 1기로 입학했을 때 당황과 당혹이 오고 갔다. 영진공 직원들은 기존의 영화진흥 업무와는 다른 일, 즉 갓 대학을 졸업 한 20대 중, 후반인 우리들의 관리자이자 감독관이자 조연 역할을 해야 한다는 것에 당황했고, 우리는 영진공에서 관리하는 영화아카데미의 비 아카데미적 규율에 당혹감을 느꼈다. 영진공의 의도가 나쁘지는 않았다. 최고의 강사 선생님들이 미래의 영화감독, 혹은 어찌 될지 모르는 예비 영화감독들에게 충언을 아끼지 않았다. 아, 존경하는 이청준 선생의 강의를 들을 수 있었다. 이장호 감독은 열성적인 선생님이었다.

영화아카데미에 들어오기 전, 내 작은 영화 세계는 그 당시 다른 시네필들처럼 프랑스, 독일 문화원에서의 영화보기, 그리고 서강대학교 커뮤니케이션 센터에서 신부님이 밀반입한 VHS 테이프로 함께 영화를 보고 프로그램 노트를 작성하는 등의 일들로 이루어져 있었다. 가장 인상적인 일은 영화의 현실감 효과에 대한 세미나였다. 당시 김동원 선배가 다큐멘터리를 주제로 서강대학교 신문방송학과 석사 논문을 쓰고 있어서 영화 장치론을 함께 읽었는데, 테레사 드 로레티스나 스티븐 히스를 가이드 없이 이해하는 것이었다. 전양준, 정성일, 강한섭 선배 등이 함께했다. 전양준 선배는 당시 우리의 영화 지도자,

전지전능한 동지였다. 뛰어난 기억력으로 영화에 대한 모든 정보와 상식을 가지고 있었던 것 같았다.

정성일 선배의 영화와 공부에 대한 헌신은 당시에도 특별한 것이었다. 당시 그는 스물네다섯 살이었고, 제대한 후 실연의 상처와 영화에 대한 열정이 뒤섞인 기묘한 상태였다. 이메일이 없을 때라 나와 영화, 음악에 대해 서신 교환을 하곤 했는데, 백지에 검은 사인펜 같은 것으로 정갈하면서도 어딘가 집요한 데가 있는 편지를 써서 건네주곤 했다. 가끔 내가 보낸 편지를 교정보아 돌려주기도 했다. 드보르작의 스펠링을 고친다든지 하는. 당황스러운 서신 교환이 아닐 수 없었다. 그때부터 《씨네21》의 '전영객잔' 코너를 함께 한 30여 년의 시간 동안, 정성일 선배는 내게 영화 선배이자 친구이며 동지였다.

그때 교재로 사용하던 영화 장치론 서적 복사본을 지금도 가지고 있다. 내가 발제를 맡았던 부분을 다시 보기가 약간 겁이 날 정도다(엉터리로 한 부분이 많을 테니). 현대 영화이론이 알튀세르와 라캉, 프로이트, 젠더, 섹슈얼리티 문제를 다루고 있어 나도 점진적으로 그 사고의 틀과 주제들 속에서 생각을 진전시키게 되었다.

영화이론, 비평으로 제일 먼저 읽었던 논문 중의 하나가 테레사 드 로레티스의 「거울을 통해」이다. 대학교 3학년, 어려웠지만 영화를 정신분석과 페미니즘으로 관통하는 그 이론의 절묘한 형세에 마음을 빼앗겼다. 이후 로라 멀비, 클레어 존스턴의 명철하고 복잡하면서도 실천적 글들에 감명받았다. 몇몇 이들과 서울국제여성영화제를 함께 만들던 당시, 클레어 존스턴의 에든버러국제영화제에서의 여성영화제 선언과 프로그래밍을

귀감으로 삼았다.

68혁명 이후의 열기 속에서 성장해온 페미니즘 이론은 내겐 늘 당대의 문제였고, 현재였고, 미래였다.

영화 찍기로 말하자면, 슈퍼 8mm 필름으로 마라톤에서 달리는 사람들과 하늘을 나는 헬리콥터를 찍은 기억도 있다. 현상을 했던가? 기억이 없다.

여하간 이러한 느슨한 배경을 가지고, 영화 아카데미에 들어가 이미 영화를 찍어본 동기들에게 많이 배우게 되었다. 특히 장현수, 김의석 형(당시에는 형이라고들 불렀다.)이 단편영화를 만들 때 스태프로 참여해 배웠다. 장현수 감독은 당시 중앙대학교 후배이던 배우 배종옥 씨를 캐스팅해 영화를 찍었는데, 영화를 위안과 치유의 매체로 삼는 인상적인 단편이었다. 이후 그는 〈걸어서 하늘까지〉, 〈게임의 법칙〉 등에서 '동정 없는 세상'을 다룬다.

이미 영화아카데미 이전 〈천막도시〉라는 단편으로 우리 들 중 가장 영화적 재기를 두드러지게 보여주던 김의석 감독은 졸업작품으로 〈창수의 취업 시대〉를 만들었다. 현장에서는 잘 보이지 않는데 편집 때 이미지와 사운드를 이리저리 엮어내는 영화적 감수성은 내겐 작은 경이의 대상이었다.

영화 비 전공자들 중에선 황규덕, 이용배 감독과 잘 지냈다. 아저씨처럼 바지를 위로 올려 입던 배 바지의 주인공, 황규덕 감독은 진지한 만큼 엉뚱하기도 했다. 영화아카데미가 남산에 있어 우리는 명동을 거쳐 집으로 간 적이 많았는데, 한번은 불심 검문에 걸렸다. 뭐 하는 사람들이냐는 질문에, 황규덕은 예술가라고 거침없이 대답했다. 난 속으로 아직 예술가는 아닌데,

라고 생각하며 웃었다. 이용배는 술을 먹으면 야밤에 옷을 벗고
뛰어다니기도 한 것 같다. 영화도 잘 만들었다. 모두 젊은 날의
일이다.

한국영화아카데미를 개원한 의도는 좋았으나 군사정권 당시
영진공에서 운영하는 영화아카데미 제도와 젊은 예비 예술가인
1기의 일부 학생들 사이에 당연히 문제가 발생했다. 우리는 각계
명사들로 이루어진, 유익하나 때로는 매우 지루한 교양으로
이루어진, '뭔가 우리는 '민족중흥의 역사적 사명을 띠고 이 땅에
태어났다.' 식의 수업 대신, 실전을 원했다. 수업 거부 등 일련의
시위가 이루어졌고, 그 시위를 통해 1기들 간의 연대의식은 조금
성장했다.

이후 우리는 촬영, 연출 등을 배우고 단편, 중편, 졸업 영화 워크숍
등을 연이어 하게 되었다. 공동 워크숍에서 제작했던 최인훈
작가의 「봄이 오면 산에 들에」를 각색한 중편영화가 기억에 남는
작품이다.

동굴 장면을 위해 부여 주변인가 강원도의 동굴 어디를 찾아
촬영했는데, 야밤 촬영이 영화적이었다. 칠흑 같은 어둠 속에
배터리로 조명을 밝히면 동굴이 빛나는 입을 벌리고, 배우들은
그 안으로 걸어 들어가 자리 잡는다. 멀리서 그 불빛을 보고,
동굴의 우화 대신 우주의 떠다니는 별들, 발광체 같은 것을
상상했다. 유년 시절부터, 난 푸른빛이 지구를 떠나 우주로 가는
이미지를 보곤 했다. 오후 늦게 "부" 하고 영혼이 떠나며 낸다는
소리도 들었다. 애당초 난 플라톤주의자가 아니었다. 배터리는
다른 용도로도 사용되었다. 조명 스태프들이 시냇물로 그것을
들이밀면, 물고기들이 수면 위로 떠올랐다. 이건 좋지 않은

광경이다.

가을, 용인에서에서의 촬영. 감이 익어가고, 곶감을 말릴 때까지 우리는 그곳에서 촬영을 하고 있었다. 느리게 완숙되던 영화 만들기의 묘미와 사랑에 빠지는 것은 어려운 일이 아니다. 촬영을 마치고 봉고차를 타고 숙소로 향하는 작은 노마드적 삶이 주는 긴장감과 무망함이 또한 좋았다. 서울의 중산층으로 자라나, 세계문학과 영화를 통해 세계를 보던 내게 엑스트라, 단역 배우들과의 만남은 삶에 대한 개안의 계기이기도 했다. 촬영 휴지 시 그분들에게 듣는 이야기가 많았다.

중편영화 공동 습작을 거쳐, 드디어 졸업작품, 단편영화를 만들어야 했다.

우리 시대의 프랑스 문화원, 독일 문화원 영화 경험을 잠깐 이야기했지만, 나는 마르그리트 뒤라스, 알랭 레네, 장 뤽 고다르, 장 그레미용, 모리스 피알라, 에릭 로메, 알랭 로브그리예가 그리는 세계를 좋아했다. 파스빈더의 영화 역시 마찬가지였다. 그 영화들의 스타일, 정치학과 미학적 형식에 감탄했다. 거기서 나는 의미의 독재가 아닌 무정부적 상태를 보았다. 거침없는 비판의 형식을 보았다. 시학과 정치학의 미장아빔.

광주 학살이 일어나던 1980년, 난 80학번으로 대학에 들어갔고, 겨울 공화국이던 남한의 정치적 상황 속에서 대학을 보냈다. 휴교령이 내린 학교, 담벼락 너머 군인들이 교정에서 축구하는 모습을 침묵 속에 바라보아야 했다. 지하서클과 독일, 프랑스 문화원, 디스코텍을 혼란하게 드나들고 넘나들었다 . 운동권 선배들은 나의 이러한 이상한 콜라주에 의혹의 시선을 보냈다. 내겐 정치경제학 비판과 장 뤽 고다르, 파스빈더, 뒤라스가

지적, 감정적으로 몽타주 되던 시간이었다. 유년시절부터 청년
시절까지 줄곧 파시스트, 군사주의 정권 지배 하에서 성장했던
내게 마르그리트 뒤라스, 장 뤽 고다르가 시간과 공간을 건너와
가르쳐준 것은 무엇이었을까? 또한 당시 영진공 시사실에서
우연히 본 김기영 감독의 〈하녀〉는 이후 나를 한국영화로 이끌게
된 특별한 만남이었다.

1984년. 그 겨울 공화국과 영진공이라는 국가 기관, 친구들과
기회주의적 적들로 뒤섞인 영화아카데미에서 스물네 살의 나는
무엇을 할 수 있다고 생각했던가?

겨울 공화국 대신 〈겨울 환상〉이라는 단편영화를 졸업작품으로
만들었다. 바리데기 설화와 당시 노동운동의 절박한 상황이
교차편집된 단편이었다. 겨울 공화국의 시 구절과 (김영동 선생께
청해 받은) 공무도하가 노래가 모였다. 예의 이용배 감독은
공무도하가의 백수광부의 역할을 했는데, 영화 10도의 날씨에
우정과 영화 때문에 여주 신륵사 앞 강에 투신하는 연기를 해야
했다. 촬영을 끝내자마자 바로 얼음 위로 건져 올렸는데도 심각한
상태였다.

단편영화 〈겨울 환상〉에 24프레임도 아닌 16프레임 정도
노동자들의 시위 장면을 삽입했는데, 그것이 담임 교수의 눈에
띄었다. 그는 16프레임을 삭제하라고 했다. 이용배의 졸업작품도
검열에 걸렸는데, 문제시된 부분을 삭제하지 않으면 우리 두
사람에게 졸업장을 주지 않겠다는 말이 나왔다.

우린 물론 삭제하지 않았고, 졸업을 하지 못할 줄 알았다.
어찌어찌 졸업은 했는데 졸업작품에서 F를 받는 바람에 나는
이후에도 영화아카데미 졸업장 및 성적표를 한 번도 사용해본

적이 없다.

하지만 준비 과정 및 촬영 과정은 흥미로웠다. 촬영 장소를
섭외하면서 공무도하가, 고대 강의 유사치를 찾는 것이라든지,
그러다 마주친 음식의 냄새와 맛이라든지. 예컨대 장현수 감독과
나는 부여의 백마강을 찾았다가, 그곳 식당에서 호기심으로
홍어탕을 주문했다. 홍어를 이전에 먹어 본 적이 없어 뚜껑을 연
순간 매우 당황했다. 그 때문이었는지 아닌지는 기억에 없으나, 내
졸업작품의 무대는 백마강이 아닌 남한강이다.

실제의 지리적 장소를 심상의 혹은 전설상의 장소로 변환시키고,
배우들이 그 장소를 방문해 자신의 자리를 잡고 감정을 얼굴에
띄우고, 걷고 멈추고 대사를 내뱉을 때, 이때 일어나는 장소와
정동, 정감의 결합은 사실 놀라운 것이다. 이 낯선 마주침이
친숙한 혹은 더 낯설어 그로테스크한 그 무엇으로 변하는 연금술,
화학 작용이 영화적 공간 전유의 묘미다.

그리고 배우와의 만남. 당시 초등학교 6학년이던 선미라는
소녀가 공무도하가의 비극을 지켜보는 역할을 했는데 장래
법관이 되기를 꿈꾸던 조숙하고 총명한 눈의 아이였다. 이 소녀는
이후 내가 오정희의 단편 「완구점 여인」을 〈푸른 진혼곡〉으로
각색했던 단편영화에도 등장한다. 졸업한 다음 해에 찍은
단편이다. 그 소녀는 나와 교감했던 첫 번째 배우였다.

나의 영화아카데미 1년은 F 학점으로 장렬히 종결되고,
나는 소위 '충무로'에 나갔다. 현장에서 스크립터를 맡고 잘
해보려고도 했으나, 종잡을 수 없는 다음 촬영을 기다리면서
시간이 모래알처럼 내 손가락 사이로 빠져나가는 것을 보았다.
한번은 시나리오를 써 감독에게 주었더니, 원고료가 아니라

원고지료(당시 총 2000원)를 주겠다는 이야기도 들었다. 사회적 모욕의 뜻을 알게 되는 순간이긴 했다. 그 영화는 결국 개봉되긴 했는데, 내가 아닌 보다 유명한 사람의 이름을 시나리오 작가로 내걸었다. 이것이 나의 충무로 101이다. 이후 나는 영화 공부를 위해 장학금을 주는 학교를 찾아 미국 대학원으로 떠났다.

3 영화 아카데미 전후: 작은 영화를 지키고 싶습니다.

영화아카데미 재학 중 '작은 영화를 지키고 싶습니다'라는 이름의 영화제에 참여하였다. 뉴저먼 시네마의 "아버지 영화는 죽었다"라는 선언과 공명하는 영화제였다. 국립극장 실험 무대에서 16mm 영화들, 장길수의 <강의 남쪽>, 서울영화집단 공동 작업인 <아리랑 놀이>, 황규덕의 <전야제>, 김의석의 <천막도시> 등이 상영되었다. 나는 이 영화제 몇몇 프로그램의 사회를 맡았다. 영화제의 조직을 맡기도 한 영화 아카데미 1기 중 일부는 독립영화의 전신인 작은 영화 운동에 참여하게 된다. 이 소박한 작은 영화라는 슬로건은 이후 제3세계 영화, 새로운 영화, 열린 영화 등으로 흡수되거나 확장되고 오늘날 독립영화로 제작되고 옹호되고 수호되는 대안적 영화에 포함되는 개념의 한 부분이 된다.

"작은 영화를 지키고 싶습니다"라는 작은 선언 이후, «열린 영화»라는 저널이 간행되었다. 전양준, 정성일 선배가 편집을 맡았다.

1985년 4월 25일 «경향신문»에는 다음과 같은 기사가 실렸다.

> 대학생들을 중심으로 한 젊은 영화인들의 모임 「열린 영화」동인들은 지난해 12월 '작은 영화란 무엇인가'를 테마로 동인지를 낸 데 이어 최근 '현대영화사상'을 주제로 2번째 책을 발간했다. 지난해 7월 국립극장에서 「작은 영화제」도 펼친 이들은 이론과 실천을 병행하려는 의도로 적극적인 영화운동을 펴고 있다. 이들은 제 2회 「작은

1986년 서울영화집단의 〈파랑새〉는 당시 소 값 파동을 다룬
영화로 영화를 만든 사람들이 구속되는 등 당시 작은 영화, 열린
영화계의 정치적 사건이 된다. 김동원 감독은 홈 비디오를 들고
상계동 판자촌에 들어가 철거민들과 거주하면서 1988년 〈상계동
올림픽〉을 만들었다.

장산곶매, 민족영화연구소, 노동자뉴스제작단 등의 독립영화
제작, 연구 집단이 만들어지고 이후 변영주, 서선영, 도성희, 김영,
홍효숙, 권은선 등과 함께 나는 1988년 여성영상집단 바리터를
만들었다. 한국영화아카데미와 더불어 내 삶의 국면, 기능, 이념
전환을 권유한 사건이었다.

바리터는 여성민우회와 함께 당시 사무직 여성 노동자의 조합
운동, 지역 탁아 문제, 그리고 김동원 선배가 이끌던 푸른영상과의
공동 작업 등을 진행했다. 이때 내가 연출했던 중편이
여성민우회와 함께 제작했던 〈작은 풀에도 이름 있으니〉였다.
사무직 여성의 직장에서의 성차별, 직장, 가사 이중 노동을 그린
프로파간다 영화로 한겨레 신문사, 여성정책개발원, 장산곶매
등의 도움을 받아 제작에 들어갔다.

제작에 서선영, 촬영에 변영주 그리고 조명은 바리터의
권혜원이 맡아, 모든 스태프가 여성인 제작 방식을 택했다.
아니, 그렇게 할 수밖에 없었다. 장산곶매에서 우리를 도와주던
사람이 장산곶매의 작품 때문에 가버렸기 때문이다. 아뿔싸,
그 작품이 〈파업전야〉가 될 줄이야. 우린 일요일 신문사를 거의
쑥대밭으로 만들면서 촬영을 했다. 촬영을 마치고 난 후 우린

그 다음날 신문이 나올 수 없을 것이라고 생각했을 정도였으나 《한겨레신문》은 그 다음날도 어김없이 발간되었다.

여성영상집단 바리터에서의 활동 기간, 1987년 이후의 시간은 한국에서 민주화 운동이 본격적으로 진행되던 때라 영화 운동이 기여하고 참여할 수 있는 순간과 계기, 연대의 움직임들이 많았다. 변영주, 도성희 등은 다큐멘터리 작가회의의 〈옥포만에 메아리칠 우리들의 노래를 위하여〉 등에 공동 참여해 연대를 계속해나갔다. 바리터 활동 후 1990년, 나는 페미니즘과 영화이론, 한국 영화에 대한 공부를 하겠다고 뉴욕대학교 박사과정에 진학했고, 나의 영화 연출가로서의 활동은 이후 2000년 신혜은 PD, 변영주 감독이 제작자로 참여한 〈거류〉로 다시 재개할 때까지 유예된 상태로 있었다. 나는 10여 년간 공부하고, 또 대학에 취직해 재능 있는 학생들을 만나고 평론하고 책을 썼다. 2000년 이후, 여성사 삼부작 다큐멘터리(〈거류〉, 〈황홀경〉, 〈원래 여성은 태양이었다〉)와 김정이라는 감독명으로 장편 극영화 〈경〉을 만들었다.

한국 영화 아카데미에서의 1년은 그리 길지 않은 시간이지만,
내겐 영화적 원초경 같이 응축적, 환유적 시간이다.
현재는 앞서 이야기한 ‹열린 도시› 다큐멘터리 프로젝트를
진행하고 있다. ‹열린 도시› 프로젝트란 소위 세계화 시대,
이주의 시대 혹은 다문화적 배열 속에서 도시에 정주하는 기존의
시민들이 낯선 이들, 이방인들을 비국민이 아니라 세계의
시민으로 받아들여야 함을 역설하기 보다는(오히려 그것은 절대
명제), 도시 자체가 이주자들이 그 장소에 들어오고 자리 잡고
살아가고, 시장 등을 만들면서 열린 공간으로 전화함을, 혹은
전화해야함을 감지하고 보여주려 한다.
‹열린 도시› 프로젝트의 한 부분엔 한국 안산에 일시 이주한
고려인들의 이야기가 상당한 비중을 차지하고 있다. 이들은 이주
3세대부터 5세대 정도까지 있는데, 모두가 역사적, 국가적 폭력을
할머니, 할아버지 세대부터 구전된 이야기로 간직하고 있다,
1937년 스탈린이 연해주에서 살고 있던 20여만 명의 고려인들을
기차에 태워 중앙아시아 카자흐스탄과 우즈베키스탄 등으로 강제
이주시켰던 사실은 이들 모두에게 트라우마로 체화되어있다.
1860년대부터 가난 때문에 함경도에서 연해주로 이주 농사를
지으러 떠난 것이 초기 이주 형태라면, 이후엔 일제 통치를
피해 경상도 등지에서도 연해주, 만주 등지로 이주했다. 초창기
고려인들은 예의 크라스노예셀로와 같은 경계 지역부터
블라디보스토크, 타슈켄트에 이르는 지역에 살았다.
중앙아시아로의 이주는 가히 생지옥 같은 경험이었다고,

영화 같은 시간

후 세대들은 할아버지, 할머니의 말을 그대로 인용한다. 기차가
정거장에 서지 않고 밤낮을 달려 갓난아기들이 굶주려 죽어도,
미처 묻지도 않고 기차 밖으로 던졌다는 이야기를 안산에서 만난
서른 살의 고려인 청년 알렉세이가 전해주었다.
김호준의『유라시아 고려인 ― 디아스포라의 아픈 역사
150년』에는 이 역사가 포괄적으로 기록되어 있다.
연해주 고려인 재생 협회장 김텔미르는 강제 이주 전 숙청당한
고려인 사회의 최고 지도자 김아파나시의 작은 아들로 태어나,
소련 시절에 온갖 박해를 견뎌내고 살아남은 인생역정의
주인공으로 다음과 같이 회고한다.

　　"나의 부친은 (원동의) 하바로프스크 시에 묻혀있다.
　　어머니는 (러시아) 크림 주 엠파트라 시에, 외할아버지는
　　(우즈베키스탄) 타슈켄트 주미르자 촌에, 친할아버지는
　　연해주 수하놉카 촌에, 외할머니는 타슈켄트 주 사마르스크
　　촌에, 그리고 친할머니는 카자흐스탄의 침켄트 시에, 형님은
　　연해주 크라스키노 촌에 안치되어 있다. 그러니 이 고인들을
　　누가 모셔서 성묘를 할 것인가. 기가 막힐 일이다. 악마의
　　나라에서만 이 같은 일이 있을 수 있을 것이다. "

일본에선 자이니치(在日) 조선인들이 죽으면 그것을 객사라고
한다. 객사만큼 비극적인 죽음은 없다고 그들은 믿는다.
안산에서 고려인들을 만나면서, 그리고 관련 서적들을 읽으면서
나는 이들 한 사람, 한 사람의 가슴 속에서 달리고 있는 멈추지
않는 기차들을 본다. 침묵될 수 없는 역사 속에서 그들은 국가의

폭력으로 무국적자가 되고, 유랑인이 되기도 했다. 스탈린
이후에도 강제 이주 당한 중앙아시아에서 다시 일어나고
소비에트의 몰락 이후 우즈베키스탄이나 카자흐스탄에서 살 수
없어 연해주로 귀환하거나 러시아로 한국으로 떠돌아다녀야 하는
삶이지만, 이들 대부분은 고난을 이겨냈다는 자존감과 역사의식,
자신과 가족에 대한 강한 책임감을 가지고 있다.

인터뷰한 고려인 여성 중 김갈리나는 선산 김씨 양반집
후손이라는 말을 할아버지에게 들었다. 할아버지가 한국에
가면 족보를 구해오라 했다고 한다. 할아버지는 집안의
어른들이 산으로 도망갔다 처형된 후(이유는 모른다고 한다),
블라디보스토크로 이주했다. 김갈리나 씨의 아버지는 러시아에서
태어났고, 역시 다른 고려인들처럼 우즈베키스탄으로 강제 이주
당했다. 그녀는 소비에트 붕괴로 남편이 러시아로 일하러 떠난 후
소식을 끊어 타슈켄트에서 경리 및 시장에서 반찬 장사를 하며 세
아이를 돌보다가, 5년 전 안산으로 왔다. 안산에 와서 전화 카드를
사서 아직 고등학생이던 딸과 아들에게 매일 아침 학교 갈 시간에
전화를 걸었다고 한다. 타슈켄트에서 일할 때 만났던 남자와
다시 안산에서 만나 재혼했다. 갈리나 씨는 다른 고려인들보다
한국말이 능숙해, 어려운 처지에 있는 안산의 다른 고려인들을
많이 도와준다. 다른 사람과 인터뷰를 할 때도 갈리나 씨는 기꺼이
통역을 해주었고, 그녀가 통역을 맡으면 러시아어와 한국어에
대한 그녀의 뛰어난 언어 감각에 더해 돕고자 하는 좋은 기운
때문에 대화가 잘 이루어진다.

갈리나 씨는 타슈켄트에서 찍은 사진을 보여주었는데, 검은
자수와 스팽글이 박힌 멋진 스타일의 옷을 입고 친지의 파티에 서

있는 모습이었다.

인터뷰를 하다 보니 갈리나 씨와 나는 동갑이었다. 같은 나이의 여성으로부터 정말 많은 것을 배우고 있다는 느낌이 들었다. 용기와 헌신 그리고 고된 노동 속에서도 잃지 않는 타인에 대한 배려.

한국영화아카데미가 올해(2013년) 30주년을 맞는 만큼, 나도 때로는 죽을 것 같은 내 삶의 고비 고비를 넘어 <열린 도시> 프로젝트를 진행하고 있다.

박기용 감독이 영화아카데미 원장이었을 때, 입학 예비생 면접시험에 참여하곤 했는데 정말 다양한 삶의 경력을 가진 친구들이 포트폴리오 한편을 들고 3차 면접까지 온다. 영화 만들기가 과연 삶의 상향성을 생성해줄지는 하늘만이 아는 것이지만, 나는 영화 연출교육 기회가 사람들에게 여전히 열려있는 것이 한국 사회의 몇 안 되는 호의적인 문이라고 생각한다. 일단 학력에 구애받지 않는 훌륭한 영화감독들이 나오고 있지 않은가. 그러니까 난 한국영화아카데미가 모교로서도 중요하지만, 한국 사회의 열린 기회의 상징으로서도 중요하다고 이야기하고 있는 셈이다.

한국영화아카데미가 지난 30년 동안 그래왔듯 열린 구조로, 한국 사회의 "생기 있는 숨구멍"으로 생존하기를 바란다. 우리 모두 지원을 약속할 것이다.

올드독의 막간만화 ①
고충 상담실

영화 같은 시간

코스모스

정용준
소설가. 2009년 «현대문학»으로
등단했다. 소설집 『가나』가 있다.

1

극장 안팎으로 사람들이 모여들었다. 예고된 기자회견은 오후 5시였지만 오전부터 극장 안은 취재진들로 붐볐다. 발표 장면을 생중계하기 위해 카메라가 설치됐고 기자들은 예상되는 결과와 그에 따른 전망들을 담은 기사를 실시간으로 업데이트했다. 극장 밖은 그야말로 축제였다. 외부에 설치된 간이 스크린에 주목받는 단편 영화들이 상영됐고 영화의 한 장면을 패러디한 퍼포먼스가 거리 곳곳에서 펼쳐졌다. 영화와 관련된 매체들은 부스를 설치하고 다채로운 행사를 진행했고 촬영팀과 리포터는 극장 주변의 풍경을 생생하게 담기 위해 분주히 뛰어다녔다. 발표 시간이 가까워질수록 장내엔 긴장감이 맴돌았다. 사람들은 초조한 눈으로 빈 무대를 바라봤다.

　무대 왼편에서 검은 슈트를 갖춰 입은 남자가 걸어 들어왔다. 그는 코스모스 프로젝트 심사위원 중 한 명인 영화감독 P였다. 그는 흥행뿐만 아니라 작품성까지 인정받은 공인된 최고의 영화감독이다. 국내 영화제를 독식하다시피 했고 최근엔 해외 메이저 영화제에서 감독상과 작품상을 동시에 거머쥐었다. 그는 대중과 평단의 사랑을 동시에 받는 감독이었고 슬럼프를 모르는 스타였다. 그가 메가폰을 잡은 영화 ‹뉴스›가 세운 최다 관객 동원 기록은 8년이 지난 지금까지 깨지지 않았다. 영화계에서는 ‘‹뉴스›의 기록을 깬 새로운 영화가 등장했다는 뉴스는 결코 들리지 않을 것이다.’라는 말이 있을 정도로 그가 세운 기록은 대단한 것이었다. P는 무대 중앙에 마련된 단상 앞에 서서 긴장한 표정으로 잠시 주위를 둘러본 뒤 상의 안쪽 주머니에서 원고를

꺼내 펼쳤다. 장내는 쥐 죽은 듯 고요했다. 누구도 함부로 카메라 셔터를 누르지 않았고, 입을 여는 사람도 없었다. 그는 짧게 숨을 내쉰 뒤 입을 열었다.

"그동안 영화제에서 상도 받고 제작발표회도 많이 해봤지만 이렇게까지 떨리진 않았는데 긴장이 되는군요."

P는 손으로 마이크를 막고 헛기침을 한 번 하더니 원고를 들고 천천히 읽기 시작했다.

"코스모스 프로젝트에 참여해 심사를 맡는 것은 의미 있는 일입니다. 코스모스는 영화의 꿈이고 다가올 미래 그 자체이기 때문입니다. 스크린 아래에 서서 결과를 발표하는 이곳은 제게 있어 무한한 영광의 자리이고 그만큼 무겁고 두려운 자리이기도 합니다. 코스모스 프로젝트의 위상과 상영되는 영화가 갖는 의미를 너무나도 잘 알고 있기 때문입니다. 서론이 길었군요. 결론부터 말씀드리겠습니다.

P는 정면을 응시하며 잠시 뜸을 들였다. 극장은 물에 잠긴 듯 고요했다. 마침내 P가 입을 뗐다.

"이번엔…… 합격자가 나왔습니다."

사람들은 환호성을 지르며 박수를 쳤다. 기다렸다는 듯 곳곳에서 폭죽처럼 카메라 플래시가 터졌다. P는 눈을 지그시 감고 장내가 고요해지길 기다린 뒤 한결 편안한 얼굴로 말했다.

"그동안 두 번씩이나 합격자를 배출하지 못해 많은 분들이 안타까워하셨는데 침묵을 깨고 드디어 합격자가 나온 것입니다. 코스모스 프로젝트가 시작된 이래 처음으로 만점자가 나왔습니다. 엄격하게 진행된 서류 심사와 비밀리에 진행된 심층 면접을 통과했으며 최종 관문인 전체토론회에서도

심사위원 전원으로부터 만점을 받았습니다. 더 놀라운 것은 그가 스물아홉의 신인이라는 것입니다. 불과 50분짜리 독립영화 한 편을 만들었을 뿐이지만 경험이 부족한 감독이라고 하기엔 믿을 수 없을 정도로 대단한 실력을 갖추고 있었습니다. 탁월한 상상력과 놀라운 생각을 갖고 있었고 시나리오는 이제껏 본 적이 없는 새로운 감각으로 무장된 것이었고 영화 속 공간과 분위기를 고스란히 상상해낼 수 있을 정도로 완벽한 구조를 취하고 있었습니다. 코스모스 프로젝트는 그에게 매료됐고 그에 대한 강한 확신을 가졌습니다. 영화는 대략 2년 동안 제작될 예정이고 프로젝트 역사상 가장 많은 제작비가 투입될 것입니다. 영화가 잘 만들어질 수 있도록 전문가들과 멘토들은 감독의 작의를 침해하지 않는 선에서 최선을 다해 도울 것입니다. 전에 없던 새롭고 놀라운 영화가 탄생할 것입니다. 기다려주시고 성원을 부탁드립니다."

P는 기자들의 질문을 받지 않고 무대에서 내려갔다. 5분도 채 되지 않는 짧은 발표였지만 그의 모습은 전국으로 생중계 되었고 각종 포털사이트엔 발표와 관계된 기사가 온종일 상위권에 검색될 만큼 큰 관심을 끌었다. 다음 날 신문엔 다음과 같은 제목의 기사가 1면을 장식했다.

— 코스모스. 드디어 합격자 배출. 최초의 만점자. 보석을 발견하다!

코스모스는 위대한 극장이다. 이곳에서 자신의 영화를 상영하는
것은 감독들의 로망이며 극장에서 영화를 한 편이라도 관람하는
것은 관객들의 꿈이다. 코스모스는 모든 면에서 세계 제일의
단일극장이다. 가로 38.3미터 높이 18.5미터의 거대한 스크린과
3000개의 좌석수만 따지고 봐도 다른 영화관과는 비교 자체가
불가할 정도로 독보적인 크기이다. 원래는 노르웨이 오슬로의
스펙트럼 극장의 스크린이 가장 컸지만 문을 닫으면서 세계
최고라는 타이틀은 자연스럽게 코스모스의 차지가 됐다. 때문에
영화에 대한 인상보다 극장에 대한 인상을 더 강렬하게 기억하는
관객들이 많다. 유명 시인 J는 코스모스를 다음과 같이 묘사했다.
　"코스모스는 외형을 짐작할 수 없는 한 마리의 고래다. 그 검고
깊은 입속으로 들어가면 둥글고 넓은 우주가 펼쳐진다. 그곳은
끝없이 높아지는 하늘이고 한없이 깊어지는 바다다. 지옥인지
천국인지 분간할 수 없는 코스모스는 자신을 사랑하는 눈 먼
관객들의 영혼을 취해 제물로 삼은 뒤 그들을 백치로 만들어
버린다. 코스모스를 목격한 이들은 소소한 일상을 시시하게
여기며 남은 삶을 단번에 지루하게 느끼는 고통을 겪는다."

한때 코스모스 극장은 폐관 위기를 겪었다. 멀티플렉스 영화관에
밀려 유서 깊은 단일 극장들이 줄줄이 문을 닫는 시기였다.
하지만 극장주 K는 코스모스를 끝까지 지키려 했다. 그는 영화에
대한 사랑과 극장에 대한 자부심이 대단했지만 비합리적이었고
영리하지 못했다. 애초에 관객을 모으고 그 수입으로 극장을

영화 같은 시간

운영한다는 상업적인 생각을 버리고 다른 극장과는 정반대의
길을 걸었다. 관객과 자본에 연연할 수밖에 없는 대중 영화를
상영하지 않았고 소위 작품성이 뛰어나다고 할 수 있는 영화만을
선별해 상영했다. 작품성에 대한 특별한 기준은 없었다. 그저
K가 보기에 좋은 영화가 좋은 영화였다. 그 때문에 어떤 날은
하루에 두 편씩 상영되는 날도 있었지만 어떤 때는 일주일
내내 영화가 상영되지 않기도 했다. 처음에 이 기이한 극장은
사람들의 외면을 받았다. 관객 수가 열 명이 안 되는 경우가
허다했다. 많아봐야 오십 명 정도였지만 열 명이든 오십 명이든
3000석의 객석은 항상 텅 비어 보였다. 하지만 시간이 갈수록
극장의 독특한 정신에 매료되는 사람이 늘기 시작했다. 영화에
대한 정보를 몰라도 코스모스 극장에서 상영하는 영화는
무조건 좋다는 소문이 입에서 입으로 전해졌다. 영화잡지들은
코스모스를 '최후의 극장'이라 칭했으며 K를 진정한 장인이라
추켜세웠다. 평론가들과 영화 관계자들은 코스모스 극장을
영화사를 이어가는 정신혁명이라 극찬했다. 인스턴트 음식처럼
빠르게 소비되는 그렇고 그런 대중 영화에 염증을 느낀 사람들이
코스모스 극장을 찾기 시작했다. 좋은 영화를 커다란 스크린으로
보고자 하는 이들이 전국에서 몰려들었다. 코스모스 팬 카페가
생겼고 극장에서 자체적인 영화제도 열렸다. 국내의 영향력 있는
영화제에서 상을 받는 영화보다 코스모스 영화제에서 상영되는
영화가 훨씬 좋다는 의견이 퍼져나가면서 코스모스 극장은
그야말로 영화문화를 이끄는 메카로 자리 잡게 되었다.

하지만 K의 죽음으로 극장은 새로운 국면을 맞이했다. 그는 극장

천장에서 떨어져 추락사했다. 주위의 만류에도 불구하고 자신이
직접 스크린을 보수하겠다고 올라가서 당한 참변이었다. 그의
죽음을 놓고 단순 사고인지 고도로 계산된 자살인지 의견이
분분했다. 사람들의 증언에 따르면 그즈음 K는 불안증세를
보였다. 그는 혼란스러웠다. 갑자기 높아진 극장에 대한 관심이
좋으면서도 낯설었고, 기쁘면서도 무서웠다. 낮에는 코스모스
극장과 관련된 모든 것들이 뿌듯하고 행복했지만 밤이 되면
텅 빈 극장에 홀로 앉아 술을 마셨다. 불면증에 시달렸고
강박 증세를 보이기도 했다. 하지만 그의 금고에서 밀봉된
유서가 발견됨으로써 그의 죽음은 위대한 희생의 한 형식으로
재해석되었다.

"전 재산을 코스모스에 기부합니다. 극장에서 계속 좋은
영화가 상영될 수 있도록 이 돈을 써 주세요. 내 소원은
코스모스가 영원히 문을 닫지 않는 것뿐입니다."

이제 그가 왜 죽었는지 타살인지 자살인지는 중요하지 않았다.
그의 뜻이 모든 의혹을 불식시켰다. 결과적으로 K는 죽음으로
자신의 뜻을 이루었다. 코스모스는 단순한 극장 이상의 위상을
갖게 된 것이다. 그의 뜻을 받들어 제단이 설립되었다. 또한 극장
운영과 상영 영화를 결정하는 코스모스 프로젝트가 결성되었는데
유명 영화제 심사위원보다 화려한 멤버로 구성됐다. 영화
〈뉴스〉를 만든 감독 P, 다큐멘터리 영화제의 집행위원장이자
영화평론가 S, 최초로 외국 영화제에서 주연상을 받은 유명 배우
C, 시나리오 작가 B, 촬영감독 O, 독립다큐멘터리 제작자인
프로듀서 H까지, 그들의 조합은 그 자체로 영화의 정점이자
최전선이었다. S는 어느 인터뷰에서 프로젝트에 합류하는 이유에

대해 이렇게 말했다.

"코스모스는 잃어버린 시간을 되찾게 해줬습니다. 순수한 마음으로 영화를 사랑했던 청년의 시절을 되돌아보게 했으며 냉랭하게 식은 마음에 열정을 되살려줬습니다. 불가능하리라고만 여겼던 일들이 현실로 이루어지는 마법 같은 현상을 지켜보는 내내 가슴이 뛰었어요. 같은 꿈을 꾸는 이들과 함께 시네마천국을 만들고 싶습니다."

극장의 위상과 영향력을 증명하듯 국가로부터 전폭적인 지원까지 받게 된 코스모스 프로젝트는 대중과 상업에 잠식당한 영화시스템에 반기를 든 코스모스 선언을 하기에 이른다. 단순히 좋은 영화를 선별해 상영하는 것을 뛰어넘어 좋은 영화를 직접 제작하겠다는 것이 선언의 배경이었다. 열 가지 원칙을 표명하는 선언문은 다음과 같다.

하나. 코스모스는 좋은 영화만을 상영한다.
하나. 코스모스는 새로운 감각의 영화만을 제작한다.
하나. 제작비에 제한을 두지 않는다.
하나. 인위적인 세트는 만들지 않는다.
하나. 모든 장면은 올로케로 제작한다.
하나. 상투성을 배제한다.
하나. 가능한 모든 것을 동원해 불가능한 것을 만든다.
하나. 그 무엇보다 감독의 의도를 우선한다.
하나. 코스모스 프로젝트는 외부의 의견과 압력을 받지 않는다.
하나. 영화는 예술이다.

3

신인은 물론이고 이름 있는 감독까지 프로젝트에 지원한다.
영화가 상영되는 일도 명예로운 일이지만 한도가 없는 지원을
통해 완벽에 가까운 결과물을 완성할 수 있는 기회는 코스모스
프로젝트가 아니고서는 어디서도 얻을 수 없기 때문이다.
프로젝트는 극장에서 상영할 영화를 선정하기 위해 3차에 걸친
심사를 진행한다. 1차에서는 지원자의 기존의 작품과 앞으로
제작하게 될 영화의 시나리오와 트리트먼트를 검토한다.
2차에서는 서류 심사를 통과한 지원자와 심사위원들의 심층
면접이 이루어진다. 면접관으로 위촉받은 다섯 명의 심사위원은
독립된 방에서 일대일 면접을 한다. 혹시 모를 부정이나
심사위원들끼리의 모종의 타협을 방지하기 위한 형식이다.
심사위원들 중 한 명이라도 불합격을 주면 지원자는 자동으로
탈락된다. 그렇게 만장일치로 2차 심사를 통과한 합격자는
마지막으로 모든 심사위원들과 함께 공개 토론을 시행한다.
이 토론은 수위가 높고 독하기로 유명하다. 지원자가 모욕감을
느낄만한 독설도 서슴없이 하고 작품을 악의적으로 폄하하기도
한다. 또한 답하기 곤란한 질문을 던지고 어떻게 반응하는지
지켜보기도 한다. 이것은 일종의 정신시험인데 최종합격했을 시
멘토들의 의견이나 제작과 관련된 의견을 얼마나 탄력적으로
수용하고 조율할 수 있는지를 측정하는 테스트다. 토론회가
끝나면 심사위원들은 점수를 매기고 5점 만점에서 평균 4점을
넘을 경우 합격이 된다.

합격자가 결정되어 상영작이 예고되면 매체들은 일제히 소식을 타전한다. 상영 D-100일이 되면 제목과 포스터가 공개된다. 그때부터 관객들은 예매 신청을 할 수 있다. 하지만 신청이 곧 예매로 이어지는 것은 아니다. 영화를 볼 수 있는 자격을 얻기 위해 관객들도 코스모스 프로젝트의 심사를 통과해야 하기 때문이다. 공개된 영화의 제목과 포스터 그리고 감독의 이력과 필모그래피만 놓고 상상력을 발휘해 가상 리뷰를 작성해야 한다. 선정된 리뷰 중 훌륭한 원고들을 선별해 책으로 출간하는데 영화평론가와 시나리오 작가의 등용문으로 이용될 만큼 수준이 높다. 현재 활발하게 활동하고 있는 신예 평론가 L 역시 2년 전에 상영된 〈야조〉의 리뷰로 주목을 받았다. 그는 감독의 스타일을 철저히 파악해 놀라울 정도로 실제 영화와 흡사한 시나리오를 상상해냈고 무의식적으로 드러나는 상징과 변주되는 주제의식을 연구해 〈야조〉와 관련된 가장 뛰어난 텍스트를 만들어냈다. 이런 이례적인 현상 역시 코스모스 극장이 아니고서는 불가능한 일이었다.

영화는 하루에 한 번, 일주일간 상영된다. 상영이 끝난 뒤 결코 재개봉하지 않고 DVD나 별도의 재생 파일 같은 기록물도 만들지 않는다. 원본 필름과 원형 파일만 밀봉된 상태로 코스모스 박물관에 보관한다. 따라서 영화는 극장을 찾은 관객들의 기억 속에서만 존재한다. 원형과 실체를 소멸시킴으로써 기억과 말을 통해서만 전해지는 영화가 되는 것이다. 그동안 상영된 작품들은 영화사에 길이길이 남을 만한 문제작들이 많았다.

정전된 도시의 고요하고 그로테스크한 하루를 담은 〈뮤트〉는
주검처럼 정지한 사물들과 생명력을 잃은 마천루의 풍광을 담은
영화다. 생명력이 전혀 느껴지지 않는 냉정한 시선은 사물의 눈을
통해 몰락하는 세계를 바라보는 것 같은 착각을 불러일으켰다.
특히 화제가 되었던 장면은 주인공이 아무도 없는 고속도로를
걸어가는 장면이었는데 이 장면을 위해 시간차를 두고 몇 주에
걸쳐 고속도로를 순차적으로 통제하는 대대적인 촬영을 했다.
뉴스에서 촬영 일정을 공지했고 공식적으로 경찰에서 교통을
통제했다. 국가의 지원과 시민들의 자발적인 협조가 없었다면
불가능한 장면이었다. 또한 7시간이 넘는 런닝타임으로
유명한 〈생물〉은 세 개의 롱테이크로만 만든 실험정신이 강한
영화였다. 광장에 모인 생물들의 성교를 지켜보는 카메라의
시선이 압도적이었다. 성교에 몰두한 생물들의 표정과 시시각각
변하는 감각의 예리한 결을 잘 표현했고 인간에 대한 본성과
욕망을 완벽하고 냉정한 눈동자에 집어넣었다는 호평을 받았다.
남녀, 남남, 녀녀, 인간과 동물에 이르기까지 집단적인 난교가
뒤섞여 있는 충격적인 장면은 보는 사람으로 하여금 충격과
공포를 안겨주었지만 나중에는 다른 시각을 갖게 되었고 영화를
긍정하는 이들을 중심으로 사회적 운동으로 확장되었다. 생물의
자연스러운 본성과 욕망을 억압해서는 안 된다는 '생물성 운동'이
그것이었는데 이 운동은 전 세계적으로 퍼져나가며 논란과
화제를 만들어냈다. 광장에서 퍼포먼스가 열리기도 했고 다양한
형식으로 포럼이 개최되는 등 영향력 있고 의미 있는 문제작으로
남았다.

영화 같은 시간

코스모스 극장을 비판하는 목소리도 있다. 코스모스 프로젝트에 반감을 갖고 있는 대표적인 평론가 D는 다음과 같이 말한다.

"지금의 코스모스는 옛날의 그 코스모스가 아니다. 더 이상 코스모스 극장에서 상영되는 영화가 좋은 영화라고도 할 수 없다. 무엇이 문제이겠는가. 역시 작품을 고르는 코스모스 프로젝트의 안목에 혐의를 둘 수밖에 없다. 그들은 영화를 사랑한다고 위장하고 있지만 실은 자신들의 명성을 지키고 연명하길 원하는 권력집단일 뿐이다. 그들의 눈은 흐리고 감각은 둔하다. 엄밀히 말해 코스모스 프로젝트를 통해 제작된 영화는 순수한 창작물이 아니다. 그것은 합작품이라고 해야 옳다. 유망주를 키우는 것이 아니라 집단 창작의 꼭두각시를 만드는 것이다. 코스모스 신드롬은 그 자체로 너무도 상업적으로 변질됐다. 코스모스 프로젝트는 아이러니하게도 자신들이 선언한 그 낯 뜨거운 선언문에 반하는 행보를 걷고 있는 것이다."

하지만 D의 말에 귀 기울이는 사람은 드물었다. 논란과 우려 속에서도 극장의 영향력은 날이 갈수록 강력해져만 갔다. 그 때문에 코스모스 프로젝트에서 합격자가 나왔는지에 대한 여부는 영화계의 관심을 넘어 사회적인 관심이 되었다. 그런데 두 계절 동안 합격자를 배출하지 못했다. 그것은 다르게 말해 앞으로 반년 동안 코스모스 극장에서 영화가 상영되지 않는다는 소리기도 했다. 심사위원들이 서로 상의할 수 없는 시스템과 엄격한 심사 기준 탓이었지만 계속해서 이런 상황이 지속된다면 영화의 암흑기와 극장의 쇠락으로 이어질 수 있다는 우려가 나오던 차, 합격자가 나온 것이었다.

코스모스 프로젝트에서는 합격자의 소개를 15초 분량의
멘트를 보내는 것으로 대신했다. 길고 마른 체형의 곱슬머리의
여자가 동그랗고 빨간 뿔테 안경을 쓰고 어정쩡한 모습으로 서서
카메라를 말없이 응시했다. 그녀는 10초 동안 말도 없이 정면만
응시하다 마지막 5초를 남겨두고 한 마디를 남겼다.

"제 이름은 고다은입니다. 아버지가 고다르의 광팬이었다고
해요. 모두들 제 영화의 광팬이 되어주세요."

마침내 포스터가 공개되었다. 얼음으로 뒤덮인 바다, 수평선인지
지평선인지 분간할 수 없이 하얗게 펼쳐진 눈 쌓인 평원,
파도의 결이 그대로 얼어붙은 수면 한가운데 처박힌 낡은 범선
하나. 콘트라스트가 강한 회색 계열의 포스터에 전반적으로
푸른빛이 희미하게 도는 차가운 이미지였다. 제목은 〈THE ARK〉.
러닝타임은 120분이었다. 매체와 전광판에 포스터가 도배되었고
예매가 시작됐다. 많은 사람들이 한꺼번에 신청하는 바람에
한때 서버가 다운되기도 했다. 영화에 대한 글들과 가상 리뷰가
쏟아졌다. 고다은의 모든 것들이 언론에 노출됐다. 그녀의 성격과
습성 같은 것들을 꼼꼼하게 분석한 자료들이 인터넷에 떠돌았고
고다은과 관련된 검증되지 않은 일화들이 기사화됐다. 사람들은
그녀의 무의식까지 파고들며 상영될 영화에 대해 상상의 나래를
펼쳤다. 그녀의 독립영화 〈바다의 바다〉는 극장에서 정식으로
상영되기도 했다. 사람들은 예습처럼 그녀의 전작을 관람했고
날카로운 시각으로 장면을 분석했다. 인물의 특성과 대사를 통해
감독의 습관과 가치관을 유추해냈고 미장센과 카메라 워킹을
통해 미학적인 특징을 연구했다.

4

D-3일. 코스모스 프로젝트의 고다은과 전체 인원은 스크린 앞 무대에 마련된 의자에 둥글게 모여 앉았다. 태풍이 지나가고 있는 밤은 사나웠다. 흉포한 바람이 큰 소리로 울며 몰아쳤고 엄청나게 많은 비가 방향도 없이 쏟아졌다. 사람들은 우려와 불만이 가득한 얼굴로 고다은을 노려보고 있었다. 그녀는 꼬고 있던 다리를 바꿔가며 무심하고 반항적인 표정으로 딴청을 피웠고 이내 허공을 응시했다. 극장의 분위기는 팽팽히 당겨진 줄처럼 날카로웠고 냉랭하고 비극적인 기운이 감돌았다. 전에 없던 찬사를 받으며 코스모스 프로젝트에 입성한 천재 감독 고다은은 코스모스 선언을 존중했고 동시에 그것을 교묘하게 조롱했다. 그녀는 선언을 벗어나지 않는 선에서 선언문을 이용해 코스모스 프로젝트를 압박했다. 영화 제작을 위한 도움과 지원을 받을 만큼 받고 중요하고 민감한 사항은 감독의 작의를 존중하고 개성을 지켜야 한다는 이유로 밝히지 않거나 스태프와 멘토 들과 협의하지 않았다. 영화의 마지막 30분을 공개하지 않았고 연출과 관련된 기술적인 계획을 공유하지 않았다. 불만을 갖고 의의를 제기하는 멘토들에게 감독의 작의를 마지막까지 지키는 것이 영화의 중요한 목적 중 하나기 때문에 어쩔 수 없다고 되려 그들을 설득했다. 코스모스 프로젝트에서 가장 우려하는 점은 〈THE ARK〉를 4D로 만들 것이라는 계획이었다. 영화 제작에 그 어떤 제한을 두지 않는다는 점 때문에 어쩔 수 없이 수용했지만 4D의 효과를 뭘 어떻게 준다는 것인지 명확히 알지 못했다. 3000개의 좌석마다 개별적인 장치를 다는 작업까지는 알았지만

천장과 관련된 개조는 고다은이 직접 선정한 업체에서 비밀리에
작업했다.

촬영감독 O가 물었다.

"사실 나는 자네의 작업에 매우 긍정적인 입장을 갖고 있네.
3D 시대 이후에 기술적인 진보만 놓고 보면 4D가 구현되는 것은
어찌 보면 당연한 수순이지. 하지만 그만큼 또 걱정도 되는 게
사실이네. 다른 극장도 아닌 코스모스에서 대중들의 말초적인
감각을 극대화하기 위한 어떤 효과를 준다는 게…… 뭐랄까,
코스모스의 본래 취지에 맞지 않는다는 생각도 들고 이상하기도
하네. 우리의 선언은 기술의 진보가 아닌 정신의 진보이기
때문이지. 또한 자네가 보여줬던 시나리오나 포트폴리오만 놓고
봤을 때 굳이 스크린 밖에서 작용하는 외부 효과가 있을 필요가
있나 싶네만."

고다은은 말했다.

"4D로 제작하는 이유가 관객의 감각을 극대화시키기
위함은 아닙니다. 저는 관객들에게 독특한 감각을 주고 싶은
게 아니라 실제적인 경험을 주려고 하는 겁니다. 그로 인해
관객들은 단순히 영화를 관람하는 차원을 넘어 영화의 장면
속에서 하나의 인물로서 존재하게 되는 것이죠. '영화에 빠져
든다.'는 영화 감상에 대한 가장 널리 쓰는 상투적인 표현인데요.
제 영화에서만큼은 은유적인 표현이 아닌 실제적인 표현이
될 것입니다. 관객들은 경험의 정도와 차이에 따라 각기 다른
스토리와 결말을 맞이하게 될 테니까요."

시나리오 작가 B가 고다은의 말을 자르고 끼어들었다.

"다른 결말을 맞이한다는 말이 무슨 뜻입니까? 마지막 30분을

공개하지 않는 정확한 이유가 뭡니까?

고다은은 말했다.

"30분은 공개하지 않은 것이 아니라 공개할 게 없는 겁니다. 스토리 자체가 아예 없기 때문이죠. 말씀드렸다시피 그것은 관객들이 각자 다르게 스토리를 만들어가기 위함입니다. 아시다시피 처음에는 주인공의 뒤통수를 카메라가 따라갑니다. 이때 관객들은 관찰자가 된 것만 같은 느낌을 받게 될 것입니다. 하지만 중간부터 인물의 뒤통수가 사라지고 카메라는 핸드헬드로 바뀌게 됩니다. 이때부터는 관객들은 영화 속의 한 인물이 된 것 같은 일인칭적인 느낌을 받게 될 겁니다. 영화의 위기와 절정이 시작되는 지점이기도 하죠. 자, 상상해보세요. 얼어붙었던 바다가 갑자기 녹으면서 전에 없던 전무후무한 기상 이변이 발생합니다. 방주는 수면에서 혹은 물속에서 끊임없이 흔들리게 되는데 이때 관객들의 의자가 작동하기 시작합니다. 의자는 각기 다른 운명을 맞이하도록 프로그램 되어 있습니다. 흔들림과 충격의 정도가 각기 다르도록 설계되었으니까요. 진동의 세기도 온도도 다르게 되어 있습니다. 어떤 의자는 부서지기도 하고 어떤 의자는 물에 잠기기도 할 겁니다. 방주가 수면 위에서 흔들릴 때는 거센 폭풍과 자연의 무시무시함을, 방주가 물속에 잠길 때는 물속에 빠져 죽기 직전의 인간이 겪게 될 공포와 무력함을 경험하게 될 것입니다. 공포를 맛보는 것이 아니라 실제로 공포를 느껴야만 하는 진짜 경험을 통해 구원에 대한 절실함과 그에 상응하는 두려움을 체험하는 것이 영화의 가장 중요한 전략 중 하나니까요. 죽을 수도 있다, 죽을 지도 모른다, 는 기분이 들어야 합니다. 그것이야말로 진정한 4D의 효과죠."

고다은은 낮고 강한 목소리로 차분하게 말했으나 말투가 떨리고 있었고 어딘지 모르게 흥분한 듯 보였다. 한동안 사람들은 난감한 얼굴로 아무 말도 하지 못했다. 침묵을 깨고 배우 C가 입을 열었다.

"위험하진 않나요? 연출과 효과를 담당했던 팀들도 마지막 30분에 대해서는 아는 바가 없다고 하던데. 심지어 배우들도 마지막 부분에서는 모두 퇴장했다고 들었는데요. 인물도 없이 그저 배경만 있는 엔딩이 무슨 의미가 있는 거죠?"

고다은이 담담한 얼굴로 말했다.

"배우는 없지만 관객들이 있지요. 그들이 영화의 주인공이 되는 겁니다. 위험하지 않느냐고 물으셨지요. 구원의 문제를 다룬 영화입니다. 꼭 위험해야만 하는 영화입니다.

평론가 S가 어처구니없다는 듯 소리치며 말했다.

"영화는 허구입니다. 3D와 4D가 관객들에게 영화를 실제처럼 느껴지게 한다고 해서 영화는 영화일 뿐 실제가 아니에요. 하지만 그렇다고 해도 그 감각을 너무 무시해서도 안 됩니다. 과도한 장난을 치면 위험한 법이니까요. 꿈속에서 아무리 많이 죽어도 실제로 죽는 것은 아니지만 어떤 경우엔 꿈속의 죽음이 너무 고통스러운 나머지 심장이 멈추기도 하니까요. 젊음과 패기는 좋지만 뭐든지 과하면 안 되는 거예요. 객기는 나중에 분명 후회로 남습니다. 그동안 이 판에서 어린 천재들은 무수히 많았지만 객기 하나만 믿고 설치다 모두 묻히고 말았지요."

고다은은 그의 말투에 섞여 있는 조롱의 뉘앙스가 거슬렸지만 아무 것도 답하지 않고 그저 입술만 꾹 다물었다. 그때 이 모습을 지켜보고 있던 P가 자리에서 일어서며 가볍게 손뼉을 두어 번

치며 말했다.

"걱정들 마세요. 늘 그랬듯 이번에도 역시 코스모스에서
상영되는 영화는 훌륭할 겁니다. 우리 모두가 확인했고 확신했던
일 아닙니까. 우리가 믿지 않으면 누가 믿겠습니까. 걱정들
마시고 오늘은 그만 일어납시다."

P의 말에 사람들의 긴장된 표정이 한결 누그러졌다. 그들은
자리에서 일어나 하나 둘 무대를 빠져나갔다. 하지만 여전히
시름이 깊은 얼굴이었다. 그동안 말이 없던 프로듀서 H는
영화관을 빠져나가기 직전 눈을 들어 검은 천으로 가려져 있는
천장을 음울한 눈빛으로 쳐다본 뒤 희미하게 웃으며 중얼거렸다.

"무섭고 맹랑한 아이로군."

5

심사위원들은 1층 로비 소파에 모여 앉아 대화를 나누었다.
그들의 표정은 하나같이 어두웠다. 침묵을 깨고 P가 말했다.

"너무 걱정하지 맙시다. 뛰어난 친구입니다. 고다은은
코스모스 프로젝트의 선택이 틀리지 않았다는 것을 스스로
증명할 것입니다."

B가 고개를 양옆으로 가로저으며 말했다.

"아니요. 이번엔 감독님이 틀린 것 같군요. 그 애는 분명 사고를
칠겁니다."

S가 말했다.

"고다은이 하려는 게 정확히 무엇인지는 모르겠지만 비슷한

짓을 하려던 감독이 있었습니다. 무서운 장면이 나올 때 관객들을
깜짝 놀라게 하려고 퍼셉토(percepto)라는 기계를 의자에 깔고
극적인 순간마다 전기 충격을 가했죠."

P가 말했다.

"윌리엄 캐슬을 말하는 거군요. 하지만 그의 기행과 고다은이
하려는 것은 의도부터 완전히 달라요. 윌리엄 캐슬이 관객들에게
했던 짓은 의미 있는 영화적 실험도 아니었고 예술적인 욕심
때문도 아니었어요. 그는 관객의 환심을 사려 했던 흥행사에
불과해요. 고다은은 그런 부류는 아닙니다."

O가 신중한 목소리로 말했다.

"하지만 비슷한 점이 많습니다. 고다은의 의도는 모르겠지만
상영관 개조에 관해서는 몇 가지 알고 있는 게 있습니다. 여기저기
이상한 공사를 많이 했는데요. 가장 이해되지 않는 건 천장이
열리는 것과 상영관 문을 밖에서 걸어 잠글 수 있도록 바꾸었다는
겁니다. 알고 계시겠지만 3일 뒤에 오늘보다 더 큰 태풍이
예고되어 있습니다. 기상청의 전망으로는 특히 많은 비가 올
거라고 하더군요. 그런 날에 개봉하는 것도 이상하지만 상영 도중
천장을 열고 극장에 물이 쏟아지는 상태로 의자에 전기가 통하는
장치를 작동시킬 것이라는 계획은 아무리 생각해도 이해가 되지
않습니다. 심지어 상영관 문까지 밖에서 걸어 잠근다는 것을
어떻게 해석해야 할까요. 혹시 그때 비가 오는 것을 미리 알고
뭔가 나쁜 짓을 꾸미는 것 아닐까요?"

P가 언성을 높이며 말했다.

"개봉일은 오래 전에 정한 것이고 그것도 고다은이 정한 것은
아닙니다. 그 친구가 신도 아니고 무슨 수로 그때 딱 맞춰서

태풍을 오게 만듭니까. 지나친 억측입니다."

S가 말했다.

"솔직히 이상한 건 사실 아닙니까. 저는 무엇보다 고다은이 갖고 있는 태도가 마음에 들지 않습니다. 뭐랄까……
우리들에게…… 아니, 영화계 전체에 어떤 적의를 품고 있는 것 같아요. 꼭 복수를 하려고 큰 판을 짜고 있는 것 같아요."

잠자코 있던 H가 말했다.

"할 말이 있네. 그동안 괜한 오해가 생길 것 같아 밝히지 않았지만 아무래도 다들 알아야 할 것 같군. 고다은은 죽은 K의 딸일세. 나도 심층면접을 통해 우연히 알게 된 사실이고 본인 역시 그것이 알려지는 것을 원치 않아 말하지 않았지. 그 아이는 우리를 오해하고 있는 것 같네. 코스모스 프로젝트가 자신의 아버지를 죽이고 극장도 변질시켰다고 믿고 있다네."

S가 자리에서 벌떡 일어서며 말했다.

"아니 그렇게 중요한 사실을 어떻게 지금까지 숨기고 있으셨습니까."

P가 말했다.

"그걸 알았다면 고다은을 합격시킬 수 있겠습니까? 고다은의 실력과 상관없이 많은 이들이 심사 과정에 의문을 제기했을 겁니다. 공정함과 명예를 중요하게 여기는 코스모스 프로젝트 측에서 이런 종류의 추문을 달가워할 리 없으니 무리하지 않으려 했겠죠."

B가 P를 노려보며 말했다.

"감독님도 이미 알고 계셨던 겁니까?"

P는 B의 눈을 피하며 말했다.

"나도 최근에 알게 된 겁니다. 짝이 맞지 않는 몇 가지 일들을 추적하는 과정에서 알게 되었죠. 저 역시 그 사실을 알릴 필요는 없다고 생각했습니다."

H가 말했다.

"지금 고다은이 누구의 딸인지가 중요한 문제는 아니네. 그리고 영화가 개봉하기도 전에 이렇게 모여 미리 걱정하는 것도 꼴사나운 일이야. 우리가 뽑았고 우리가 도왔네. 누구보다 우리들이 응원해줘야 하는 것 아니겠나. 너무 예민하게 생각하지 말게나. 기껏 영화 아닌가. 이 아이는 인위적인 세트를 만들지 않는다는 코스모스 정신을 영화 밖에서도 실현시키고 싶어 하는 것 같네. 어찌 보면 가장 완고하고 인위적인 세트는 극장일 수도 있지."

P가 말했다.

"맞는 말입니다. 따지고보면 고다은이야말로 코스모스 선언을 가장 잘 지킨 감독이 아닐까요. 인위적인 세트는 만들지 않는다. 상투성을 배제한다. 가능한 모든 것을 동원해 불가능한 것을 만든다. 그 무엇보다 감독의 의도는 우선한다. 외부 의견과 압력을 받지 않는다."

아무도 입을 여는 자들이 없었다. C가 자리에서 일어서며 말했다.

"듣고 보니 문제될 게 없네요. 고다은이 오만하고 버릇없기는 해도 생각도 없고 멍하기만 애들보다는 좋아요. 뭐, 얼마나 대단한 영화인지는 그날 보면 되겠죠. 난 모르겠어요. 머리 아파요. 저는 먼저 일어설게요."

C가 밖으로 나가자 사람들도 하나둘 자리를 떴다. S와 B는

한동안 불만스러운 표정으로 서서 무언의 시위를 했지만 이내
포기하고 밖으로 나가버렸다. 어느새 로비엔 P와 H만 남았다. P가
주위를 두리번거리며 낮은 목소리로 말했다.

"선배님……. 실은 불안합니다."

H가 허탈하게 웃으며 말했다.

"나도 그렇다네. 불안하고 걱정되는군. 하지만 이제 와서
뭘 어쩌겠나. 코스모스 프로젝트에서 만점을 주고 전에 없던
찬사를 보낸 감독을 우리 손으로 망칠 수는 없는 일이네. 알고
보니 미친 감독이었다. 프로젝트의 실수다. 이렇게 기자회견하고
영화 상영을 취소할 수도 없는 일이고……. 우리는 그럴 수
없네. 고다은은 그것까지 알고 있는 거야. 정말 영리하고 무서운
아이일세."

P가 말했다.

"K가 사고를 당하기 며칠 전 그와 대화한 적이 있습니다.
극장 한 가운데 앉아 빈 스크린을 바라보고 있는 K의 모습은
뭐랄까요……. 끔찍하게 쓸쓸해 보였어요. 저는 그의 옆자리에
앉아 그가 보고 있는 것을 함께 올려다봤습니다. 아무것도
없는 빈 스크린이 그토록 크고 어두운 풍경인지 그전에는 미처
몰랐습니다. 그가 무슨 생각을 하고 있는지는 몰라도 무엇을
느끼고 있는지는 알 것 같더군요. 그것은 어떤 허무함이었습니다.
압도적으로 큰 존재를 대할 때면 죽고 싶어질 때가 있잖아요.
그것과 비슷한 감정이 느껴지더군요. 그렇게 우리는 한참을
말없이 앉아 있었습니다. 그러다 불쑥 그가 말하기 시작하더군요.
그런데 약간 이상했어요. 나한테 말을 건다는 느낌이 아니었어요.
독백을 하거나 잠꼬대를 하는 것처럼 혼잣말을 했습니다. 나는

관객처럼 옆에 앉아 그의 말을 들었죠. 두서없이 많은 말을
하더군요. 이 얘기를 했다가 저 얘기를 했고 화를 냈다가 갑자기
울기도 했죠. 그러다 마지막엔 천천히 고개를 돌려 내 눈을
바라보더니 가족들에 대해 이야기하더군요."

 P는 말을 멈추고 잠시 눈을 감고 K의 말을 떠올렸다. H가
물었다.

 "K가 뭐라던가."

 P가 말했다.

 "가족들이 그립다고 하더군요."

 H는 천천히 자리에서 일어서며 말했다.

 "그 친구 참 불쌍하군. 딸이 만든 영화를 봤으면 참 좋았을
텐데……. 나도 그만 집에 가야겠네. 걱정하지 말게. 다 잘 될
걸세."

 H는 P의 어깨를 가볍게 어루만지고 극장 밖으로 나갔다. P는
아무도 없는 빈 소파를 물끄러미 쳐다보고 길게 숨을 내쉬며
한참동안 멍한 얼굴로 홀로 앉아있었다. '헤어진 가족들이 보고
싶군. 남들은 내가 영화에 미쳐 가족들을 버리고 혼자 극장에
산다고 생각하겠지만 사실은 책임감과 답답함을 이기지 못해
극장으로 도피한 것이네. 나는 더 좋은 것을 찾아 떠난 게 아니라
그냥 가족을 버린 무책임한 가장이지. 하지만 시간이 이렇게
흐르고 보니 그들이 너무 보고 싶군. 아내도 그립지만 딸이 참
보고 싶다네. 나와는 다른 방식이기는 하지만 그 애도 나처럼
영화에 미친 아이라네. 지금 이 순간 내가 가장 견딜 수 없는 것이
무엇인줄 아는가. 내 딸이 세상에서 가장 미워하는 사람이 바로
나라는 사실일세.' P는 머릿속을 맴돌던 K의 목소리가 귓가에

속삭이는 것 같은 착각을 느끼고 주위를 둘러봤다. 그 순간 P는 뭔가를 발견하고 깜짝 놀랐다. 온몸이 얼어붙은 듯 꼼짝도 하지 못했다. 2층으로 올라가는 계단 중간에 장대처럼 꼿꼿이 서서 자신을 내려다보는 길고 어두운 그림자를 발견한 것이다. 고다은이었다. 그녀는 미동도 없이 서서 P를 바라보고 있었다.

영화 같은 시간

변병준
1995년 「어느 여름날의 코메디」로 만화가
데뷔 후 『첫사랑』, 『프린세스 안나』,
『달려라 봉구야』, 『미정』, 『첫눈 Premiere
Neige』, 『피쉬 fish』를 출간했다. 2006년
한국영화아카데미 연출 전공에 입학
후 ‹열일곱›, ‹지하의 기하›, ‹흔적› 등
단편영화를 연출했다. 2008년부터 하나의
이야기를 만화와 영화로 만드는 ‹fish
프로젝트›를 시작, 3년 동안 매년 겨울
김포의 누산수로에서 세 편의 단편영화를
만들고 인천의 한 작업실에서 네 편의
연작만화를 그렸다.

처음엔 알 수 없었다. 2년의 정규과정이 1년으로 줄었는데 3월에 시작한 수업은 천천히 진행되었다. 빨리 무언가를 만들고 싶었는데 2쿼터가 끝나는 6월이 되어서야 워크숍에서 첫 작품을 만든다는 것이었다. 영화를 배울 시간은 1년밖에 없는데 1년의 반이 지난 6월에나 영화를 만들 수 있다니. 워크숍 작업인 데다 작업의 조건으로 6mm 캠코더만 사용, 전문배우 출연 불가, 원 신 원 컷이라는 제약이 있어도 어쨌든 무언가를 만들고 싶어 이론 수업이 끝날 때마다 영화는 언제 만드는 거냐고 친구들에게 툴툴거렸다. 시간은 더디게 흘러, 정신없을 줄 알았던 영화아카데미에서의 3월은 어쩐지 지루했다. 세로로 긴 건물의 강의실에서 가로로 펼쳐진 현장으로 나가는 날만 기다릴 뿐이었다. 그러나 12월이 되면 영화아카데미에서 쓰는 나의 이야기가 한 편의 영화로 마침표를 찍을 것이라는 입학 당시의 기대는 보기 좋게 배반당했다.

3월이 되어 만난 친구들은 모두 영화를 닮았다. 모두들 영화아카데미라는 이름과 어울렸고 첫날 첫 강의실에서부터 익숙한 듯했다. 연출 전공 친구들은 촬영 전공 친구들과 달랐고 프로듀서 전공 친구들은 애니메이션 전공 친구들과 달랐다. 모두들 그 전공에 어울리는 분위기를 가지고 있었다. 영화 포트폴리오를 가지고 입학한 친구들은 특별전형으로 영화 포트폴리오 없이 연출 전공에 입학한 나와 다르다고 생각했다. 친구들은 이미 영화를 만들었고 나는 서둘러 영화를 만들고 싶어했다. 시네마테크에 가면 만나는 관객들에게 어떤 '인상'이 있는 것처럼, 만화 원고를 들고 출판사에 가면 만나는 편집자들이 데스크에 어울리는 어떤 모습인 것처럼, 강의실 뒷자리에서

바라본 친구들의 모습은 막연히 생각해 온 영화라는 이미지에
닿아 있었다. 어떤 공간이든 그 자리에 풍경의 일부처럼 묻어
있는 사람에게는 특별한 감정을 갖게 된다. 영화아카데미에 모인
모두는 그 공간의 전문가다. 친구들은 각자의 영화를 가지고
입학했고 나는 만화책을 들고 입학했다. 수업 첫날부터 한동안은
낯설게 느꼈던 영화아카데미라는 공간에 빨리 익숙해지고
싶었다. 일주일쯤 지나서 수업이 끝난 후에 소극장에 모여 각자의
입학 포트폴리오 '영화'를 보기로 했다. 내가 그때 내 만화책을
들고 갔었는지 기억나지 않지만 그날 밤 친구들에게 만화책을
보이진 않았다. 그날은 '영화'를 보는 날이었기 때문이다. 연출
전공 친구들의 영화는 영화제의 단편 섹션에서 마주칠 법한
영화도 있었고 이게 뭐야 하고 재능을 의심하게 했던 영화도
있었다. 연출 전공 친구들의 단편영화가 각자의 인상과 닮아
있어 다행이었다. 입학하자마자 곧 친해진 것처럼 특별히 모난
영화가 없었다. 선한 웃음을 가진 친구가 느닷없이 예리한 칼처럼
영화를 들이밀었다면 나는 몇 발자국 뒤로 주춤거렸을 것이다.
촬영 전공 친구들의 포트폴리오는 특별했다. 깜짝 놀랄 만큼
상업영화의 만듦새를 닮은 영화도 있었다. 내가 영화아카데미에
들어왔구나, 진짜 영화를 만드는 친구들을 만났구나 하고
실감했다. 그날 밤 술자리에서 촬영 전공 친구에게 입학시험
때 스틸 카메라와 필름을 주고 정해진 시간에 사진 열 장을
찍어오라는 실기과제가 있었다는 이야기를 들었다. 아마도
열 장의 스틸 컷을 통해 카메라에 담는 대상에 대한 시선이나
컷을 선택하고 연결하는 방식 혹은 이야기를 연결하는 방식
등을 보고자 했을 것이다. '영화학교 시험은 이런 거구나.'라는

생각을 했다. 특별전형의 경우, 1차 서류시험은 만화가로서의 이력을 쓰는 것과 좋아하는 열 편의 영화를 정해 그 이유를 쓰는 것이었고 2차 면접은 제출한 세 권의 만화책에 대해 질문에 답하는 것이었다. 나는 같은 입시 과정을 겪지 않았기에 촬영 전공 친구가 그날 찍었던 것은 무엇이었는지, 그 대상이 사람인지 풍경인지, 아니면 어떤 사물이었는지 궁금했다. 나는 친구가 카메라를 들고 거리로 나서는 모습을 떠올렸다. 어쩌면 그 친구는 필름 한 통을 받아 들고 화장실로 가 문을 걸어 잠그고 우선 이 건물을 벗어날까, 아니면 이 건물 안에서 촬영할 대상을 찾을까를 고민했을지도 모르겠다. 촬영할 대상을 찾고 어떻게 찍을까를 고민하고 셔터를 누르는 순간 사라진 이미지를 인화지를 통해 확인하고 공원이나 카페의 구석에 앉아 연결할 컷들을 선택하고 배열하는 모습이 그려졌다. 연출 전공의 입학시험이 어땠는지는 잘 기억나지 않는다. 아마 친구에게 물어보았을 텐데 답을 기억하지 못하거나 촬영 전공의 사진 과제만큼 특별한 시험은 아니었나보다. 오히려 졸업할 때쯤 있었던 연출 전공 입학시험이 기억난다. 친구가 졸업작품으로 만들었던 시나리오의 일부분이 연출 전공 후배들의 시험문제로 인용되었다. 자신이 출간한 소설책을 부끄러워해 스스로 수거하러 다니는 소설가에 대한 이야기였는데 이야기의 도입부 설정만 던져주고 정해진 시간에 뒷이야기를 만드는 것이었다. 친구의 졸업작품 시나리오 설정이 후배들의 시험문제로 쓰였던 것으로 보아 친구들 또한 선배들의 시나리오 설정에서 자신만의 이야기를 확장시키는 시험을 치렀을 것이다. 입학시험으로 촬영 전공 친구들은 무언가를 찍었고 연출 전공 친구들은 무언가를 썼고 프로듀서 전공 친구들은

무언가를 분석했다. 합격의 기준은 아마도 각자의 개성이 아닐까 짐작했다. 2006년에 처음 시작된 특별전형은 실기시험이 없었다. 그해 특별전형으로 입학한 학생들은 포트폴리오만으로 입학한 셈이다. 내가 제출한 포트폴리오는 만화책 세 권이었다. 연출 전공으로만 두 명을 뽑는 특별전형의 공모 요강은 타 분야에서 활동한 사람에게 그 분야에서의 성과(포트폴리오)만으로 영화 연출을 배울 수 있는 기회를 준다는 내용이었고 만화가 친구를 통해 공모 요강을 처음 들었을 때 나는 왠지 모르게 나를 위한 특별전형, 즉 만화가를 위한 특별전형이라고 생각했다. 영화를 이미지와 이야기의 조합이라고 막연하게 생각했기에 이야기를 그림 이미지를 통해 구현하는 '만화'는 영화와 가장 가까운 매체라 생각했고 별 망설임 없이 영화아카데미의 입학시험을 준비했다. 2006년은 2년에서 1년 과정으로 바뀐 첫해로, 짧은 커리큘럼도 부담 없이 특별전형을 준비할 수 있었던 이유였다. 1년은 좋아하는 영화를 배우기에 적당한 시간이었고 졸업하고 다시 만화를 그려도 공백이 그리 길지 않으니 괜찮다고 생각했다. 1년 동안 만화를 그리지 않을 뿐, 만화에 필요한 경험을 쌓을 수도 있는 것 아니냐는 생각이었다. 대학 졸업 후 만화를 그리는 일상이 나의 전부였으니 특별전형을 준비하고 영화아카데미에 입학하는 꿈을 꾸면서 느닷없이 만화를 접고 영화의 삶을 살겠다는 생각은 터무니없었을 테니 나의 전략—영화를 배우고 만화로 돌아온다—은 현실적인 고민에서 나온 것이었다. 하지만 영화아카데미에서 1년의 시간을 보내고 나니 나는 예전처럼 만화를 그릴 수 없었고 그렇다고 해서 영화를 만들 수도 없었다. 만화와 영화의 틈에 끼어버린 셈이다. 특별전형을 자신만만하게

준비하던 때 지니고 있던 믿음, 만화는 영화와 닮아있으며
영화는 만화와 친구 사이라는 막연한 믿음은 입학 후에도
변하지 않았고, 그 태만한 생각이 결국 1년 후에 졸업이 아닌
수료로 이어졌다. 생각해보면 모든 창작물은 영화로 수렴될 수
있었다. 영화보다 더 선명한 이미지를 가진 시와 소설이 있고
영화보다 더 치밀한 구성을 가진 음악이 있다. 영화를 중심에
놓고 보면 모든 창작물이 영화의 구성요소가 된다. 당시 나는
만화와 영화, 두 분야의 소소하게 닮은 점에 마음을 놓고 무엇이
다른지, 영화란 어떻게 만들어지는지 깊이 생각하지 않았다.
1년 동안 만화와 닮아 있는 부분만을 생각하고 기대며 시간을
허비했다. 영화아카데미가 완성한 결과물을 위한 곳이 아닌,
어떤 과정을 거쳐 배우기 위한 '학교'라 한다면 나는 만화에서
영화로 전이되는 과정을 결국 제대로 해내지 못했던 셈이고
영화학교가 요구하는 공부를 게을리한 셈이다. 나는 만화와
영화가 맞닿은 접점을 찾아내지 못한 채 1년을 보냈다. 16mm
워크숍을 준비하던 5월을 시작으로 시간에 가속도가 붙었고,
졸업작품 시나리오를 제출하던 7월이 지나니 어느새 혹독했던
홍릉 시사실의 졸업작품 평가회가 닥쳤다. 나는 수료라는 굴레를
안은 채 다시 학교 밖으로 내동댕이쳐졌다.

처음엔 그냥 영화가 좋았다. 영화를 볼 수 있는 극장이 좋았다.
단체관람으로 극장에 처음 가본 후 홍콩영화에 푹 빠졌던 시절을
거쳐 춘천에서 대학 생활을 할 때 서울보다 일주일 늦게 개봉하는
춘천의 극장을 기다리지 못해 기차를 타고 청량리의 극장을
찾아들 만큼 영화가 좋았다. 청량리에서의 어느 날, 극장에

들어갈 때는 맑았는데 영화가 끝나고 나오니 소나기가 내렸다. 모두들 우산이 없어 입구에서 서성거렸다. 나는 그때 영화를 연이어 볼 생각이었기 때문에 극장의 로비 안쪽에서 입구의 사람들을 쳐다보고 있었다. 그 풍경은 바로 전에 본 영화보다 더 영화적이었다.

영화를 만들 때 매번 억울해 하는 것이 예상을 벗어나는 것과 맞닥뜨렸을 때이다. 그것은 때로 일기예보를 따르지 않는 날씨, 혹은 공간의 분위기를 설명하는데 꼭 필요하다고 생각했던 군용트럭들이 촬영 때는 어쩐 일인지 한 대도 지나치지 않았던 어떤 현장이고, 지나치는 사람 한 명 보기 힘든 수로에서 느닷없이 매복훈련을 하던 군인들이다. 영화는 아무리 반성하고 프리프로덕션 단계를 강화해도 현장에 가면 언제나 나를 배반하는 그 무언가가 있기 마련이다. 책상 앞에서 모든 조건을 통제하는 만화와는 다르다. 그 날처럼 갑작스러운 소나기에 입구에서 서성거리는 군중의 실루엣을 기대할 수는 없다. 아무리 준비하고 대비해도 기대를 배반할 뿐인 영화 현장을 경험하고 나서 영화를 대하는 태도가 많이 달라졌다. 아무리 작은 규모의 단편영화라도 일상에서 매번 마주치는 우연의 특별함을 현장에서 기대할 수는 없는 일이다. 우연히 좋은 영화란 없는 법이다.

어떤 선이 있다. 혹은 어떤 선을 기점으로 이쪽과 저쪽이 있다. 길을 걷다 우연히 보게 된 촬영 현장이 있다. 유명한 배우는 없지만 그곳에서 영화를 만들고 있는지 아니면 드라마나 광고를 만들고 있는지 궁금해진다. 바라보는 것을 좋아하고 바쁠 것도 없어서 현장 가까이 오래 서 있으면 누군가가 와서 제지한다. 어떤 현장에선 뒤돌아보지 말고 걸어가세요, 라는 말을 듣고

최대한 자연스럽게 걸어가 현장에서 멀어졌던 적도 있다. 만화를
그리면서 버릇처럼 소형 디지털 카메라를 가지고 다녔는데
현장에서 카메라를 꺼내 찍으면 매번 제지당했다. 제지를 받아도
그때뿐 조금 떨어져 사진을 찍고 달아났다. 1호선 신도림역에서
만화 자료로 쓸 사진을 찍는다고 사람들을 마구 찍어대다 걸려
역무원실로 잡혀가 신원진술서를 썼던 일도 있었을 정도로
무엇이든 찍어대던 때여서 영화 현장에서의 제지는 아무렇지도
않았다. 오히려 제지당할 때마다 그 선 안으로 들어가고 싶었다.
이쪽에서 저쪽으로 넘어가 현장을 보고 싶었다. 그때는 만들고
싶었던 것이 아니다. 마음대로 보고 싶었다. 극장에서 영화를 보는
것처럼 현장의 모든 것을 보고 싶었을 뿐 이다. 영화를 좋아하고
영화를 둘러싼 모든 것—극장, 영화 잡지, 일요일 정오의 영화
소개 프로그램, 한밤의 라디오, 감독과 배우의 인터뷰, 평론가의
리뷰—을 보고 듣고 읽는 것만으로도 충분히 영화가 좋았다.
운 좋게 영화아카데미 연출 전공으로 입학하고 나서 16mm
워크숍으로 단편영화를 만들게 되기까지 나에게 영화는 만들
수 있는 무언가가 아니라 보는 대상이었다. 그것으로도 충분히
좋았다. 영화를 만들 수 있는, 혹은 좋은 영화를 만들어야 하는
영화아카데미에 입학하고 1년의 과정을 거쳐 부끄러운 수료
통지표를 받아든 후에도 영화가 좋은가, 라는 질문을 스스로에게
했던 적이 있다. 졸업작품에서 한 팀이어서 같이 수료 통지표를
받을 뻔했으나 교환학생으로 중국에서 온 친구의 졸업작품을
같이 촬영하고, 애니메이션 전공의 졸업작품에 프로듀서로
참여한 덕분에 졸업을 할 수 있었던 촬영과 프로듀서 전공의
두 친구가 수료로 상심한 나를 위로해준다고 황량하고 추웠던

한강의 둔치로 이끌었을 때였다. 난 그때도 여전히 영화가 좋았고 여전히 영화를 만들고 싶었다. 특별전형 과제로 열 편의 마음의 영화 리스트를 만들면서 잠시 거쳐갈 뿐이라 생각했던 영화에 보기 좋게 발목을 잡혀버렸다.

결국 영화아카데미에서 1년을 보낸 이후 보기 좋게 만화와 영화의 틈새에 끼어버리고 말았지만 만화를 그릴 때만큼 영화를 만드는 시간이 좋았다. 만들어진 영화가 프리프로덕션 때의 기대를 저버리며 언제나 나를 배반하지만 이제는 영화를 만드는 재미를 알아버린 셈이다. 2006년을 기점으로 어떤 선을 넘어왔다고 생각한다. 돌이켜보면 스스로 선택한 삶은 영화아카데미뿐이었다. 군대를 다녀온 친구들이 도서관에서 졸업을 준비할 때 나는 자취방에서 공모전 만화를 그렸다. 취업과 만화 사이에서 만화를 선택한 것이 아니라 그때 나에게는 만화밖에 없었다. 1995년 여름에 준비했던 첫 번째 만화 공모전에서 떨어졌지만 가을에 준비했던 두 번째 단편으로 만화잡지 공모전에 당선되면서 줄곧 만화를 그렸다. 아마 두 번째 공모전에 떨어졌어도 새벽 도서관에 가지는 않았을 것이다. 아마도 그때 영화아카데미 특별전형에서 떨어졌다면 영화와도 인연이 아니었을 것 같다. 좋아하는 친구에게 고백의 편지를 쓰고 아무 답장 없이 차였을 때 두 번째 편지를 쓰지 않은 것처럼 떨어진다 해도 다음 해에 다시 특별전형을 준비하거나 친구들처럼 영화 포트폴리오를 가지고 영화아카데미에 도전할 생각은 없었다. 단 한 번이었고 운 좋게 영화아카데미의 입학시험을 통과했다. 나와 같이 특별전형으로 입학한 누나는 좋은 졸업작품을 만들었고 1년 후에 누나의 자전적인 이야기를

담은 장편영화를 만들었다.

영화아카데미에서 친구들을 만나고 알게 된 사실은 연출
전공 동기들뿐 아니라 선배들도 대학에서 영화를 전공한
사람이 거의 없다는 것이었고—23기 연출 동기들은 모두
비전공이었다.—그것은 프로듀서 전공 친구들도 마찬가지였다.
다만 촬영 전공 친구들 중 영화 전공자가 있었고 상업영화
현장에서 오래 일한 경험자도 있었다. 3월 입학하자마자 서로의
포트폴리오 영화를 보던 그날 밤 이래 촬영 전공 친구들에게서
상업영화 현장의 이야기를 들을 때면 그들은 언제나 영화
만들기에 관한 한 전문가처럼 보였다. 촬영과 수업을 들은 적이
없어 아쉽지만 촬영과 수업에서는 연출이 흔들리거나 선택하지
못하고 고민할 때마다 방향을 잡아주는 기술을 배우는 것은
아닐까 싶을 만큼 현장에서 단호했고 정확했다. 영화 만들기에는
정답이란 게 없어서 모인 멤버들의 취향이 많이 반영되지만 촬영
전공 친구들의 단호함은 배울 점이었다. 한 발짝만 움직이면,
혹은 몸을 조금만 낮추면 풍경이 전혀 다르게 보인다는 사실도
16mm 워크숍으로 강화의 바닷가에 갔을 때 촬영과 친구에게
배웠다. 촬영 전공 친구들이 영화아카데미 지하의 장비실에서
1층의 세트장으로 카메라와 조명 장비를 올리는 모습을 볼
때마다 영화학교 학생이 아닌 영화를 만드는 사람들이라는
생각을 했다. 연출 전공 친구들은 학생답게 모든 일에 흔들렸고
툴툴거렸다.

졸업작품 시나리오 평가로 매일 시달렸던 가을쯤 현장수업이
있었는데 세트, 액션, 지미집, 크레인, 레커차, 스테디캠과 강우기
촬영, 이렇게 일곱 명의 연출 전공자에 맞춰 일곱 파트로 나눠

진행된 수업이 있었다. 모두들 졸업작품 시나리오 수정으로
힘들어했던 시기였고 고단한 팀워크 과정을 거쳐 프로듀서-연출-
촬영 이렇게 한 팀으로 묶여있던 시기여서 선생님들도 그렇고
우리들도 너무 힘들여 준비하지 말자고 다짐했던 수업이었다.
양수리 종합세트장에서 2박 3일을 머물며 특수장비 수업을
진행한다고 들었을 때도 멀리 가는 만큼 졸업작품을 준비할
시간이 부족해지는 건 아닌가, 초조해했다. 시간이 느리게 흘러
강의실에서 지루하게 보냈던 3월을 생각하면 영화학교에서
기대할 법한 최고의 현장수업이었는데—아마 연출 전공
친구들끼리 3월에 했으면 좋았을 수업이라고 툴툴거렸던 것
같다.—시기적으로 좋지 않았다. 그런데 어쩐 일인지 친구들은
각자 맡은 특수장비 앞에서 처음의 다짐을 잊은 듯 열심이었고
보조를 맡은 친구들은 너무 힘을 빼는 것 아니냐고 불평했다.
불평이 많았던 친구가 자기가 맡은 특수장비 앞에서는 또
너무 진지해졌고 그러면 또 보조를 맞춘 나머지 친구들이
툴툴거렸던 며칠이었다. 연출과 친구들은 언제나 말이 많았고
묵묵히 스케줄을 조정하고 강행하는 프로듀서 전공 친구들은
한결같았고 촬영과 친구들은 고가의 특수장비 앞에서 진지했다.
5월에 각자의 원 신 원 컷 워크숍 작업을 마쳤을 때에는
연출자 본인이 캠코더 촬영까지 담당했기 때문에 촬영 전공
친구들의 힘을 잘 몰랐는데 6월 2쿼터 때 16mm 워크숍의 첫날
촬영 현장에서 촬영 전공 친구들의 기계와 같은 정교함 혹은
톱니바퀴와 같은 단단함을 겪고 나서 연출 전공인 우리들은
위기감을 느꼈다. 처음으로 같이한 현장이어서 손발이 잘 맞지
않았다. 슬레이트조차 제대로 딱! 소리를 내지 못했다. 촬영 전공

친구들에게 어설프게 보이는 게 싫어서 이대로는 안 되겠다
싶었지만 그 위기감은 파편과 같은 것이었다. 결국 연출 전공의
특성상 각각 자신으로 돌아갔고 각자의 무엇과 싸움을 하느라
바빴다. 촬영과 조명을 함께 분담하는 촬영 전공 친구들과의
협업이 현장에서의 사고를 줄이고 시나리오가 목표한 이미지에
닿을 수 있는 기초가 된다는 점이 촬영 전공 친구들을 특별하게
보이게 했다. 툴툴거리기 좋아하는 연출 전공 친구들의 학교에
대한 불만과 무언가 다른 대상에 대한 불만도 결국 스스로를
향하는 자책으로 끝나는 성향은 3월 학기 초부터 계속된 것이고
바뀌기 힘든 특성이라고 마음대로 정리해버렸다. 영화아카데미
3층 소극장과 1층 출입구 옆 강의실, 혹은 2층과 3층 사이의 목조
테라스에서 쿼터마다 진행되었던 이론 수업은 영화학교라는
이름으로 치러진 의무방어 같았다. 엄격한 출석체크로 지각과
결석이 일일이 기록되어 쿼터 때마다 다음 쿼터로 넘어갈 수
있는지에 반영된 데다 수업마다 온갖 숙제와 제출할 보고서 들이
있었다. 연출 전공 친구들은 3쿼터가 시작되기 전 제출해야 했던
졸업작품을 위한 시나리오를 쓰기 시작하기 전까지 그 숙제들에
치여 지냈지만 언제나 지향점은 영화를 만드는 현장에 있었다.
출석체크와 보고서에 신경은 쓰였지만 대수롭게 여기지는
않았다. 출석부를 정서하고 보고서를 통해 선생님 혹은 특강을
하는 감독에게 인정받으려고 영화아카데미에 들어온 것은 아니기
때문이다. 이론 수업을 통해 새로운 어떤 것을 배웠다기보다는
내가 생각한 것을 내가 얼마만큼 적확하게 쓰고 있나 확인하고
검증받는 시간이었던 것 같다. 시네마테크가 아니면 보기 어려운
영화를 수업시간에 보았고 영화학교가 아니라면 읽지 않을

책을 읽고 보고서를 썼다. 하지만 그 영화들은 시네마테크에서
언젠가는 볼 수 있는 영화들이었고 읽을 책은 많았다. 유현목
감독의 특강이 있었고 지아장커 감독의 마스터클래스가
있었지만 부지런하다면 영화제를 통해서도 경험할 수 있는
프로그램이었다. 결국 목표점은 영화를 만드는 현장이었고 그
현장에서 좋은 영화를 들고 와 다시 소극장에 앉아 선생님들의
평가를 기다리는 것이었다. 그런 생각으로 내내 밖으로 나갈 수
있기만을 기다렸다. 그러나 스토리가 없으면 만화를 그릴 수 없는
것처럼 시나리오 없이 현장으로 나갈 수는 없었다. 시나리오에
대한 평가는 가혹해서 어떤 시나리오는 결국 현장까지 이어지지
못했다. 16mm 워크숍 때는 모두 통과하여 자기 이야기를 영화로
만들었지만 졸업작품의 경우에는 좀 더 엄격해졌는지 시나리오가
통과되지 못한 연출 전공 친구도 있었다. 모두들 자신의 이야기를
가지고 영화아카데미에 들어왔고 그 이야기를 영화로 만들기
위해 현장에 나가도 좋다는 허락을 받으려 애썼다. 우리는
자신의 시나리오를 매번 수정하고, 변호했다. 박흥식 감독과
김태용 감독이 진행했던 연출 전공 시나리오 수업이 어떻게 하면
시나리오를 좀 더 나은 방향으로 발전시킬 수 있을까에 대한
과정이었다면 3층 소극장에서 진행된 연출-프로듀서-촬영 전공
선생님들이 모두 참석하는 시나리오 평가 수업은 지적과 비난에
변호로 시작한 말이 변명으로 전이되고 마침내 참담한 기분으로
수업이 끝나고마는 암울한 날들의 연속이었다. 이상한 일이지만
시나리오를 계속 수정하다 보면 나아지는 게 아니라 무언가
중요한 부분이 없어진다는 기분이 들 때가 있다. 심지어 처음
그 이야기를 꺼내게 된 이유라고 생각하는 핵심마저 사라져 그

부분을 되살려야 한다는 위기감에 자꾸 고치다 보면 다시 초고 상태로 돌아가버린다. 평가 수업을 거칠수록 자신의 이야기를 위한 변호와 변명만 늘어나 말의 앞뒤가 꼬리를 무는 신기한 경험을 몇 번 하다 보면 전에도 이런 고난에 처한 적이 있었는데 싶은 데자뷰도 겪게 된다. 마감에 쫓겨 쓰다 만 시나리오를 제출했을 때처럼, 혹은 억지로 빈칸을 메운 만화 원고를 인쇄된 만화책으로 봤을 때의 뒤늦은 후회처럼 말을 채 마치지 못하고 자리로 돌아가 앉게 될 때면 적개심은 시나리오를 향하는 게 아니라 말주변이 없는 자신에 대한 자책이 되어 '이런 말로 받아쳤어야 했는데.' 하는 말을 위한 연구로 이어지곤 했다. 보기 좋게 방향감각을 상실한 셈이다.

　시나리오는 연어도 아닌데 자꾸만 초고로 회귀하고, 느는 건 어떻게 하면 멋지게 위기를 돌파할까에 대한 변명을 위한 전략뿐이라 스스로도 도저히 어쩔 수 없는 자기혐오의 상태가 되었다. 그때마다 도망가고 싶었던 곳은 언제나 현장이었다. 시나리오가 막힐 때마다 촬영 현장으로 생각해둔 친구의 만화작업실—내가 졸업작품을 위해 쓴 시나리오는 한번도 발표한 적이 없는 만화를 매일 밤 그리는 만화가에 대한 이야기였다—에 찾아가 인물의 동선과 이야기의 흐름을 머릿속에 그렸다.

만화를 그리고 영화를 생각한다. 만화를 그릴 때는 현실에 발을 붙이고 있는 느낌이 들었는데 영화를 만들 때는 현실감이 없었다. 영화아카데미에서 보낸 1년 동안 영화를 만들던 것이 아니라 영화를 생각하고 또 생각했을 뿐이다. 책상에 앉아 혼자 만화를

그릴 때는 이야기를 통제한다는 기분이 들었고 내가 그린 내
것이라는 안정감이 있었는데 영화아카데미에서는—고작 한 편의
16mm 워크숍과 35mm 수료작을 만들었을 뿐이지만—이야기를
통제한다는 안정감 없이 주저했고 망설였고 자신감이 없었다.
현장으로 가져가지 못한 시나리오를 생각했고 현장에 없었던
어떤 이야기와 이미지만을 생각했다. 12월 홍릉의 시사실,
졸업작품으로 만든 작품 상영이 끝나고, 가혹할 만큼의 비평이
오가던 시나리오 심사 때와는 달리 선생님들로부터 아무런
비평의 말도 듣지 못했을 때 도망치고 싶었다. 다시 현장으로,
다시 시나리오를 쓰던 책상으로 도망치고 싶었다. 영화를
생각하고 또 생각할 뿐이다. 영화아카데미에 연출 전공으로
입학해서 시간이 너무 늦게 흐른다고 툴툴거리던 3월에는 알 수
없었다. 종이 위에 이야기와 이미지를 만들고 그것을 만화 원고에
그려내는 만화가의 작업처럼 영화도 필름 위에 그려낼 수 있다고
생각했지만 그때는 알 수 없었다. 영화는 지우고 다시 그릴 수
없었고 빈칸을 바람선이나 효과음으로 채우듯 다른 무엇으로
채울 수 없었다. 시나리오의 공백을 현장에서 가져온 이미지로
채울 수는 없었다.

우산을 챙기지 않는
바람에 갑자기 내린 비를
맞았다.

다행히 비는
많이 내리지
않았다.

누구지?
모르는 번호다.

이름이 기억나지
않는 친구의
전화였다.

응.
오랜만이야.

목소리만을
기억한다.

매일 지나치기만
했는데 처음
내리는 역이다.

낯선 전화를 받고
낯선 역에 내렸다.

동선이 복잡한
역이어서
출구를 찾는 데
고생했다. 몇
번이나 똑같은
길을 헤맸다.

좀 더 자세히
물어볼걸.
언제나 그렇다.

비는 그쳐 있었다.
날씨는 조금 더
추워졌다.

차가운 바람이 불고 예의
없는 차들이 빠르게
지나갔다.
나는 울고 싶어졌다.

길은 미로처럼 얽혀
있었고 몇 개의 작은
골목들을 지나쳤다.

훌쩍-

안녕.

골목길에서 덩치 큰
고양이가 소리 없이
울고 있었다.

왜 이런 데서
울고 있어?

너도 길을 잃었니?

덩치 큰
고양이는
과묵했다.

고양이가
나를
따라온다.

과묵한 고양이가
길 잃은 나의 뒤를 따라온다.
친구에게 전화를 걸고
다시 몇 번이나 같은 길을
반복해서 걸었다.

덩치가 큰
고양이군.

오랜만에 만난
친구의 무심한
반응이었다.

근데 무슨
일이야?

그냥.

넌 변한 게
없네.

......

친구의
이름이
생각나지
않는다.

친구 말대로 변한 건 없다.
기억력은 나빠졌다.

특별한 얘깃거리 없이
친구의 얘기를 들으며
친구의 이름을 기억해내려고
애썼지만 헛수고였다.

골목에서 오랫동안
울고 있었다는 얘기는
하지 않았다.

낯선 곳인데
울지도 않네.

고양이 이름은 뭐야? 혼자 오는 줄 알았는데.

나도 몰라. 조금 전에 만났어.

......

이름이 생각나지 않는 친구와 과묵한 고양이와 카페에 앉아 있다.

과묵한 고양이는 말없이 어두운 창밖만을 쳐다본다. 밖의 풍경은 보이지 않고 반사된 고양이의 얼굴이 보일 뿐이다.

고양이를 위해 따뜻한 우유를 주문하고 나는 홍차를 주문했다. 하루종일 커피를 너무 많이 마셨다.

고양이는 가만히 앉아 나와 친구의 대화를 들었다.

고양이가 곁에 있어서 우리는 얘기를 많이 하지 않았다. 극장에 앉아 영화를 볼 때처럼 가끔 조용히 얘기했고 오랫동안 같은 곳을 바라봤다.

핸드폰을
꺼놓았다면
지금 나는
어디에 있을까.

다행이다.

오랜만에 켜놓은
핸드폰이었고
오랜만에 만난
친구였다.

응.

그리고
고양이를
만났다.

야옹-

말을
걸어봤지만
과묵한
고양이였다.

…….

다행이었다.
친구 덕분에
소나기를
피했다.

어쩌면……

경계하고
있는 건가.

이 시간에 왜 여기
있는 거냐.

오후 수업을 듣지
않고 극장에
갔다가 영어 선생을
만났었다.

혼자 온 거냐.

극장은 위험한 곳이라고
경고했을 텐데.

위험구역에 혼자 온 것은
선생님도 마찬가지였다.

우리들에게 위험한 곳은
선생님이나 어른들에게도 위험한
곳이었다.

사실 총알은 주로
어른들을 향하지.

운이 나빴어.

그냥 단지 과거로부터 전화가
걸려왔을 뿐이다.

너…….

카페를 나와 친구를 기다리다 선생님과 마주쳤다.

이건 마치 우연히 지나친 영화와 같다.

괜찮다면 커피라도 한잔 마실까?

고양이가 느닷없이 달려드는 것을 겨우 막았다.

왜 그래. 네가 끼어들 일이 아냐!

뜬금없이
난폭한
고양이였다.

마주치고 싶지
않은 과거도
있는 법이다.

이 과묵한 고양이는
어떻게 알았을까.

고양이는 원래
예민하잖아.

하루에 두 번이나 과거와 만나는 것은
우연한 일이 아니고 인간을 향해 느닷없이
발톱을 세우는 고양이의 용기를 보는 것도
평범한 일은 아니다.

맞아. 자주 있는
일은 아니지.

고마워.

다음에 또 셋이 보자.

응. 잘 가.

속 깊은 고양이를 만났다.

나는 오늘을 기억한다. 아마 그렇게 매번 다짐했던 것 같다. 밤하늘 같은 극장에서 이 순간을 기억하자고 친구와 다짐했을 때처럼 나는 오늘을 기억한다.

추워.

......

친구와 헤어지고 슈퍼에 들러 고양이를 위해 우유와 참치캔 하나를 샀다.

과묵한 고양이와 만난 오늘을 기억한다.

영화 같은 시간

저울 2013년 저울

김희진
1986년생. 중앙대학교 영화학과를
졸업하고, 한국영화아카데미 29기로 영화
연출을 전공했다. 단편영화 ‹수학여행›,
‹MJ›, ‹경희›를 연출했다.

2012년을 아카데미에서 지냈던 사람이면 누구나 알 수 있겠지만, 자주 손님의 손목을 꽉 깨무는 살찐 고양이가 있고, 맥주는 팔지만 소주는 팔지 않고서, 여름이면 옥상을 개방해 테이블과 의자 몇몇을 흩어놓곤 하는, 전형적이랄 만한 홍대의 한 술집에서, 우리는 만났다.

졸업영화제가 끝난 2013년의 2월 말. 적 둘 곳이 사라졌다는 사실에 새삼 의기소침한 채로 마주한 우리 네 사람은 술잔만 빙빙 돌리고 앉았었고, 밖은 눈이었다. 애써 세월의 간지를 덧입힌 나무 창틀 사이로 바람인지 눈인지 비인지 모를 어떤 한기가 테이블 위에 툭 내려 앉았다가 이내 녹아 없어지곤 했다. 누군가, '아이 씨이-ㅍ' 이라는 입 모양을 만들며 침묵을 쫓으려 할 때 후욱 찬바람과 함께 거센 눈발이 가게 안을 치고 들었다. 고개를 돌려 바라본 입구 쪽으로, 몸을 유연하게 잘 접는다면 성인 여자 하나가 들어가고도 남을 커다란 남색 캐리어가 꾸역꾸역 들어서고 있었다. 그 캐리어를 밀며 등장한 이는 A였다. 맥락이 없는 음산한 기운에 우리는 몸을 잠깐 떨었고, 딱딱하게 굳은 눈을 털어내며 다가오는 A에게 저것이 무어냐 물었다. A는 건조하게 "아카데미."라고 대답했고, 나는 괜히 말문이 막혔다. 남색 캐리어는 아카데미. 아카데미는 남색 캐리어. A가 빨간 의자 하나를 끌어와 앉으려 하자 색의 배열이 흐트러지는 것이 싫었던 모양인 젊은 주인은 난색을 표했다. 심사가 꼬이기 시작했다. 하여간 이 동네 술집 주인들이란, 자신의 가게에서 일어나선 안 되는 일에 관한 목록 한 페이지쯤은 가지고 있지 싶었다. 드문드문 테이블은 만석이었다. 접시에 남은 땅콩을 깨끗하게 집어 올리며, A는 연남동으로 가자고 했다. 다들 말없이 고개를

끄덕이며 자리에서 일어섰고, 계산대 앞으로 갔다. 이만팔천 원입니다. B가 카드를 긁었고, A를 제외한 세 사람은 정확히 이만천 원을 걷어 B에게 건네주었다.

꼭꼭 다져진 눈길은 미끄러웠다. 10분이면 올 거리를 20분 넘게 걸어서 연남동의 초입에 다다랐을 무렵. 투두둑, 좌르르. 이 씨이-팔! 하는 외침. 뒤를 돌아봤을 땐 아카데미가 쏟아져 내리고 있었다.

침낭, 폼클렌징, 청테이프, 반바지, 탁구공, 권투글러브, 삼선슬리퍼, 마스크팩, 베개, 공씨디, 참치캔, 히치콕 디비디 세트, 스테인리스컵, 맥심모카골드 커피믹스, 안전모, 무선 키보드, 카자흐스탄 담배, 여자 교복, 부루마블, 헬멧……

쏟아진 아카데미는 연탄재가 섞인 살색 눈에 버무려졌다. 아주 우스운 꼴이었는데, 아무도 웃질 않고 호주머니에 손을 찌른 채 서 있었다. A가 욕지거리를 해대며 몸을 옮기자, 그제야 다들 인심 쓰듯 한 손을 빼 길에 흩어진 아카데미를 주워 담았다.

터져버린 캐리어를 청테이프로 동여매어 도착한 곳은 연남동의 한 화상 중국집이었다. 마침 연남동에 와있던 F가 합류한 덕분에 인원수가 맞아 둥근 테이블에 자리를 잡을 수 있었다.

돼지귀무침과 가지튀김, 산라탕과 탕수육 그리고 찐만두를 주문했고, 소주 여섯 병을 시켜 각 일병씩 앞에 놓았다. 요컨대 자신의 술은 자신이 따라먹자는 것이었다. 멤버의 숫자가 많을 때는 이 방식이 나쁘지 않았다. 테이블 위의 요리들이 빙글빙글 마흔 바퀴쯤 돌았을 무렵, 얼큰하게 취한 D가 입을 열었다. "작년 벚꽃축제 때." 곧잘 진지한 소릴 해대 빈축을 사던 D의 이 말이

긴 밤의 시작이었다. 혹은 A의 캐리어에서 쏟아진 아카데미가
시작이었을 수 있다. 술 취한 사람들은 말이 많았고 저마다 지난
일을 얘기하고 싶어 했다.

벚꽃축제

2월에 입학해 겨우 4월이 되었을 뿐인데 어쨌거나 세 편의
영상과 한 편의 영화를 만들었다. 주말마다 모여 촬영을 했고
어영부영 완성해 상영회를 가졌다. 말하자면, 형편없는 영화였다.
영화라고 애써 불러줘야 비로소 영화가 되는 영화. 상영이 끝난
후 앞으로 불려나갔을 때 고개를 쳐들고 어깨를 펴는 일에 힘을
쏟았다. 머리를 긁적이고, 콧등을 손으로 훔치고, 멋쩍게 웃거나
고개를 끄덕이는 동작을 30분쯤 반복하니 자리로 들어가란 말이
들려왔다.

　한강변을 따라 달리는 차창 밖은 밤 벚꽃이 한창이었다.
계획에 없이 내렸고 맥주 한 캔을 샀다. 꽃구경 나온 사람들
틈에 파고들고 싶어 팔을 뾰족하게 뻗어보았다. 나는 꽃은 보질
않고 사람들을 보았다. 예닐곱 명 모여 앉아 야한 게임을 하는
중학생들. 쑥스러운 듯 한 손에 얼굴을 파묻은 남자애의 나머지
한 손은 여자애의 하얀 허벅살에 가지런히 올려져 있었다.
지루하다는 듯 강 건너편을 바라보는 여자애의 표정. 그리고
대차게 술을 마셔대는 아줌마들. 돗자리 위에 엎드려 누운
연인들. 어쩐 일인지 마음은 조금도 트이지가 않고 컥컥 목이
메어왔다. 형편없는 영화를 찍어 외로워질 일이 두려웠고, 어쩌면

그보다, 각자 방문을 걸어 잠근 집에 돌아가는 일이 싫었다.

나이 먹는 가족들이 점점 자주 주저앉아, 이상한 방식으로
살아간다. 나는, 그들이 겨우 자기 삶은 살아내는 것을 다행으로
여겨 감사해야 할 터였다. 그런데 쉽지 않다. 그들은 내 마음을
때린다. 그들이 아니면 누구도 내 마음을 때리지 않는데.

한강 보고 선 채로 이를 꽉 물어 한참을 울었다. 이라도 꽉
물지 않으면 너무나도 초라할 울음이었고 도무지 벚꽃축제에는
어울리지 않는 꼴이었다. 사진을 찍어달라며 곁에 다가오던
커플이 울고 있는 나를 보곤 도망갔다.

커다란 것을 바라지 않았는데, 도저히 내 마음대로 되지 않는
일들은, 도저히 내 마음대로 멈춰주지 않는 시간들은, 어떻게 견딜
수 있나.

문자 보내고 싶은 사람이 생각나 화장실에 들어가 핸드폰을
충전했다. 벚꽃축제를 빠져나오면서 긴 투정을 보냈고 집에
다 와갈 즈음, 쓰다듬어주는 답장이 도착해 있었다. 그는 내가
삼 년쯤 알고 지낸 나이 많은 선배였고, 어른의 흔한 무기인
협박이라는 것을 도대체 사용하질 않아 내가 몹시 따랐던
사람이었다. 세상엔 협박이 너무 많아 나같이 맷집 없는 이는
가끔 고개 처박고 울 수 있는 가슴팍이 필요했다. 그에게, 끔찍이
쌓이는 시간들을 어떻게 견뎌왔냐고 묻고 싶었지만 묻지 않았다.

헤어질래? 헤이즐넛

벚꽃축제를 얘기하는 동안 D는 자신의 말에 취했다. 이렇다 하게

대꾸하는 이가 없었고, 자리에서 일어나 담배 피우러 가는 D를 누군가 따라나섰다.

4년을 사귄 여자친구와 5개월 전 헤어진 나는 마지막으로 주고받은 문자를 다시 들여다보았다. A가 낚아챈 내 핸드폰은 탕수육과 찐만두 접시 사이에 놓여 조롱 속에 한 바퀴를 돌았고 결국 병신 소릴 들었다.

> 수경 님의 말 10:45pm : 오빠,자?
> 나 님의 말 01:05 am : 촬영중이얍.왜?
> 수경 님의 말 01:08 am : 웃긴다…
> 나 님의 말 01:09 am : 뭐가;;응응?
> 수경 님의 말 01:09 am : 페북은하면서내전화는씹냐?
> 나 님의 말 01:10 am :
> 에이,왜그래.촬영중엔전화받기힘든거알잖아.미안미안.
> 나 님의 말 01:15 am :
> ㅠ_ㅠ우리수경이.어화둥둥.오빠가잘못했어.
> 수경 님의 말 01:30 am : 오빠
> 나 님의 말 01:31 am : 이번주말에평양냉면먹으러가자.
> 수경 님의 말 01:35 am : 헤어질래?
> 나 님의 말 01: 35 am : 헤이즐넛!
> 나 님의 말 02: 40 am : 수경아. 제발 전화 좀 받아봐.

아카데미를 권유한 것은 수경이었고, 면접 전날까지 잠을 설쳤던 것도 오히려 수경이었다. 일찌감치 취직해 안정적으로 돈을 벌어들이던 수경이는 나의 경제적 무능을 개의치 않는 듯 보였고,

어떨 땐 그 무능을 하나의 매력으로 보는 듯도 했다.

상당 시간 아카데미에 집중할 것을 강요받는 상황에서 나의 인간관계는 담백하게 정리됐고 그에 만족을 느꼈지만, 수경이가 정리될 줄은 꿈에도 몰랐던 거다. 게다가 헤이즐넛이라니.

핸드폰을 돌려본 동기들은 어떻게 이 상황에 그런 말장난이 가능하느냐 물었지만, 말장난이라면 수경이와 나의 중요한 일과 중 하나였다. 이를테면 07:00 PM~08:00 PM : 수경이랑 말장난.

그 경계가 아주 미묘하지만, 사람마다 도저히 받아들일 수 없는 것들이 있다. 수경이에게 그것은, 영화에 밀린 홀대였고 헤어질래에 대한 헤이즐넛이었을 거다.

아마, 난 죽을 때까지 헤이즐넛 커피 같은 거 마시지 못할 거야, 라는 문장을 만들어 곱씹으며 스스로가 재수 없단 생각이 들어 머리를 털었다. 수경이가 내 옆에 없다는 건 슬픈 일이다.

병명: 아카데미

아카데미에 입학한지 두 달이 채 안 되어 내 몸은 잠음이 끊이지 않았다. 원체 스트레스에 취약한데다 건강에 대해서라면 분명한 강박이 있는 내겐 병원에 가지 못하고 있다는 사실 또한 스트레스였다. 수업이 일찍 끝난 어느 날, 아카데미 맞은 편의 작은 카페로 향하던 차에 무심코 위를 올려다보았고 그때 눈에 들어온 것은 '소아과/내과'라고 적힌 간판. 이때까지 발견하지 못했던 만큼, 아주 작은 간판이었다. 나는 커피는 접어두자 하고 2층으로 올라 병원에 들어섰다. 간호사가 자릴 비웠는지

수납창구는 비어 있었고 실내는 조용했다. 그때 "들어와." 라는 목소리만 멀찌감치서 들려왔다. 안쪽으로 들어가보니 연세 지긋해 보이는 할머니 한 분께서 의사 가운을 입고 앉아 계셨다. 어디가 안 좋아서 왔느냐고 나지막이 물어보시고는 간단한 처방을 해주셨다. 할머니께서는 의원을 하신지 40년 정도 되었다 하셨는데 거의 전쟁직후에 의학공부를 하셔서 이 자리까지 오신 분이었고, 이런저런 말씀을 듣다 보니 두통도 가셨다.

얼마 후, 속쓰림이 심해져 다시 한 번 병원을 찾았고 할머니는 여전히 아무도 없는 병원에서 조용히 나를 맞아주셨다. 두 번째 왔다는 기록을 보시고는 무슨 일을 하길래 이렇게 스트레스를 받느냐, 어디서 왔느냐고 물으셨다. 나는 길 건너 있는 영화학교에 다니는 학생이고 영화 만드는 일을 하며 스트레스를 많이 받는다 했다. 할머니는 고개를 끄덕이시며 몇 해 전인가도 그 건물에서 공부한다고 했던 여학생이 하루가 멀다 하고 병원에 찾아온 적이 있다 하셨다. 말하자면 병명은 아카데미인 셈이라고 덧붙이시는 할머니는 좋은 영화를 찍어야 낫는 병이 아니겠나 하며 웃으셨다. 어쨌거나 나는 그 병원을 세 번 정도 찾아갔던 것 같다. 그리고 곧 졸업영화를 찍게 되었고, 그 사이 더 이상 그곳을 찾아가지 못하게 되었다. 작업이 대강 마무리되던 가을쯤인가 카페로 향하다 할머니 생각이 나 2층을 올라가 봤다. 문이 굳게 닫혀 있었고 A4용지 한 장이 붙어 있었는데 손으로 쓴 글씨가 빼곡했다. '이제 의사 생활을 마무리하려고 합니다. 저는 OO년도부터 의원 생활을 하여 40여 년간 변함없이 어린 아이들과 환자들을 진료하며 지내왔습니다.' 라고 시작된 글은 결국 병원 문을 닫는다는 말로 끝을 맺었다. 계단을 내려와

카페에 들러 커피를 사고 다시 길을 건너 아카데미로 향하는 와중에 '나는 북관에 혼자 앓아 누워서 어느 아침 의원을 뵈이었다.' 로 시작하는 백석의 시를 떠올렸다. 커피를 붓자 속이 쓰렸고, 좋은 영화를 찍었는지 곰곰이 생각해보았다.

첨밀밀

한여름의 작화실. 새벽은 길었지만, 펜 끝은 조금도 나아가지 않았다. 툭, 툭, 툭. 종이 위를 두드렸고 검은 잉크점은 조금씩 부피를 늘려가고 있었다. 소파에 파묻히듯 잠이든 동기를 지나 철문을 열고 테라스로 나왔다. 몸을 움직이고 싶단 생각으로 덤블링을 했고 담배 하나를 빼 물었다.

불을 붙여 한 모금 깊게 빨았을 때 건물 맞은편의 낮은 옥상이 눈에 들어왔다. 젊은 연인이 내 쪽을 향해 나란히 앉아 있었고 이따금 맥주 캔을 집어 올리곤 했다. 둘은 말이 없었고 시선 한 번 주고받질 않았다. 곧 싸움이 나나 싶어 나는 주의를 집중했다. 그렇게 지켜보기를 5분여. 여자는 옆에 있던 휴지를 집어 올려 눈물을 닦기 시작했다. 드디어 시작되는구나. 잠시 후, 남자는 말 없이 여자의 어깨를 끌어 자신에게 기대게 했다. 내 기대가 엇나갈 무렵, 여자는 손가락 끝으로 정면을 가리켰다. 나를 본 건가 움찔했을 때, 내 등 뒤가 유난히 환했다는 걸 깨달았고 곧 뒤를 돌아보았다. 여자가 가리킨 것은 장만옥이었고 아카데미 건물의 하얀 벽은 커다란 스크린이었다. 차 안의 이요(장만옥)는 등려군에게 달려가 사인을 받는 소군(여명)을 바라보고 있었다.

인사를 하고 돌아서는 소군의 등뒤에 등려군 이라는 사인이
일렁인다. 그때 흘러나오고 있는 곡은 아마 "재견아적애인(Good-
bye my love)"이었을 것이다. 이요는 안타까운 눈으로 그를
바라보다 핸들에 얼굴을 파 묻는다. 그때 경적이 울리고, 소군이
뒤돌아본다. 소군은 성큼성큼 이요에게 다가온다. 창밖으로
고개를 내민 이요와 소군은 사무침을 담아 키스한다. 다시
527호로 돌아간 두 사람. "매일 눈 뜰 때마다 너를 보고 싶어"
라는 이요의 대사. 나는 화단 한 켠에 자리를 잡고 앉았고, 이
무성영화에 완전히 빠져들었다. 마지막 장면. 등려군의 사망
뉴스를 지켜보던 이요 옆에 소군이 나타난다. 이쯤 되면 박수를
치고 싶은 심정이 되기 마련이고, 나는 실제로 박수를 쳤다.
옥상의 연인은 나의 박수소리를 들었는지 환호를 보내며 덩달아
박수를 쳤다. 잠에서 깬 개들이 요란스레 짖어댔고 마치 영화관의
불이 켜지듯 동이 터오고 있었다. 옥상의 연인들에게 손을 흔들어
인사를 보냈고 다시 작화실로 들어섰다.

책상 앞에 앉아 검은 점 하나가 찍힌 스케치북을 똑바로
쳐다보았다. 그리고 펜을 들어 선 하나를 그어 보았다.

첨밀밀이라면 삼 년에 한 번쯤은 꼭 찾아보는 영화였고 그 중
최고는 단연코 이 날이었다. 훔친 스크린 위의 영화를 훔쳐봤던
여름날.

피디룸

중국집 한켠에 놓인 나의 남색 캐리어를 바라본다. 색이 바랜

캐리어에 청테이프 칭칭 감긴 모습이 꼴사납다. 6월쯤부터 피디룸에 살다시피 한 나는 짐이 많았고, 남들보다 일찍 챙겨 나오는 것이 좋을 거라 생각했다. 그냥 집에 갈까 하다가 눈이 오기도 했고, 짐을 챙기다 보니 마음이 알싸해져 술자리에 합류했다.

숙소, 회의실, 식당, 작업실, 탁구장, DVD방……. 피디룸을 정의할 수 있는 단어들을 끌어 모으다 보면 끝도 없다. 우린 피디룸에서 잠을 잤고, 회의도 했고, 밥도 먹었고, 시나리오도 썼고, 탁구도 쳤고, 영화도 봤다. 하여간 그 작은 방에서 참 살뜰히 치열했다는 생각이다.

피디룸을 떠나려니 가장 아쉬운 것은 라꾸라꾸였다. 누군가 우스갯소리로 피디룸의 라꾸라꾸는 화장실 변기보다 더럽다라고 했는데, 나는 그 말이 전혀 충격적이지 않았다. 거의 모든, 잠이 부족한 아카데미 사람들은 라꾸라꾸에 철퍼덕 몸을 누인다. 술 먹다 잘 곳이 없어 학교로 찾아온 선배도 몸을 누이고, 보일러가 고장 나 집에 갈 수 없는 사람도 몸을 누인다. 하지만 어느 누구도 라꾸라꾸의 시트를 간다거나 하는 식의 바보 같은 일은 하지 않았다. 모든 걸 내려놓고 누울 뿐. 세상에 나, 그리고 라꾸라꾸밖에 없다는 식의 어떤 명료함. 어느 날, 근처 카페에서 새벽까지 작업하다 학교로 돌아온 나는 모두가 그러하듯 철퍼덕 라꾸라꾸에 몸을 뉘었다. 그런데 머리가 닿는 곳에서 심각한 발 냄새가 났고, 몸을 일으켜 머리와 발의 방향을 반대로 하니 발 냄새가 나지 않았다. 간단한 해결이었다. 라꾸라꾸란 것에도 엄연히 머리를 놓는 곳과 발을 놓는 곳이 정해져 있었던 셈이다. 치열함이라는 한 개념의 냄새를 처음 맡아본 것 같았고, 모두들

라꾸라꾸에 발 냄새를 차곡차곡 적립하고 있단 생각이 들었다.
괴상하지만, 짠했다.

트루 로맨스

말없이 앉은 서너 명이 우연히라도 눈을 마주치게 되면 그날은
술인 셈이었다. 아카데미 교사는 홍대 한복판에 위치한 데다,
수업은 일주일에 한두 번쯤 꼭 밖이 어둑어둑해져야 끝났고,
매일같이 보는 얼굴들 달리 할 말도 없으니 술잔이라도 기울일
수밖에. 그 덕에 서교동, 상수동, 합정동, 연남동 일대의 보석
같은 술집들을 알게 된 것은 인생의 수확이라 부를 만했다. 따로
경제활동을 하지 않았던 우리는 대부분 주머니가 가벼웠지만,
다들 어찌저찌 술 마실 돈을 움켜쥐고 있는지 신기한 일이었다.
　술병이 쌓여감과 함께 어느덧 아카데미 생활도 반쯤은
지나가고, 졸업작품을 만들어야 할 때가 왔다. 그럭저럭 팀
패키징을 끝내고 보니 영화도 영화지만 술도 술인 것이라
절치부심 팀명을 두주불사로 정하기는 했는데, 역시 영화를
준비한다는 것은 만만한 일이 아니어서 프로덕션 날짜가
가까워올수록 술 마실 짬을 내기가 쉽지 않았다. 프리프로덕션은
아무래도 마음대로 되는 일보다는 마음대로 되지 않는 일의
연속이었고, 마셔야 할 이유는 많은데 마실 틈이 없으니 여름날은
덥고 우리는 우울했다. 그렇게 하루하루 촬영일자가 다가오던
8월의 어느 날, 우리는 토니 스콧의 부고를 듣게 되었다.
　여름의 한복판. 장맛비가 억수같이 내리는 밤이었고, 한 시대를

풍미했던 명감독의 투신자살 소식을 접한 우리는 생각했다. 아무래도 한잔하지 않을 수 없는 밤.

고인에 대한 예우 차원에서 특별히 안주는 몇 블록 걸어가야 나오는 마트 형태의 편의점에서 정성 들여 골랐다. 멜론이 있었고, 파프리카와 소시지 정도였나. 우리는 그렇게 피디룸 창밖으로 떨어지는 빗방울을 바라보며 간만에 술을 홀짝였고 그 와중에 가장 먼저 촬영에 들어간 팀을 걱정하고 있었다. 우리는 그렇게 서너 개쯤의 태풍이 몰아치는, 그저 불안하기만 한 밤들이 지나가기를, 누군가가 다리에서 뛰어내리거나 할 맘을 품는 일 없이 무사히 영화를 완성할 수 있기를 바랐으리라.

각자 몇 잔씩은 술이 돌았을 즈음, 누군가 토니 스콧 영화에 대한 추억을 얘기하면서 유튜브로 〈트루 로맨스〉 오에스티를 찾기 시작했다. 한스 짐머의 그 뽕뽕거리는 테마가 울려퍼지는 순간 누구 할 것 없이 방 안의 모두는 꽤나 숙연해졌다. 어쩌면 그때 우리는 〈트루 로맨스〉를 처음 보던 각자의 순간을 함께 돌려보고 있었던 것도 같다.

그렇게 밤을 새고 새벽녘, 빗물이 흘러 넘치는 홍대 길거리를 비틀거리며 걸어가는 와중에, 신발 사이로 쫙쫙 스며드는 빗물을 보며 어렴풋이 깨달았다. 아무래도 이런 밤은 좀처럼 다시 오지 않겠지. 〈트루 로맨스〉 테마 같은 것에 누군가와 이렇게 감동해버리는 밤은.

결국 우리는 그 여름을 지나왔고, 또 한 편씩의 영화를 완성했고, 몇 말쯤인가의 술을 더 마셨다. 아직도 그때 그 감독이 왜 다리에서 뛰어내렸는지는 잘 모를 일이다만, 습하고 더운 피디룸에서 뽕뽕거리며 울리던 그 테마를, 그의 영화를 함께

떠올리던 사람들의 모습을 기억한다. 언젠가는 그들과 또 다른 영화를 준비하면서, 또 어느 영화의 테마인가를 틀어놓을 날이 있으리라. 그때는 부고 소식보다는 좀 더 좋은 일로, 좀 더 좋은 술을 마실 수 있다면 더 바랄 게 없겠다.

연출 아바타

나는 4월 초에 있었던 사건으로 세 달에 한번쯤 안줏거리가 되어 놀림을 당했다.

연출, 촬영과가 주말마다 모여 영화 한 편씩을 촬영하던 시기였다. 토, 일요일 중 1회차로 촬영을 마쳐야 했기에 다들 2회차 같은 1회차를 지향했고 자정이 넘어갈 쯤이면 대부분 피로에 절어있기 마련이었다. 게다가 아카데미 들어와 처음 찍는 영화라는 부담감 때문에 목요일쯤부턴 밤을 새기 시작하므로 촬영 당일 컨디션은 바닥에서 출발하는 셈이었다.

촬영은 순조로웠지만 다른 팀에 비해 컷 수가 많은지라 피로가 더한 것 같았다. 새벽 2시가 넘어가던 무렵, 아카데미 안의 샤워실 쪽에서 마지막 남은 열 컷 정도를 촬영하고 있었다. 나의 졸린 눈을 본 동기 몇몇이 캔 커피를 입에 들이부어주었지만 이미 약이 없는 피로였고, 내 의지와는 무관하게 모니터 앞에 고개를 박고 말았다. 잠시 후 연출과 동기가 나를 흔들어 깨웠고, 나는 화들짝 놀라 모니터를 들여다보았다. 슬레이트가 빠지고 나의 사인을 기다리는 상황. 나는 태연하게 "레디, 액션!"을 외쳤다. 그때, 잠깐 정적이 일더니 몇몇이 주저앉아 웃기 시작했다. 뒤를 돌아보니

화면 속의 여배우가 벽을 때리며 웃고 있었다. 방금 찍은 컷을 확인하라는 것이었는데, 나는 까맣게 몰랐던 거다.

그 자리에 있지 않았다면, 겨우, 피식 할 정도의 흔한 에피소드이지만 우리는 이 일을 두고두고 얘기했고 그때마다 바로 어제의 일인 듯, 비슷한 양으로 웃었다.

결국 그날 마지막 세 컷 정도는 여러 스태프들이 나를 대신해 연출했고, 오케이와 엔지의 여부를 판가름했다. 말하자면 나의 연출 아바타. 다음 날 오후, 정신을 차리고 컷들을 확인하는데, 찍은 기억이 없는 컷들이 몇 섞여 있었고 결과는 만족스러웠다. 내가 잠에 곯아떨어지더라도 내 영화가 자신의 영화인양 뚝딱 찍어주는, 내 마음 나 같이 아실 동기들이 있어 다행이라는 생각을 했다.

서울 2013년 겨울

새로 시킨 완자탕과 동파육이 바닥을 드러냈을 무렵, 우리의 술자리도 끝이 났다. 누구 하나 아쉽지 않을 만큼 골고루 취해 우리는 뿌듯한 마음이었다. A와 B는 갈지자로 걸으며 카운터로 향했다. B가 카드를 꺼내 들었다. 그러자 A가 이를 만류했고 C와 D도 B에게 다가와 만 원짜리 한 장씩을 들이밀었다. B는 어제 촬영 아르바이트로 돈을 벌었다며 자신이 극구 술을 사겠다 했다. 그때 A가 자신의 카드를 카운터에 들이밀었고 B는 A의 카드를 집어 바닥에 냅다 던져버렸다. A는 카드를 주우려 몸을 굽혔고, B는 팔을 뻗어 자신의 카드를 카운터에 내밀었다. 마치 합이 잘 맞는 율동 같았다.

가게를 나서 어둡고 조용한 연남동의 눈길을 걷는데, 누구 하나 말이 없었다. 보통 이런 순간은 술자리에 대한 감동이 있어야만 생겨난다. 잠깐이나마, 앞으로 살 날을 기대하게 만드는 이 충만한 감정은 새벽 3시에서 4시 사이에 경험할 수 있다. 안타까운 일이지만, 이는 새벽 3시까지 자리를 지킨 자들의 특권이어서 나쁜 말로는 일종의 근성, 좋은 말로는 일종의 마음을 요구한다. 근성과 마음을 빼면 별달리 가진 것이 없는 우리는 3시의 감정을 공유한 채 걷고 걸었다.

할증이 풀리기를, 첫차가 다니기를 기다리며 24시간 문을 연 패스트푸드점에 들어가 각자 팔짱을 끼고 자리를 잡았고 천 원짜리 커피 한 잔씩을 앞에다 놓았다. 꾸벅꾸벅 졸던 사람들이 하나 둘씩 일어나 버스를 타고 사라졌다.

나와 A는 다섯 시가 넘어 첫차를 타기 위해 일어섰다. 딱딱하게 언 눈길을 A의 캐리어는 덜컹이는 소리를 내며 힘겹게 따라와주었다. 정류장으로 향하는 길에 배가 고파왔고 그때 생각난 것은 맥모닝이었다. 아침 식사를 해결하러 온 사람들 틈에 섞여 누추한 몰골로 햄버거를 씹다 보니 문득 자괴감이 이는 듯했고, 이 바보 같은 감정이 지금의 충만함을 깨뜨리기 전에 서둘러 이 곳을 벗어나야 한다고 생각했다.

버스가 정류장으로 미끄러지듯 들어섰고, 나와 A는 재빠른 동작으로 캐리어를 들어 버스에 실었다. 운전기사 아저씨의 찌푸려진 미간은 못 본 것이라 여기고 제일 뒤쪽으로 가 나란히 자리를 잡고 앉았다. 신촌로터리에서 광흥창역으로 향하던 버스는 서강대교를 건너지 않고 좌회전을 해버렸다. 승객들은 무어냐 의아해했고 기사는 대통령 취임식이라 서강대교가

통제중이라 답했다. 여기저기서 짜증 섞인 한숨 소리가 들려왔다.
버스는 한참을 돌아 마포대교를 건넜고 나는 차창 밖 멀리, 텅 빈
서강대교의 모습을 바라보았다.

　출근길은 정체였다. 직장인들이 여의도 초입에서 발을 동동
구르는 사이, A는 종일 말이 없던 내게 새삼스러운 질문을 해왔다.
아카데미를 다니는 동안 가장 좋았던 일은 무엇이었느냐고. 나는
어렵지 않게 그 질문에 답할 수 있었다. "을밀대 갔던 날이요."

을밀대

2012년이 끝나가던 겨울. 잘 찍지 못한 영화에 대한 생각으로
툭하면 곳곳을 이유 없이 걷고 걸었던 날들의 한때. 네 시간쯤
걸어 발끝이 딱딱해지면 그제야 집으로 돌아오곤 했다.
아카데미는 종강 무렵이었고, 점심시간이 지나 오랜만에 학교로
향했다. 강의실엔 선생님과 우리 셋뿐이었다. 짧은 수업 끝에
선생님은 술이나 먹으러 가자 하셨고 그때가 오후 3시였다. 네
사람은 어딜 가든 맛있는 술과 안주를 먹기 좋은 숫자라 하시며
그렇게 연남동으로 향했지만 향미는 문을 닫은 채였다. 선생님은
극도로 집중해 곧 다른 행선지를 정하셨고 그곳이 을밀대였다.
을밀대로 향하는 택시 안에서 선생님은 겨울에 먹는 냉면의
참맛을 묘사해주셨고 곧 내게 물으셨다.

　희진아, 을밀대에 가게 되면 창가 자리에 앉고 싶니 구석방
자리에 앉고 싶니. 네? 무슨 차이인가요. 창가 자리는 낙엽이
떨어지거나 눈이 오는 걸 보면서 마실 수 있어서 좋고, 구석방

자리는 뜨끈뜨끈한 온돌방에 푹 퍼져 따뜻하게 마실 수 있어서 좋지. 둘 다 좋을 것 같은데요. 그래도 골라봐. 창가 자리가 좋을 것 같아요. 그래 그럼 창가자리에 앉자.

지금에 와 이를 완벽히 복기할 수 없다는 것은 내게 안타까운 일이다. 쉼표의 위치, 조사의 선택까지 기억해내고 싶은 아름다운 말. 나는 창가 자리에 앉자는 선생님의 말씀이 끝나자마자, 어렴풋이 예감했다. 십 년쯤 지나더라도 마치 어제 들은 말인 양 이 말들을 기억해내곤 자주 꺼내 보게 될 것이라고.

우리 넷은 창가자리에 앉았고, 냉면과 수육, 녹두전을 안주 삼아 맛있는 술을 마셨다. 오후 3시에 시작한 술 자리는 새벽 3시라는 빛나는 시간에 끝을 맺었고 3시의 감정을 경험한 우리는 충만했던 것 같다.

아카데미에 와 좋았던 일들을 묻는다면 내 대답은 대부분 이런 식일 것이다. 냉면집의 자리에 대해 질문해 주었던 사람을 만났던 일과 같은.

내 대답을 들은 A는 천천히 고개를 끄덕였고, 어느덧 버스는 내가 사는 동네로 들어서고 있었다. 마음은 이상해졌다. 입학한 지 한 달이 채 되지 않았던 3월의 아침, 만원인 버스 안에서 몸을 구기고 잠든 A를 만났다. 그 후로 1년간 우리는 종종 버스에서 마주쳤고 가끔 등하교를 같이했다. 버스가 우리 동네로 들어서는 순간, 그 3월의 아침이 떠올랐다. 마치, 2012년의 3월에 같은 버스를 탔고 그렇게 1년을 함께 돌고 돌아 다시 집으로 돌아왔다는 생각. 그 생각은 A에게 비추지 않았고, 한 손으로 캐리어를 붙잡고 앉은 그를 향해 손을 흔든 뒤 버스에서 내렸다.

오랜만에 보는 아침 길은 새파랬다. 나는 집을 향해 걷기 시작했다.

백 투 더 퓨처

어떤 감각이 기억을 불러내는 경우가
있는가 하면, 기억은 어렴풋하지만 그때의
감정만은 생생하게 소환되는 일도 있다.

밤꽃 냄새를 맡으면
군대시절이
기억나고

EXTREME의
〈PORNOGRAFFITTI〉
앨범을 들으면
재수생 때가
떠올라요.

프루스트 효과

아카데미?
아카데미...
아아

영화아카데미 면접과 입학 때를
억지로 회상하다가, 당시 나의 심신을
휘감았던 괴로운 감정이 훅끈
떠올라 버렸다.

으으으
이, 이것은
소외감과
열등감?

어쩐지
회상하기
싫더라...

애니메이션을 제대로 배워본 적 없던
내게 동기생들의 대화는 마치
월트 디즈니와 미야자키 하야오의 만담처럼
들리는 것이었다.

아, 누나! 무슨
가방끈을 더 늘리겠다고
여길 또 왔어~ 나원참.

그러는 너는! ㅋㅋㅋ
야, 이거 만프로토냐?
몰~

어? 경진아 오랜만!
춘천에서 언제
올라왔어?

저 사람이
정원군래! 수군수군

진짜? 영화제에서
상을 그렇게 받고
뭘 더 배우러 왔대?

뭐, 뭐야?
나 빼고 다들
서로 아는 사이야?!

그런 상황은 입학 후에도
상당히 계속되었다.

아니 조명이
어쩌구

런치박스가
요러쿵

스테인백
편집이
이러쿵

블랙는
카메라가
저러쿵

아비드가
저쩌구

뭔소린지
전혀 모르겠어!
기, 기다려!!
나도 데려가!!!

* 이하 과정은 너무 처참해서 미풍양속을
 저해하므로 과감히 생략.

157

만약 오늘의 내가 타임머신을 타고 가서
그때의 나를 만나게 된다면
약간의 위로와 용기를 줄 수 있지 않을까?

←··· 드로리안 렌터카

워워, 걱정 마.

그런 것도 배워두면 좋긴 하겠지만 진짜 중요한 건 다른 거라구.

재밌는 걸 알아보고 또 만들어낼 줄 아는 재미력,
부화뇌동하지 않고 험난한 고지 너머 목표지점을 지긋이 볼 수 있는 투시력,
그때까지 죽지 않고 버틸 수 있는 경제력 (또는 민폐력),
남만 잘 되는 꼴은 못 보겠다는 놀부심···

그러면 그 나는 이 나에게 물을 것 같다.

자신 있게 말하는 걸 보니 나중에 내가 굉장한 작품을 만들어내는구만?

캬항하하하하 역시?

또꿈

당분간은 타임머신이
발명되지 못할 것 같아서
쫌 다행이다.

음... 이 말은
안 하려고 했는데
사실 넌 앞으로 극세사 같이
엄청 가느다랗고 미미한
작품활동 만을 하게 돼.

그것도
간신히).

쿨럭

기계문명의
반인도주의

아, 아냐!
거짓부렁
!!!

OLDDOG.KR

영화 같은 시간

영화연출전공 초빙교수 역임한 정지우 감독과의 대화

"영화아카데미 29.5기 정지우입니다"

정지우
한양대학교 연극영화과를 졸업했다.
‹생강› 등 여러 편의 단편을 연출하였으며
옴니버스 영화 ‹다섯 개의 시선›에
참여했고 장편영화 ‹해피엔드›, ‹사랑니›,
‹모던보이›, ‹은교›를 연출했다.

박진희
중앙대학교 첨단영상대학원에서
영화이론을 전공하고 있으며
영화진흥위원회에서 객원연구원으로
활동하고 있다.

2012년 봄 네 번째 장편영화인 〈은교〉를 개봉한 직후부터 정지우 감독은 홍익대학교 근처에 자리한 한국영화아카데미를 부지런히 드나들기 시작했다. 한국영화아카데미 최익환 원장의 러브콜을 받아들여 영화연출 전공 초빙교수로서 업무를 시작한 것이다. 영화아카데미에는 연출전공 29기 학생 6명이 재학 중이었고, 장편제작연구과정 6기에 해당되는 학생들의 작품 네 편이 돌아가고 있었다.

그리고 정확히 1년 뒤인 2013년 5월 말 정지우 감독은 초빙교수직을 그만두고 영화아카데미를 떠난다. 본인이 직접 입시에 관여해 선발한 연출 전공 30기 학생 열두 명이 재학 중이었고, 자신으로부터 시나리오 멘토링을 받고 있는 학생을 포함, 장편제작연구과정 7기 학생들이 세 편의 작품 제작을 준비하는 상황이었다. 1년 사이 정지우 감독에게는 무슨 일이 있었던 것일까?

정지우 감독이 초빙교수로서 영화아카데미에 몸담았던 1년이란 시간과 그동안 그와 인연을 맺었던 29기, 30기 학생, 장편제작연구과정 6기, 7기생 등 영화아카데미 사람들과의 관계, 잠깐이지만 그러한 관계 속에서 영화아카데미의 일원으로서 그가 느꼈던 희열이나 기쁨, 분노, 좌절의 감정이 궁금해졌다. 영화감독으로서 뿐만 아니라 영화학도의 멘토로서 정지우 감독에 대한 궁금증을 안고, 찜통더위가 절정에 이르렀던 7월의 어느 날 그와 만났다. 정지우 감독은 약속장소인 홍익대학교 근처 작은 카페에 먼저 도착해 있었다. 정지우 감독을 실제로 만난 것이 처음이었기 때문에 나를 맞이하던 그의 표정이 편안한 것이었는지, 고통스러운 것이었는지, 어떤 것인지는 알 수

없었다. 그의 영화들을 좋아하는 것과는 별개로 진행되어야 할
이날의 인터뷰에 대해서 약간의 어려움과 부담감을 가졌지만
그럼에도 불구하고 정지우 감독과 대화를 나누는 것은 즐거운
경험이었다.

정지우 감독은 머뭇거리며 조금씩 영화아카데미에서의 경험을
이야기했다. 영화아카데미에서의 농밀했던 시간과 그리고
그곳을 떠나기까지 머리를 가득 채웠을 복잡한 심경을 느낄 수
있었다. 이야기를 풀어내는 동안 그의 표정 언저리에서 언뜻언뜻
감지되는 후련함과 안도의 징후들은 도리어 인터뷰를 해야 하는
나에게는 은근한 압박과 걱정으로 다가왔다. 인터뷰를 하며 그는
한결 편안해져 가는 것 같았지만 긴장감에 나의 입술은 점점
떨려왔다. 인터뷰의 말미, 그는 시원하게 웃었지만 나는 그저
조용히 미소 지을 따름이었다.

정지우와 영화아카데미, 영화아카데미와 정지우

정지우 감독과 영화아카데미와의 인연은 언제부터 시작된
걸까? 아는 사람은 알고, 모르는 사람은 모르겠지만 정지우
감독은 영화아카데미 출신의 감독이 아니다. 재미있는 것은
그를 영화아카데미 출신이라고 믿고 있는 사람들이 적지
않다는 것이다. 그도 그럴 것이 정지우 감독과 동시대에 활동한
비슷한 나이대의 감독들이면서 현재 한국영화계의 내로라하는
감독들이기도 한 임상수, 허진호, 이재용, 봉준호, 김태용,
장준환, 민규동, 최동훈 등의 이력에는 항상 "영화아카데미 OO기

출신"이라는 꼬리표가 붙어 있었고 정지우 감독 역시 이들과 마찬가지로 영화아카데미 출신이라고 으레 생각하게 되기 때문이다.

정지우 감독은 영화아카데미가 아니라 한양대학교 연극영화학과에서 영화를 배웠다. 중고등학교 때 방송반에서 프로듀서로 활동하면서 방송제에 내보낼만한 라디오 드라마의 각본을 쓰고 그것을 연출하면서 막연하게 영화를 만들면 재미있을 것 같다는 생각을 했었기 때문에 일찌감치 그는 연극영화과에 진학하겠다고 마음먹었다.

"나는 매우 운이 좋은 편이죠. 어린 시절부터 하고 싶은 게 생겼고 시간이 지나서도 그게 후회스러웠던 적은 없으니까."

그가 대학시절 알게 되었던 형들 가운데는 직장을 다니다가, 혹은 영화와는 전혀 상관없는 전공으로 대학을 다니다가 도저히 영화를 포기할 수 없어서, 하지만 그렇다고 해서 영화학부 1학년에 신입생으로 입학하기는 애매했기 때문에, 영화에 관한 전문적인 기술을 습득할 수 있는 교육기관으로서 영화아카데미를 선택한 사람들도 꽤 있었다. 당시 영화아카데미는 교육기관이면서도 곧바로 상업영화계에서 데뷔가 가능하도록 하는 입봉 전문 코스로 기능하고 있다고 생각되는 곳이었다.

그 때문에 대학을 졸업하고 독립영화 집단인 영화제작소 '청년'에 몸담고 있으면서 〈원정〉(김용균, 1994), 〈그랜드파더〉(김용균, 1995), 〈캣 우먼&맨〉(박찬옥, 1995), 〈저스트 두 잇〉(김용균, 1996) 등 동료들의 단편영화 제작에 힘을 보태고, "자신이 발언하려고 하는 바를 정확히 알고 있으며 분명히 우리 주위에 존재하는 현실의 아픔을 허위의식 없는

따뜻한 시선으로 관찰하고 있다(서울단편영화제 심사평)"거나
"당장 장편영화 감독으로 데뷔해도 손색이 없다(임권택)"는
극찬을 이끌어낸 작품 〈생강〉(1996)을 연출하면서 이미
촉망받는 독립영화 감독으로 성장하고 있던 정지우 감독에게
영화아카데미는 별다른 관심의 대상이 되지 못했다. 대신에 〈호모
비디오쿠스〉(1990, 변혁, 이재용)라든가 〈고철을 위하여〉(1993,
허진호, 유영식) 같은 작품들에 대해서는 강한 매혹을 느꼈다고
한다.

　이후 1999년 "얼떨결에" 상업영화로 데뷔하게 된 정지우
감독에게 영화아카데미가 각인된 일은 데뷔하고 나서도 한참
후의 일이었다.

　"제가 아끼는 후배들이 영화아카데미에 지원했다가 다
떨어졌어요. 제가 봤을 땐 아주 훌륭한 후배들이었는데 말이죠.
그게 첫 번째 의구심이었죠. 영화아카데미에는 도대체 누가 붙나
이런 생각을 했던 것 같네요."

　대학 때부터 영화 전공자로 경력을 다져온 감독으로서,
영화아카데미라는 경로를 통해 영화에 입문한 감독 혹은
스태프들을 보면서 영화 입문 경로가 다르다는 것에서 기인하는
어떤 차이를 인식하지는 않았을까? 또, 그러한 차이에서 비롯된
재미있는 에피소드가 있지는 않았을까? 이런 궁금증이 생겨 영화
전공자들과 타 전공 후 영화 입문자들의 차이에 대한 견해를
물었다.

　"딱히 차이는 없는 것 같고. 영화를 하고 싶다면 인문학 쪽을
전공하는 게 더 나을 수도 있다고 생각해요. 제가 연극영화과를
나왔는데 이렇게 얘기해서 조금 이상하게 들릴지 모르겠지만

매체 자체의 기술적인 부분이 점점 더 간소화되고 있어 그것의 기능적인 면을 익히는 것은 어렵지 않은 것 같아요. 기술이라는 것은 나중에도 익힐 수 있으니 어린 시절에는 인문학적인 기초를 갖추는 것이 더 좋지 않나 하는 생각이 드는 것이죠."

여전히 영화아카데미에는 영화학이 아닌 타 전공 학생들이 더 많이 입학하고 있지만 근래에는 영화학부 출신들도 상당수 입학하고 있기 때문에 조금은 풍경이 달라지지 않았나 생각도 들어 이에 대한 견해를 듣고 싶기도 했지만, 이 부분에 대해서는 더 이상 묻지 않기로 했다. 정지우 감독은 영화아카데미 출신이 아니고, 심지어 영화아카데미 출신의 사람들과 작업을 해본 경험도 그리 많지 않았기 때문이다. 사실상 영화아카데미라는 교육기관에 관심 자체를 가질 수 없을 만큼 데뷔 이후 지난 15년은 그에게 너무나 바쁜 시간이었다.

그렇다면 영화아카데미에 초빙교수로 오겠다는 결심은 어떻게 하게 된 것일까 하는 의문이 들었다. 최익환 원장이 그를 섭외하기 위해 전화를 걸었을 때 선뜻 응했는지, 아니면 생각의 시간을 가진 후 대답했는지 물었다.

"선뜻 응했어요."

예상과는 달리 그는 아주 흔쾌히 영화아카데미 연출 전공 초빙교수직을 받아들였으며, 그 이유는 두 가지가 있다고 했다. 수년 전 가졌던 의문, "도대체 영화아카데미에는 어떤 사람이 붙고 어떤 사람이 떨어지는 지에 대한 호기심"이 그 첫 번째였다. 영화아카데미에 관심 있는 사람이라면 누구나 한번쯤은 들어봤을, 영화아카데미 입시 면접장에서 벌어졌다고 하는 전설적인 몇몇 에피소드들이 떠올랐다. 눈물 없이는 들을 수

없는 참담한 면접장의 풍경, 실제로도 정말 그런가 하는 호기심도
생겼다.

　두 번째는 윤성현 감독(영화아카데미 25기, 장편제작연구과정
3기)의 〈파수꾼〉(2011)을 비롯한 최근의 괄목할 만한 성과물들이
있었는데, "어떻게 교육을 하기에 저런 자부심이 생겼을까."하는
생각이 들었다고. 이런 부분들에 대한 개인적인 호기심이
있던 찰나에 최익환 원장의 섭외가 들어오자 곧바로 승낙,
영화아카데미에 발을 딛게 된다.

선생임과 동시에 학생

사실 정지우 감독은 멀티플렉스 영화관의 스크린 위에 자신만의
고유한 영화적 무늬를 새겨 넣는 일을 허락받은, 그리고 그것을
성공시키는 몇 안 되는 감독 중 한 명이다. 이제 더는 유효하지
않은 낡은 개념이기는 하지만 상업영화 진영에서 살아남은 몇 안
되는 '영화작가' 중 한 명이기도 하다. 작가로서 그가 고수해온
자신만의 세계관, 능력 있는 연출자로서 자신만이 아는 요령과
비기(祕記) 들, 즉 '영업 비밀'은 감독으로서 활동할 때는 감추면
감출수록 좋은 것이지만, 교육기관에 선생으로 왔을 때는 자신의
제자, 혹은 후배들과 필히 나눠야 할 공적 지식으로 환원되는
것이기도 하다.

　한국예술종합학교 영상원이나 모교인 한양대학교에서 실습
관련 과목을 잠깐씩 가르쳐본 경험 외에는 교수 경험이 별로
없었다는 정지우 감독에게 있어 "영화를 가르친다는 것"은 과연

무엇이었을까?

"창작이야말로 일반화할 수 있는 영역이 거의 없는 개개인의 문제라는 생각이 들어요. 그렇기 때문에 영화교육이라고 하면, 내가 그들의 창작력을 어떻게 자극시켜줄 수 있는가, 그 재능에 대해서 어떻게 언급해줄 수 있는가, 뭐 그런 차원의 문제로 받아들여요. 처한 상황도 다르고 자라나온 풍토도 다 다르니까요. 개인이."

영화아카데미에 대한 호기심으로 교수직을 수락했던 그가 발견한 영화아카데미만의 장점은 이런 것이었다. 먼저 재학생들이 무조건 영화 창작만 생각할 수 있도록 만들어주는 물질적인 여건을 꼽았다. "학비와 영화 제작비, 현물 지원 등 이만큼 학생에게 많은 비용을 들이는 학교는 없죠."

두 번째로 영화아카데미 특유의 엄정한 학생 선발 과정을 들었다. 2013년 현재 재학 중인 30기 학생들의 입시에 관여한 정지우 감독은 4박 5일 동안 꼼짝 없이 갇혀 수백 명의 학생들의 포트폴리오를 모두 봐야만 했다. 시나리오를 다시 보고, 지원자들을 불러놓고 재제를 던져준 뒤 정해진 시간 동안 시놉시스를 쓰게 하고, 그것을 체크하고, 영화 분석을 어떻게 하는지에 대한 점수를 매기는 등의 과정이 더 있었다. 이러한 과정들을 통해 지원자들을 일일이 파악한 뒤 최종 면접 과정에서 또 다시 지원자들과의 힘겨루기를 해야 하고, 지원자를 들었다 놨다 하는 실랑이를 벌인 끝에 자신이 가르칠 학생을 뽑는 과정은 정지우 감독에게도 매우 생경한 경험이었다.

그저 정해진 커트라인에 따라, 혹은 몇 가지 기준에 충족하는 학생들을 선발하는 게 아니라, 선생이 전적으로 '학생선발권'을

가지고 그것에 의거하여 학생을 선발한다는 것은 단순히
학생만의 분발을 요구하는 것이 아니라 선생의 입장에서도 역시
꾸준한 발전과 도전이 행해져야 함을 의미하는 것이다. 학생과
선생은 이를 통해 입시 단계에서부터 모종의 유기체적인 관계가
된다.

이 유기체적인 관계가 가장 빛을 발하는 것이 바로 정지우
감독이 '영화아카데미의 꽃'이라 부른 '공동 크리틱' 시스템이다.
시나리오를 제출한 학생이 발표를 하고, 수업에 참여한 교수 및
학생 전체가 그에 대해 코멘트를 하는 시간이다. 이때 교수들의
견해는 가지각색으로 나뉜다. 어떤 사람은 그 영화를 지지하고
어떤 사람은 지지하지 않는다. 어떤 사람은 특정 장면에 매혹을
느끼지만 다른 사람에게는 그 장면은 가장 문제가 되는 장면이
된다. 오직 영화만을 놓고 토론하는 시간이기 때문에 엄청나게
치열한 비판과 상처의 말들이 오가는 시간이다.

"사실 학생 입장에서 보면 대단한 혼란이 생기는 때죠.
자신의 시나리오에 대해 누구는 좋다고 그리고 누구는 문제라고
얘기하는 상황에서 연출자로서 자기 입장을 스스로 정돈해야 할
필요성이 생겨요. 그 논쟁에서 살아남으려면 자기 논리와 감성이
단련되어야 하는데, 이러한 경험이 '상업영화 현장에 나갔을 때
돈 댄 사람, 배우 등 다양한 이해관계 속에서 연출자로서 자기
입장을 어떻게 관철시켜 나가야 될 것인가.'라는 것을 배울 수
있게 되는 훈련으로 작용하는 것이죠."

정지우 감독의 말투는 예상보다 매우 소탈하고 친근한
편이었다. 하지만 그러한 말투 속 그의 말들은 매우 섬세하고
예민한 감각들을 동반하고 있었다. 사소한 감정이나 제스처도

매우 중요한 요소로서 표현되는 그의 영화들을 떠올려 봤을 때, 그리고 그의 몇몇 인터뷰를 읽었을 때도 든 생각이었지만 그는 남에게 상처가 될 만한 말을 할 것 같지는 않았다. 그는 과연 30기를 뽑는 면접장에서, 그리고 공동 크리틱 시간에 학생을 마주한 채 비난을 퍼부을 수 있었을까?

"그렇게 했죠. 인신공격을 정말로 신랄하게 하는 경우도 있었고. 특히 거짓말을 하는 것이 명백할 경우에는 참을 수 없어요. 충분히 고민하지 않았거나 어설픈 판단을 하고 있음에도 그것을 고백하지 않고 아주 깊은 확신이 있는 양 가장하면 사실 속아줄 수 없어요."

이 비판의 시간은 선생이라고 해서 마음 편히 넘어갈 수 없다. 수업에 참여한 선생 역시 이 영화에 대해 얼마나 치열하게 고민했는가를 심판받는 자리이기 때문이다.

"나 역시 학생과 마찬가지로 깊게 고민하지 않은 상태로 어떤 의견을 냈을 경우, 다른 선생님이 훨씬 더 깊은 고민을 한 의견을 내면 명백하게 내 한계가 드러나는 거죠. 그것이 선생에게 주는 긴장도 만만치 않아요. 권위가 있다고 해서 절대 함부로 얘기 못하죠. 그렇기 때문에 학생, 선생 서로가 다 발전할 수밖에 없다는 생각이 들고, 이런 점이 지금 교육기관으로서의 영화아카데미가 훌륭해질 수밖에 없는 요소라고 봐요."

정지우 감독은 덧붙였다.

"이 세 가지 요인 가운데 하나라도 충족되지 못한다면, 즉 학생선발권이 일반 다른 대학과 똑같이 일률적이거나, 비용을 수익자가 부담해야 되는 구조라거나, 담합이든 무관심이든 뭐든 간에 전임이 된 선생이 수업과 관련해 학생에게 어떤 긴장도 줄

수 없다, 하면 이미 좋은 교육 시스템에서는 벗어났다고 생각할
수밖에 없어요."

흔히 교육기관에서 얘기하는 '학생 중심의 교육철학'이라는
구호가 그다지 적절한 것은 아닐 수도 있다. 교육 행위의
수혜자를 학생으로만 보기 때문에 학생과 교사라는 정해진 역할
분담으로부터 벗어나지 못한 채 오히려 그것을 공고히 하는
데에만 신경을 쓰다 보니 양쪽 모두 발전할 수 있는 생동감 넘치는
교육이 요원한 것은 아닌가 하는 생각이 들었다. 교육 행위에
참여하는 학생과 교사가 모두 교육의 수혜자가 되기 위해, 결국
"배운다"는 생각은 학생에게 뿐만 아니라 선생에게도 요구되는
기본적인 태도이기 때문이다.

정지우 감독이 우스갯소리 삼아 자신을 29.5기라고 칭하는
것도 바로 이런 부분을 뜻하는 것으로 생각되었다. 그는
시나리오를 안고 끙끙 앓다가 결국 내면의 문제를 극복하고
해결해내는 한 학생을 보면서 저절로 용기가 생기고 각성할 수
있게 됐다고 했다. 선생과 제자라는 표식은 그야말로 일시적인
것일 뿐, 또 다른 동료 감독으로서 학생들이 보여주는 그런
돌파력을 보면서 하루에도 수십 번씩 "잘 해야겠다."라는 다짐을
하게 된다는 것이다.

"내가 29.5기라는 농담을 한 게, 내가 어렸을 때
영화아카데미에 들어올 생각을 해본 적은 없었지만 어찌됐건
영화아카데미에서 (여타 다른 학생들처럼) 딱 1년의 시간을
보냈는데, 나도 마치 배우러 들어온 사람인 것처럼 많은 걸 배우는
과정이었다는 생각이 들어서예요."

마지막으로 물었다. 영화아카데미에 초빙교수로 들어온

이유는 호기심이 동해서라고 했는데, 그 호기심은 과연
충족되었을까?

"충족됐습니다. 이제 잘 알게 되었어요.(웃음)"

'감독 정지우'라는 새로운 교육

지난 2013년 5월을 끝으로 정지우 감독은 초빙교수직을
그만두고 영화아카데미를 나왔다. 물론 아직도 장편제작연구과정
7기의 홍석재 감독의 멘토링을 담당하고 있지만 그것 역시
시나리오를 완성하는 과정까지로 제한되어 있다. 그는 어째서
초빙교수직을 1년만 하고 그만두었을까?
　정지우 감독은 영화아카데미에서의 시간들이 행복하고
소중했지만 동시에 그것이 문제였다고 했다. 학생들과 밀접하게
소통하는 것을 좋아하지만 그 방향으로 깊어지는 것은 '감독
정지우'에게는 문제가 될 수 있는 것이다.
　"자기 작품을 할 때 막상 연출자에게는 눈앞이 안 보이지만
그 옆에서 관찰하는 사람에게는 보이는 경우가 있죠. 그래서
옆에서 지켜보는 사람의 입장에서 작업하는 감독들에게 이것저것
조언하고 간섭하게 되는데 그러다 보니 그런 간섭이라는 행위를
너무 손쉽게 여기게 되었어요. 다른 연출자들이 막혀 있는 지점을
제삼자의 눈으로 보다 보면 입장을 바꿔 내가 시나리오를 쓰고
연출을 하면 곧바로 그것이 작품이 될 수 있을 것 같은 생각이
드는데, 사실 그렇지 않다는 것은 일찍이 경험을 해서 알고
있어요. 다시 내 작품을 하기 위해 선생으로서의 태도를 하루라도

빨리 털어버려야 한다는 생각이 들었어요."

'사랑하기 때문에 헤어진다.'라는 진부한 구절이 떠올랐다. 농담이 아니라, 정지우 감독에게는 그 이유가 절실해 보였다. 그에게는, 영화아카데미에 있으면 "지나치게 행복"하기 때문에 여기에 몸을 "맡기면" 그만두지 못할 것 같다는 생각이 강렬하게 작용했다.

"제가 직접 뽑은 30기 친구들이 들으면 서운할 수도 있겠고 그 친구들에 대한 책임감 문제도 있었지만 양해를 얻어 그만두게 되었죠. 영화아카데미를 그만두고 나서 그 뒤의 시간은 영화아카데미로부터 벗어나기 위해 몸부림치는 시간이었어요."

그는 현재 이르면 내년 봄에 촬영에 돌입할 차기작의 시나리오에 매진하고 있다. 영화아카데미에서 얻은 소중한 인연들과 새로운 에너지들이 그에게 좋은 밑거름이 될 것 같다는 생각이 들었다. 호기심이 충족되었는데도 다시 초빙교수직을 제안 받는다면 돌아올 수 있을까?

"너무 행복했기 때문에 다시 돌아오고 싶지 않을 것 같기도 해요. 하다 보면 잘 하고 싶은데 저는 동시 진행을 잘 못하는 편이라서……. 어찌됐건 영화아카데미를 생각하면 행복한 기분이 돼요."

사실 영화아카데미에서 교수 역할이 끝났다 해서 선배 감독 혹은 영화 선생으로서의 그의 역할이 끝나는 것은 아닌 것 같다. 그가 앞으로 보여주게 될 여러 결과물들, 그리고 그의 행보들 모두가 여전히 누군가에게는 중요한 '교육'이 될 것이기 때문이다. 그 역시 그 점을 인지하고 있기 때문에 현장에서의 연출자로서의 역량을 지켜나가기 위해, 다시 감독 정지우로

되돌아가려고 했을 것이다.

그는 영화아카데미 학생을 포함해 영화를 하는 모든 사람들에게 기본적으로 요구되는 자질은 '성실함'이라고 말하는데, 그 성실함을 위한 노력이 바로 정지우 감독을 지금처럼 한결같이 고군분투하는 부지런한 연출자로 만들었다는 생각이 들었다. 이미 언론을 통해 보도된 바 있듯, 오는 11월쯤 그는 만화가 윤태호와 소설가 천운영, 싱어송라이터 이이언, 일러스트레이터 이강훈 등과 함께 남극을 방문할 계획이다. 지인들로부터는 "별의별 짓을 다 한다."라며 비난받고 있다고 너스레를 떨었지만 그에게는 새로운 자극을 위한 끊임없는 노력과 도전의 의지가 이미 일상화되어 있는 것이 아닌가 하는 생각도 들었다. 비록 몸은 영화아카데미 교사를 떠났지만 계속해서 후배들에게 영감을 주는 선배 혹은 선생으로서의 행보가 기대되는 이유다.

영화 감독 시간

영화아카데미에서 내가 얻은 것

졸업작품 〈짐승의 끝〉이후 〈늑대소년〉까지

조성희
서울대학교에서 산업디자인을 전공하고,
2007년 한국영화아카데미 재학 중
만든 단편 〈남매의 집〉으로 칸영화제
시네파운데이션에서 입상하며 국내·외의
큰 주목을 끌었다. 한국영화아카데미
장편제작연구과정에서 〈짐승의 끝〉을
연출했고, 장편영화 〈늑대소년〉을
연출했다.

2009년 영화아카데미 정규과정을 졸업하고 2010년 장편제작연구과정까지 마친 후 나는 영화아카데미를 완전히 떠나게 되었다. 그곳에서의 2년은 나에게 가장 신 나고 행복했으며 동시에 가장 불안하고 고통스러운 시간이었다. 그리고 나의 인생을 완전히 바꾸어 놓은 중대한 사건이기도 했다.

2년 동안의 행복은 그곳에서 처음으로 정상적인 과정으로 영화를 만들었다는 것과 소중한 친구들, 선생님들을 만났다는 것이다. 나는 뭐든지 금세 싫증을 느끼는 사람이라 시작만 하고 끝맺지 못한 일들이 셀 수 없이 많았다. 하지만 영화는 아직까지는 싫증이 나지 않는다. 영화 만들기란 일단 굉장히 재미있다. 처음 무슨 이야기를 만들까 고민하는 것은 새 운동화를 고르는 것만큼이나 설레고 시나리오를 쓰는 것은 어버이날 부모님께 드릴 편지를 쓸 때처럼 나를 기대감에 부풀게 한다. 프리프로덕션은 소풍가기 전 가방을 챙기듯 호들갑스럽고 촬영 현장은 절대 죽거나 부상당하지 않을 것이 확실한 전쟁터에서의 교전처럼 매일 아드레날린이 딱 견딜 수 있을 만큼만 치솟았다. 후반작업에서는 방금 장 봐온 재료로 집들이 음식을 정성껏 준비하는 듯한 재미가 있다. 세상에 어떤 일이 이보다 다양하게 사람의 가슴을 뛰게 할 수 있을까? 그 모든 것을 같이 고민하고 도와주며 경쟁하는 동료들은 어떤가? 영화아카데미에서 처음 만나볼 수 있었던 영화학도들은 모두 당황스러울 만큼 진지했다. 영화와 영화 만들기를 신성시하는 학생들과 선생님들, 모두 영화라는 종교의 신도들 같았다. 처음에는 다들 너무 심각해 겁도 먹었지만 점차 나도 그들의 진지함이 멋지고 근사하게 보였고 영화에 대한 나의 가벼운 태도도 점차 달라지기 시작했다.

영화아카데미에서 내가 얻은 것　　　　　**175**

그 2년은 반대로 불안과 고통의 시간이기도 했다. 연출과
동기들 중에 나는 가장 나이 많은 형(한 살 많은 친구가 있었지만
난 생일이 빨라 그 친구와는 같은 97학번)이었다. 대학교
친구들은 각자의 자리에서 승진도 하고 전문가로 인정받으며
서서히 자리를 잡아가기 시작했는데 나는 잘 못하는 무언가를
새로 배우기 위해 날마다 '학교'에 가고 있었던 것이다. 일단
영화아카데미에 가서 바쁘게 지내다보면 그런 것은 잊을 수
있었지만 밤마다 집에 혼자 있을 때면 불안과 회의에 휩싸였다.
게다가 영화아카데미에 관한 일은 부모님께도 비밀로 했던
터라 죄를 짓는 것 같기도 하고, 통장 잔고는 점점 줄어가고,
지하 자취방 곰팡이는 점점 더 퍼져가고……. 그리고 가장
걱정스러웠던 것은 영화를 만드는 일이 내 적성에 맞지 않는
일이 아닐까? 하는 것이었다. 나는 확실히 사람들과 많은 대화를
나누는 것을 굉장히 불편해하는 천성을 타고 났다. 친구들이
없던 것은 아니었지만 기본적으로 혼자 있는 것이 가장 편했고
내 마음속 이야기를 하기도 싫어하거니와 남의 이야기를 듣는
것도 별로 좋아하지 않았다. 더 치명적인 것은 상대방과 의견
차이로 발생하는 아주 사소한 분쟁도 강박적으로 피하려는
성향이었다. 내가 A를 원하지만 상대가 B를 원하는 눈치면 난
주저 없이 B를 선택했다. '넌 왜 A를 원해?'라는 질문을 듣는
것이 참을 수 없이 귀찮았던 것이다. 그러나 영화 만들기, 특히
연출의 일이란 내가 싫어하는 바로 그것이 주 임무였다. 영화를
만들기 위해서는 내가 원하는 것, 하고 싶은 것, 내 깊은 마음속
이야기를 매일 쏟아내야 했고 상대의 생각을 강제로 들어야
했다. 영화는 언쟁으로 시작해서 언쟁으로 끝난다고 해도 과언이

아니었다. 아주 사소한 모든 것에도 수많은 의견이 있었고 항상
뭐든지 고통스러운 설득이 필요했다. 군복무 시절 이후로 하기
싫은 이야기를 이렇게 억지로 하는 것은 정말 오랜만이었다. 그
전 직장이었던 애니메이션 회사에서도 회의는 수 없이 했지만
그건 즉시 드러나는 결과에 대한 것이었고 효율성을 전제로 하는
이야기였다. 하지만 영화아카데미에서 나누는 이야기의 그 양과
깊이는 부담스러울 정도였다. 그리고 그 이야기의 반은 신선이
바둑 두면서 할 법한 뜬구름 잡는 이야기들이었다.

　어쨌든 행복과 고통이 교차했던 영화아카데미에서의 2년이
흘렀다. 영화 두 편을 만들어 전보다 익숙해지기는 했는데, 나와
영화에 대한 굳건한 자신도 확신도 없었다. 그래도 운 좋게
영화사를 만나 달라진 환경에서 새로운 영화를 준비할 무렵, 나는
전과, 그러니까 영화아카데미를 거치기 전과 뭔가 확실히 달라져
있음을 느낄 수 있었다.

새로운 곳에서 새로운 이야기를 구상하기 시작했다. 다시 영화에
대한 고민을 할 수 있게 되었다는 사실이 기쁘고 감사했다.
영화사에서의 작업의 방식은 영화아카데미와 크게 다르지
않았다. 마감에 맞춰 글을 써야 했고 써온 글로 사람들과
이야기를 나누었다. 어떤 것은 좋지만 어떤 것은 수정이
필요하다는 의견들. 나는 그들을 설득하거나 의견을 반영해
시나리오를 고쳐 썼다. 고쳐 쓴 것이 반응이 좋으면 나도 기분
좋고 반응이 안 좋으면 며칠간 감기에 걸린 것처럼 가만히 있어도
피곤하고 괴롭고 뭐 그런 식이었다. 하지만 뭔가 달랐다. 당연히
다르지. 사실 조성희 나 자신 빼고 같은 것은 하나도 없었다.

영화아카데미의 학생영화와 거대투자배급사의 상업영화는
하나부터 열까지 큰 차이가 있었다. 작업의 규모는 말할 것도
없고 하물며 책상도, 의자도, 같이 고민하는 사람들도 바뀌었지만
그런 것들에서 오히려 기시감이 들었다. 그럼에도 불구하고 '뭔가
달라졌다.'라고 느끼는 이유는 뭘까?

　달라진 것은 나였다. 내가 느꼈던 영화아카데미에서 안과
밖의 차이는 시스템이 아니라 바로 그 시스템을 대하는 나
자신이었다. 2년이라는 그리 길지 않은 그 시간동안 나는 영화를
만들기에 아주 조금 더 적합한 인간이 되었다. 적어도 영화 제작의
시작부터 끝까지 잘하든 못하든 할 수는 있게 되었다는 말이다.
영화가 어떻게 만들어지는지 기본적인 과정과 그 안에서 필요한
기술적이고 유용한 지식, 문제에 대한 해결 요령까지. 하지만 내가
달라진 부분은 그것들보다 더 근본적인 것이었다. 손에 관한 것이
아니라 마음과 정신에 관한 것이다. 그렇다면 영화아카데미에서
나는 어떤 마음과 정신을 얻었을까? 그것이 왜 영화아카데미
밖 달라진 영화 환경을 익숙한 듯 느끼게 하는 것일까? 천천히
생각해보고 곰곰이 기억을 더듬어 보니 영화아카데미를 나서던
그 날 내 머리에는 전에는 없던 '귀'가 달려 있었다.

영화아카데미의 첫 수업은 김의석 선생님 수업으로 기억한다.
선생님은 "앞으로 영화를 하는 동안 마음속 깊이 새겨야 할
가장 중요한 한 가지에 대해 이야기하겠다." 하시며 이제 갓
입학해 의욕과 패기가 넘치던 우리들을 잔뜩 기대하게 만드셨다.
그리고 화이트보드에 커다랗게 '소통'이라는 단어를 쓰셨다.
뭔가 와 닿는 멋있는 이야기일 줄 알았던 나는 그 단어를 보는

즉시 따분함이 밀려왔다. 선생님은 두 시간 동안 영화에 있어서 '소통'이 어떤 의미이고 얼마나 중요한지에 대해 강의하셨는데 교실이 좁아 딴짓을 할 수 없었던 나는 열심히 고개를 끄덕이며 뭔가를 적는 척했다. 5년 전 그때는 그 단어가 무엇을 의미하는지 전혀 이해하지 못했고 왠지 고등학교 국어시간 같아 약간의 반감까지 생겼다. 도대체 근사한 영화를 만드는 것이랑 소통이랑 무슨 상관이람?

영화아카데미 시절 내가 가장 싫어했던 질문이 있었다. 선생님들이 정말 쉬지 않고 수십 번씩 하시는 질문 "이 영화로 하고자 하는 얘기가 무엇이냐?", "이게 무슨 이야기이냐?"라는 질문이었다. 나는 그 질문에 대한 답도 없었을 뿐더러 질문 자체도 이해하지 못했다. 매번 "'이게 무슨 이야기인가?'라는 말이 무슨 이야기입니까?"라 되묻고 싶은 것을 억지로 참았다. 이 이야기의 주제를 묻는 건가? 한 문장으로 된 줄거리를 묻는 건가? 대답을 안 하고 있을 수는 없었기에 억지로 이런저런 얘기를 자신 없이 주워섬기면 그때마다 어김없이 떨어지는 "네 생각이랑 영화랑 따로 놀고 있다." 하는 불호령들. 나는 그저 기괴한 이빨에 침을 질질 흘리는 괴물 같은 것을 만들고 싶었고 날아다니며 광선을 쏘는 우주선을 찍고 싶었을 뿐인데 왜 다들 나를 괴롭히실까? 〈죠스〉가 도대체 무슨 이야기냐 물으면 스필버그는 어떻게 대답할까? 〈죠스〉는 그냥 커다란 상어가 나오는 영화 아닌가?

"그게 영화로 만들만큼 가치 있는 이야기이냐?"

"상어는 멋있잖아요!!"

영화아카데미를 떠난 지 3년이 넘은 지금은 생각이 달라졌다.

영화아카데미에서 내가 얻은 것　　　　　　　　**179**

그렇다고 수업 중 들은 이야기들에 대한 반감이 완전히 사라진 것은 아니고 그 질문들을 완전히 이해했다는 말도 아니지만 한 가지 확실한 것은 '이게 무슨 이야기인가?'는 창작자에게 꼭 필요한 질문이었다는 것이다.

 의도한 것이건 아니건 나는 다른 사람들에게 나에 대한 이야기를 끊임없이 하고 있다. 표정, 말투, 걸음걸이, 먹는 음식, 하는 일 등, 꼭 셜록 홈스가 아니라도 나를 만나는 사람들은 그런 것들로 나를 짐작하기 마련이다. 여름을 티셔츠 두세 개로 버티는 나를 보며 게으른 사람, 옷에 관심이 없는 사람, 가난한 사람, 어려보이고 싶은 사람임을 짐작할 수 있다. 티셔츠로부터 내가 짐작도 못했던 메시지가 발생한다. 티셔츠뿐 아니라 나를 이루는 모든 것들은 세상에 나에 관한 이야기를 끊임없이 하고 있다. 그것은 의도적인 자기표현과는 별개로 스스로 태어나는 것들이다. 방 안에서 나오지 않는 은둔형 외톨이조차 그 자체로 많은 이야기를 하고 있다고 생각한다. 입을 통해 나오는 말도 그렇다. 문장이 전부가 아니다. "나는 예쁜 여자가 좋아."라고 한다면 그 내용과는 별개로 그 화자에 대한 많은 생각들이 그 한마디에서 피어난다. 끊임없이 외부로 전자기파를 뿜어내는 우주의 별들처럼 나는 살아 숨 쉬는 매 순간마다 나의 이야기를 세상을 향해 뿜어낸다. 다른 사람들도 마찬가지일 것이다. 그냥 거리에서 지나쳐 다시는 만나지 못하는 사람들도 그 순간 나에게 말을 건넨다. 애인, 가족들도 서로 대화가 많던 적던 쉬지 않고 메시지가 오가며 영화 현장의 스태프, 연기자, 영화사, 투자 배급사 사람들도 알게 모르게 너무나 많은 것을 서로 주고받는다. 하물며 모든 것을 신중히 선택해 이야기와 화면을

만드는 영화에서 아무것도 오가지 않는 것은 처음부터 완전히 불가능하다. 무엇이 됐든 그 안에 무언가가 생겨나기 마련이다. 문제는 영화 안에서 발생될 그 무언가를 창작자가 예상하거나 통제할 수 있느냐, 또는 나중에라도 알게 되느냐이다. "이게 무슨 이야기인가?"라는 질문은 그 무언가에 관한 것이었다. 바꾸어 말하면 창작자가 영화를 통해 관객과, 또는 세상과 이야기를 나눌 의지가 있느냐를 묻는 질문이었다고 생각한다. 많은 시간과 돈과 사람들을 동원해 갖은 고생을 해서 그런 소통의 수류탄을 던져놓고 책임이 없다면 그건 연출자, 창작자로서 너무 무례하고 부도덕한 것이기에 영화아카데미에서 선생님들이 그렇게 지겹도록 물었던 것이라 생각한다.

〈늑대소년〉에서 나의 소통에 대한 의지는 영화아카데미의 〈남매의 집〉, 〈짐승의 끝〉과 많이 달라져 있었다. 이것은 흥행의 가능성을 높이는 상업적 태도와는 완전히 별개의 문제다. 영화에서 소통의 문제는 첫째로 영화의 아이디어부터 개봉까지의 과정을 거치며 나의 시점을 어디에 두는가, 관객이 평론가이고 중학생이고를 떠나 나의 시점이 관객석에 있는가, 그리고 이 영화가 불러일으킬 생각과 정서를 예상하는가에 대한 문제이다. 둘째는 좀 더 거슬러 올라가 나는 영화를 만들기 위해 사람과 삶에서 무엇을 들어야 하는가, 사람과 삶에 귀 기울이는 자세와 의지를 가지고 있는가, 마지막으로 같이 영화를 만들며 나와 함께하는 사람들에게 내가 충분히 마음을 열고 나를 보여주고 있는가, 또는 그들을 내가 진심으로 이해하려 노력하고 있는가이다. 바로 옆 동료들과 같은 청사진을 공유하기 위해 필요한 소통의 문제이다.

내가 상대방에게 막히지 않고 잘 통하고 상대방의 뜻이 오해 없이 나에게 오는 것. 이야기는 창작자가 세상과 나누어온 소통의 결과이며, 영화가 극장에서 관객들을 만나기까지는 수많은 사람들의 엄청난 소통이 필요하고, 그 결과물 역시 여러 종류의 소통을 낳는다. 영화에서의 소통은 여러 가지 방향과 방법으로 요구되고 실현된다.

　　영화는 다른 예술과 구별되는 독특한 점이 있다. 많은 돈을 필요로 하고 많은 사람들이 투입된다. 그리고 작품에 들어간 돈 이상의 매출을 올리느냐가 영화의 중요한 평가 기준 중 하나가 되고 영화에 참여한 사람 중 많은 이가 단기간 내의 흥행을 목적으로 생각한다. 함부로 이야기할 수 없는 아주 미묘한 문제이고 물론 그런 문제가 작품의 전부는 아니지만 영화 연출가의 입장은 화가나 바이올린 연주자와는 조금 다르다. 조금 서글픈 일이다. 하지만 그만큼 많은 대중들이 관심을 가지고 지켜본다는 것이기에 굉장히 감사하기도 하고, 축복받은 일이기도 하다. 적어도 나에게는 몇십억이라는 다른 사람의 돈에 아무런 감각이 없는 것은 불가능한 일이었다. 많은 영화가 그러했을 것이라 짐작하고 〈늑대소년〉도 되도록 많은 사람의 공감을 원했다. 그러기 위해서는 만드는 사람들이 영화를 통해 전달하려고 하는 것을 그대로 관객이 느낄 수 있도록 하는 것이 중요하다. 영화 속 무언가가 관객에게 막히지 아니하고 잘 통하게 '소통'을 시도하는 것이다. 영화에서 가장 중요한 소통의 방향이 바로 이것, 영화와 관객과의 소통이라 생각한다. 영화가 관객에게

무언가를 주고 관객은 영화가 던진 것에 대해 반응하는 것.

그 소통을 위해 전제되고 선행되어야 할 것 역시 소통이다. 동시대 관객들의 공감을 사려면 창작자들은 그들에 대해 알아야 한다. 같이 살아가는 우리들의 삶과 세상을 끊임없이 관찰하고 읽고 이해해야 한다. 관객을 모르는 작품이 어떻게 관객에게 말을 걸 수 있겠는가. 여기서 중요한 것이 바로 세상과 창작자와의 소통이다. 위에서 말한 영화가 다른 예술과 구별되는 점은 작품과 작가의 동시대성을 필요로 한다는 것이다. 우리의 진실에 관심이 없고 세상과 소통하려 하지 않는 창작자는 절대로 지금의 사람들에게 의미 있는 이야기를 만들어낼 수 없다고 생각한다.

마지막으로 영화에서 이루어지는 소통은 같은 작품 안에서 서로 협력하는 다른 창작자들 간의 소통이다. 영화가 끝나고 올라가는 크레디트에는 너무나 많은 사람들의 이름이 적혀 있다. 영화는 절대로 작가나 감독만 무언가를 만들어내는 것이 아니다. 극단적으로 얘기하면 감독은 실제로 아무것도 만들어내지 않는다. 영화가 하나의 거대한 덩어리로 완성되기 위해 수많은 예술가들이 서로 긴밀한 소통을 해야 한다는 것은 너무나도 자명한 일이다. 우리끼리도 서로 정체를 모르고 같은 비전을 공유하지도 않는 작품을 관객들이 알아주리라 기대할 수 없는 노릇이다.

이 세 가지의 소통 말고도 너무나 많은 방향의 복잡한 소통이 필요하고, 이루어지지만 내가 가장 어려워하고 필요로 했으며 영화아카데미에서 방법을 얻어간 여러 소통의 방법에 대해 이야기하려 한다.

현장에서 웃기는 코미디 장면을 찍다보면 배우가 너무

재미있게 연기해서 스태프들이 웃음을 참느라 혼이 나는 경우도
있다. 〈남매의 집〉 촬영 중 일이다. 조명 세팅 중 동선상에
대기하고 있던 배우가 허공을 보며 콧수염을 쓰다듬고 있는
걸 발견했다. 지금 벌어지는 상황은 굉장히 무서운 상황인데
초연하고도 멍청해 보이는 그 모습이 너무 재밌어서 배우에게
지금 그 모습으로 연기해달라고 부탁해 촬영을 했다. 나는
모니터 속 그 행동이 너무 웃겨서 제때에 '컷'도 못 외쳤다.
같이 본 스태프들도 박장대소하기는 마찬가지였다. 나는 매우
만족스러웠고 영화에도 그 모습을 그대로 넣었다. 하지만
극장에서 그 장면을 보고 웃는 관객은 단 한명도 없었다. 나는
의아함을 넘어 그걸 보고 웃지 않는 관객이 원망스럽기까지 했다.
이게 안 웃기단 말입니까?! 너무 당연한 얘기지만 웃지 않은 건
관객 탓이 아니다.

　대부분의 사람들이 그렇듯 나도 녹음된 내 목소리를 들을
때마다 화들짝 놀란다. 너무 낯설고 이상해서 이제까지 이런
목소리와 말투를 참아준 주위사람들이 감사하기까지 하다.
동영상은 더 심하다. 낯섦을 넘어서 경악스러울 정도인데,
그런 걸 볼 때마다 "저건 내가 아니야!"라 외치고 싶다.(왜 거울
속 모습과 다를까?) 대부분의 사람들은 자신의 모습에 대해
약간의 왜곡과 오해를 가지고 있어 남들이 보는 진짜 나를 볼
때 당황하게 된다고 생각한다. 그런 점에서 보면 배우들이 새삼
대단하다는 생각이 든다. 외모가 잘나고 못나고를 떠나서 자신의
모습을 어쩜 저리도 정확히 알고 있을까? 나와 친분이 있는
친구가 촬영장의 어떤 배우에 대한 이야기를 해준 적이 있다. 그
배우는 동시에 세팅된 세대의 카메라의 위치, 각 앵글의 범위,

콘티 등을 확인하고 촬영을 시작했다. 꽤 복잡한 동선이었는데 모든 카메라에 좋은 장면들을 한 번씩 내어주며 마지막에 멋진 포즈로 마무리했다고 한다. 찍은 장면을 확인한 후 스태프들과 연출자는 매우 감탄했지만 정작 그 배우는 뭔가 마음에 들지 않는다는 눈치였단다. 배우들은 일반사람보다 눈이 하나 더 있는 것 같다. 그 눈은 배우의 맞은편 허공 어딘가에 둥둥 떠 있으며, 항상 자기 자신을 보고 있다. 어떤 장면에서 무슨 행동을 하던지 심지어 촬영 중이 아닌 평상시에도 지금 자신의 모습이 실제로 어떻게 보이는지 정확히 알고 있다. 자신이 세상을 보고 있는 동시에 늘 제3의 눈으로 자신을 보고 있는 것이다. 어떻게 보면 소름끼치는 일이지만 나는 이것이 능숙한 진짜 배우의 능력이라 생각한다. 창작자의 경우도 마찬가지이다. 능숙한 창작자라면 자신의 작품을 반대편에서 볼 수 있는 제 3의 눈을 가지고 있어야 하지 않을까. 아직까지도 기억하는 오승욱 선생님의 명언이 있다. "배우도 울고 나도 울고 너도 울고 하늘도 울면 관객은 안 운다." 슬픈 장면을 만들면서 현장에서 우리끼리 울면 무슨 소용이란 말인가 정작 울어야 할 사람은 관객인데 말이다.

　영화아카데미 시나리오 수업시간에는 학생들의 시나리오를 같이 돌려 읽는다. 솔직히 얘기하자면 나를 포함한 동기들의 시나리오는 별로 재미가 없다. 서로 시나리오가 재미없다고 이야기하다가 감정이 상하는 일도 있다. "이것이 나한테 얼마나 의미 있는 이야기인데, 너희들이 몰라서 그렇다. 이건 나의 진심이 담긴 글이다. 왜냐하면 이러이러해서 이렇기 때문에……."라며 자신의 글에 대한 변호와 주석 달기는 내가 제일 많이 했지만 〈늑대소년〉에서는 그런 일이 별로 없었다. 〈늑대소년〉의

시나리오가 그때 것보다 더 나아서가 아니었다. 나의 시나리오를 읽은 사람이 그렇게 느꼈다면 그때는 아무리 옆에서 뭐라 설명해봐야 소용없는 일이기 때문에 (그다지 바람직한 태도라고 볼 수는 없지만) 그냥 조용히 있었다는 말이다. 화면에서 어떤 느낌이 잘 안 산다고 해서 극장마다 찾아다니며 마이크로 설명을 해주거나 화면 밑에 '사실은 이게 이런 겁니다.'라고 써놓을 수도 없는 노릇이기 때문이다. 나의 글에서 상대가 뭔가를 느끼지 못한다면 다음에 느껴지도록 다시 쓰는 수밖에 없다. 사람들을 설득해야 할 때 가장 좋은 방법은 설명하는 것보다 느끼게 해주는 것이다. 관객이 뭔가를 느껴주길 원한다면 객석에서도 자신의 영화를 볼 수 있어야 하고 관객과 '소통'하고 싶은 영화라면 관객의 귀로 영화를 들을 수 있어야 한다. 물론 그 영화의 목적, 염두에 둔 관객, 표현의 세련되고 촌스럽고는 영화마다 다 다르겠지만 말이다.

영화아카데미의 시나리오 수업시간, 오승욱 선생님이 자주 사용하시는 몇 가지 표현 중에 '얼치기 영화광'이라는 것이 있다. 나는 영화광이 아니었기 때문에 수업시간에 안심하고 그 표현을 들을 수 있었지만 선생님이 가장 싫어하는 시나리오 중 하나가 바로 이 얼치기 영화광이 쓴 시나리오였다. 얼치기 영화광의 시나리오란 뭘까? 내가 듣기에는 영화를 많이 보고 영화를 만드는 사람을 그렇게 부르는 것 같았다. 그런데 영화로부터 영화 만드는 것이 나쁜 건가? 이전 영화에 빚지지 않은 영화가 과연 있기나 할까? 보르헤스도 글에 대한 글쓰기를 했고 타란티노의 영화 역시 영화에 대한 영화 아닌가? 하지만 오승욱 선생님이 말한 그

관용구를 자세히 들여다보면 앞에 '얼치기'가 있다. 보르헤스가 얼치기 독서광이 아니고 타란티노도 얼치기 영화광이 아니다. 영화광이 나쁜 것이 아니라 얼치기라는데 문제가 있는 것이다. 오승욱 선생님은 영화로부터 얻은 것을 삶에서 얻은 체하는 태도를 혐오한 것이라 생각한다. 사람과 삶과 세상이 빠진 채 영화의 껍데기만 빌려온 얼치기 영화.

대학시절 영화를 전공하지 않았던 나는 시나리오 수업시간에 뭔가를 잔뜩 기대했다. 수업 중에는 항상 고전명작들에 대한 인용이 난무하고 '걸작들의 이야기 구조 따라잡기' 같은 과제가 주어지리라 예상했다. 기대도 했지만 아는 게 없던 나는 잔뜩 겁을 먹었었는데, 실제 수업은 그게 아니었다. 수업의 주를 이룬 건 각자 써온 시나리오 읽기와 사람 사는 얘기였다. 수업시간 선생님과 동기들은 이태원 성소수자 분들이 거리에 앉아 담배 피우는 모습에 대한 자세한 묘사나 예전 홍위병들이 총알 한 방으로 레코드판 수십 장을 부수었던 사연, 어떤 중년 여성의 지극한 빅뱅 사랑 등에 관해 이야기했다. 사실 그런 이야기들이 영화보다 훨씬 더 진실되고 중요한 것이었다. 왜냐면 영화는 영화가 낳는 것이 아니라 삶이 낳는 것이기 때문이다.

영화에는 꼭 사람(또는 의인화된 무언가)이 나온다. 그리고 그 인물은 슬픔, 두려움, 기쁨, 즐거움, 성취감 등을 겪고, 관객들은 인물이 느끼는 익숙한 듯 아닌 듯, 겪어본 듯 아닌 듯한 그 감정에 정서의 환기를 경험한다. 모든 다른 예술 작품들이 그렇듯 영화 역시 사람과 삶에 대한 모방이다. 다양한 주제, 다양한 표현 방법으로 접근하지만 결국은 사람이다. 사람을 이야기 하려면 어떻게 해야 할까? 들어가는 것이 있어야 나오는 것이 있으니

영화아카데미에서 내가 얻은 것

사람을 이야기하려면 사람을 알아야 한다.

　영화아카데미에서 영화를 만드는 기술 외에 나 자신의 근본적인 무언가 바뀌었다고 이야기했는데 그 무언가가 바로 '다른 사람에 대한 관심'이다. 영화아카데미 입학 전에는 영화 속에서 드러나는 인간 진실보다는 멋진 카메라의 움직임, 현란한 CG, 근사한 편집, 최근에 유행하는 요소 등에 대한 관심이 압도적으로 많았다. 영화에서 가장 나를 흥분시키는 것이 바로 그런 것이었고 훌륭한 영화감독이 되기 위해 나에게 지금 필요한 것이 바로 그것이라 굳게 믿고 있었다. 그러나 역시 영화아카데미에서 많은 영화를 보고 동료, 선생님들과 대화하며 깨달은 것은 세상에 대한 관찰 없이는 좋은 이야기를 만들기 힘들다는 것이다. 내가 타인과 세상에 대해 관심을 가지게 된 건 도덕적인 이유가 아니라 아주 실용적인 이유 때문이다. 삶에 대해 무관심하면 내가 얻을 수 있는 것이 없다. 항상 예리한 눈으로 세상을 관찰하는 것은 예술가에게 당연한 일이지만 내가 그것을 체감한 곳이 바로 영화아카데미이다. 그곳에서 이제까지 보지 못했던 많은 영화와 시나리오 중 흥미로운 영화와 따분한 영화가 구별되는 지점이 바로 그 지점이었다. 면도날 같은 시선으로 다른 사람들은 보지 못하는 무언가를 보고 영화를 통해 그것을 나에게 소개시켜주는 순간을 만날 때면 정말 그만큼 위대해 보이는 것이 없다. 하지만 무딘 시선으로 아무것도 보지 못하고 자신만 내세우는 이야기는 지루하기 짝이 없다. 사람과 삶은 영화보다 훨씬 넓고 더 재미있다. 사람을 알지 못하고는 절대 영화를 만들 수 없고 창작자라면 당연히 인간을 향해 언제나 눈과 귀와 마음을 활짝 열어야 한다. 세상으로부터 태어나지 않은 작품은 세상에게

말을 걸 수 없다.

〈남매의 집〉을 촬영하며 가장 당황했던 건 현장에 사람이 너무 많다는 것이었다. 영화아카데미 입학 전 다니던 회사에서도 많은 사람들과 일하기는 마찬가지였고 그때도 연출이긴 했지만 나의 권한과 임무는 크지 않았다. 해야 할 일과 방향이 내 의지와는 별개로 명확히 주어져 있었으며 좋은 작품을 만든다는 사명감도 있었지만 회사를 위해 일하고 있다는 느낌이 더 컸다. 작품에 대한 책임도 온전히 나에게 있지 않았기 때문에 사람이 많아서 느끼는 부담감은 없었다. 나는 그날그날 해야 할 일들만 하면 끝이었고 그 이상을 시도하는 건 월권이 될 수도 있고 심지어 남들에게 피해를 줄 수도 있는 그런 시스템이었다. 하지만 〈남매의 집〉 촬영 때의 상황은 많이 달랐다. 거의 대부분의 결정권이 나에게 있었고 그 결정 중 확신을 가지고 있는 것은 많지 않았다. 꼭 그렇게 하도록 되어 있는 것이 없는, 너무 많은 자유에 오히려 숨이 막힐 지경이었다. 의견을 나누게 되는 부분은 대부분 애매한 문제들이지만 내가 확신을 가지고 주장하는 것은 의외로 너무나 많은 저항에 부딪혔다. 무엇보다 가장 힘들었던 것은 현장에 크리에이터는 나만 있는 게 아니라는 것이다.
　영화는 관객들의 감각을 여러 가지 방법으로 자극한다. 배우들의 말과 표정과 행동, 그들을 둘러싸고 화면을 장식하는 배경과 물건들, 그 위로 보듬어 내리는 빛, 그것들을 담아내는 화면의 구도와 움직임, 보이는 것에 생명을 불어넣는 소리들, 관객의 마음을 두드리는 음악들. 두 시간 동안 관객들의 마음을 훔치도록 도와주는 각각의 요소 뒤에는 엄청난 전문성과

창의성을 가진 예술가들이 있다. 각자 해석에 따라 작품을 위해 근사한 것을 만들어내는 그들과 연출가 사이에 긴밀한 소통이 필요함은 두말할 나위가 없다. 하지만 바로 그것이 나에게는 그 무엇보다 어려운 일이었다. 나는 같이 작품을 만들어 가는 그들과 무슨 대화를 해야 하는지 전혀 알지 못했다. "조명을 좀 어둡게 해주세요.", "의자를 저쪽으로 옮겨주세요." 왜 내가 그런 주문을 하면 다 따분해하는 거지? 왠지 나만 고생하는 것 같아 억울한 생각마저 들었다. 그중에서도 연기자들과의 커뮤니케이션이 가장 힘들었다. 연기 연출이랍시고 한 것은 내가 대사를 먼저 읽으며 "이런 식으로 해달라."라고 주문하는 것이었다. 그때마다 배우들은 당황했고 나도 뭔가 잘못되어 가고 있는 느낌은 들었지만 시간도 없고 대안도 없었다. 단편영화에서도 사람들과의 소통에 이렇게 애를 먹는데 대선배 스태프들과 배우들이 있는 상업영화 현장에서 내가 과연 원활한 작업을 할 수 있을까 하는 걱정이 밀려왔다. 나의 소통방식은 서로를 지치게 하는 것이었다. 무엇이 문제였을까?

첫 장편영화 〈짐승의 끝〉 대본 리딩 시간에 있었던 일이다. 나는 출연 배우와 대사의 뉘앙스를 교정하는 방식으로 같이 대본을 읽어나갔다. 나는 시나리오를 쓸 때 머릿속으로 그렸던 느낌과 분위기로 배우를 이끌려고 애를 쓰고 있었고 배우는 끈기 있게 그것에 맞추려고 해주었다. 그런데 그런 방식이 계속되던 어느 순간부터 배우가 조금씩 불편해하는 것이 느껴졌다. 갸우뚱하던 배우는 나에게 이런 말을 했다. "나는 그런 사람이 아닌데요." 나는 속으로 '아니 이게 무슨 말이야?'라고 생각했다. 그런 사람이 아니더라도 캐릭터가 그러면 그렇게 해야 되지 않나?

배우는 곧바로 더 당황스러운 한마디를 덧붙였다. "왜 저를 선택하셨어요?" 나는 그때 굉장한 절망을 느꼈다. 배우의 질문 때문이 아니었다. 문제는 나에게 그 질문에 대한 대답이 딱히 없었던 것이다. 그제야 왜 내가 사람들과 소통에 어려움을 겪는지 조금 알 것 같았다. 나는 그 배우가 어떤 사람인 줄도 모를 뿐더러 알려고 하지도 않았던 것이었다. 너무나 일방적으로 내 생각을 알리기에 급급했던 것이다.

얼마 전 〈짐승의 끝〉의 멘토링을 해주셨던 류성희 미술감독님을 다시 만났다. 카페에서 이런저런 얘기를 나누던 중 나는 미술감독님의 사소하지만 놀라운 어떤 행동을 발견하게 되었다. 대화의 화제가 음악으로 흘러 내 핸드폰에 저장된 좋아하는 음악을 잠깐 들려드렸다. 이어폰 없이 흘러나오는 그 음악은 굉장히 시끄러운 것이어서 내가 틀어놓고도 민망해 바로 끄려고 했다. 그런데 미술감독님은 놔두라 하시며 아주 주의 깊게 음악을 들으셨다. 별로 듣기 좋은 음악도 아니었고 나도 끝까지 들려드릴 생각이 없었는데 진지하게 음악에 집중하시는 것이 아닌가. 카페 분위기도 조용한 곳이라 내가 미술감독님이었다면 좀 짜증 났을 듯한데 말이다. 미술감독님이 그 음악이 좋아서 그랬던 건 아닐 것이다. 미술감독님이 관심이 있던 건 음악이 아니라 나의 취향이었을 것이다. 그건 단순히 아는 것에 그치지 않고 짧은 순간이었지만 같이 공감해보려던 시도였다.

나의 소통의 문제는 그것이었다. 내가 그들을 알려고 하지 않았다는 것. 그들이 어떻게 살아왔는지, 어떤 것에 매료되는지, 작품을 같이 하는 예술가들을 이해하려 하지 않았고 관심도 없었던 것이다. 같이 보고 같이 느끼고 같이 반응하기 위한

영화아카데미에서 내가 얻은 것　　　　　　**191**

소통의 의지가 나에겐 너무 부족했다. 사실 이런 이야기들은
전부터 들어왔던 것이고 '대가의 연출노트'같은 제목의 책에서도
읽었던 것이지만 그때는 그저 뜬구름 잡는 얘기로밖에 들리지
않았다. 하지만 영화아카데미에서 두 작품을 거치며 동료와의
소통보다 더 실질적이고 실용적인 가치는 없다는 걸 절실히
깨달았다.

　〈늑대소년〉에서도 역시 주위 사람들과 소통을 능숙하게
이끌지는 못했다. 하지만 적어도 지금은 그게 무엇보다
중요하다는 것을 알고 의미 있는 시도를 했다고 생각한다. 내가
사람들과 나누는 대화 중 많은 부분이 상대방의 마음을 묻는
의문문으로 바뀌었다. 스태프와 연기자에게 마음으로 다가서려고
노력하자 대화가 조금 더 즐겁고 쉬워졌다. 가장 고통스러웠던
동료들과의 소통이 점점 즐거움으로 변하기 시작했다.
천만다행이었다.

25기 학생들 사이에서 가장 인기가 많았던 수업으로 최시한
선생님의 스토리텔링 수업이 있었다. 선생님의 기상천외한
유머에 늘 웃음꽃이 피던 즐거운 시간이었고 나는 그 수업을 통해
사람의 마음을 울리는 이야기의 본질에 대해 많은 것을 배웠다.
많은 영화가 수업 중에 언급되었는데 그 중 하나가 〈바벨〉이었다.
그때 선생님은 〈바벨〉은 사람사이의 소통에 관한 이야기라 하시며
〈바벨〉의 DVD표지에 있던 글귀를 우리에게 읽어 주셨다. 그리고
그 글귀는 지금까지 나의 인생에 아주 중요한 지표 중 하나가
되었다.

'IF YOU WANT TO BE UNDERSTOOD··· LISTEN.'

소통에서 가장 중요한 것은 듣는 것이다. 나를 이해시킬 수 있는 가장 좋은 방법은 바로 상대를 이해하는 것에서부터 출발한다. 창작자가 사람과 삶을 이해하기 위해서 세상에 귀를 기울여야 하고 영화를 반짝반짝 빛나는 보물창고로 만들기 위해 함께하는 예술가들의 마음과 생각을 확인해야 하며 작품에 대해 관객들 사이에 피어나는 담론을 들어야 한다. 나는 영화아카데미에서 이 모든 소통을 가능하게 해주는 귀를 얻었다고 생각한다. 그 귀를 능숙하고 노련하게 사용하려면 좀 더 긴 시간이 필요하겠지만 적어도 지금은 그것이 얼마나 소중한 것인지는 알고 있다.

영화도 그렇지만 사람 사이의 관계도 비슷하다. 나에 대한 이야기는 하면 할수록 마치 바닷물을 마시는 것처럼 더 갈증이 나지만 상대방을 듣고 있으면 어느새 마음이 충만해진다. 그리고 그 사람의 마음이 보이면 큰 수고를 들이지 않고도 나의 마음도 보여줄 수 있다.

최근에 법정 스님의 책들을 차례로 읽고 있는데 법정 스님이 말하는 명상의 첫 번째 단계가 바로 듣는 것이다. 방 안에 조용히 앉아 밖에서 우는 바람소리, 새소리, 빗소리를 듣고 아무것도 들리지 않을 때는 자신의 숨소리를 듣는다. 명상은 진짜 내 마음과 자신을 확인하는 여행이지만 먼저 듣는 것으로 시작한다. 영화아카데미에서 얻은 '귀', 이해하려하고 공감하려는 태도와 마음가짐 덕분에 나는 첫 상업영화 〈늑대소년〉을 온전히 만들 수 있게 되었고 다음 작품도 용기 있게 도전할 수 있게 되었다.

하드보일드 원더랜드에서의 10년

오승욱
1963년 서울 출생. 서울대학교
미술대학 조소과를 졸업했다. ‹초록
물고기› 시나리오에 참여했고,
‹8월의 크리스마스›와 ‹이재수의 난›
‹H› ‹역도산› 시나리오를 썼으며,
‹킬리만자로›를 시나리오를 쓰고 연출했다.
한국영화아카데미 교수를 역임했다.

겨울이 물러가기 시작하는 2월 중순, 영화아카데미의 첫 수업이 시작된다. 시나리오 워크숍 수업의 첫 시간. 선생인 나는 자리에 앉아 출석을 부르면서 신입생들의 얼굴을 본다. 그들의 얼굴에는 성취감과 자신감이 철철 넘쳐 한 사람 한 사람 싱싱한 기운이 넘친다. 왜 아니겠는가? 이들은 무려 삼십에서 사십 대 일의 경쟁률 속에서 세 번의 어려운 시험을 거쳐 합격한 사람들이다. 아마도 이들은 자신이 다니던 학교나 모여 다니던 무리들 중 영화에 대한 열정과 지식에 있어서는 가장 자신이 있는 사람들이었을 것이다. 단편 또는 중편영화를 만들어 여기저기 단편 영화제에서 상을 받거나 주목을 끌었을 것이며, 또래 누구보다 인문학적 소양도 남다를 것이다. 영화아카데미 입학시험의 난이도는 어떤가? 첫 번째 시험인 포트폴리오 심사나 시나리오 시험, 영화 작품 분석 시험은 보편적인 영화과 입학시험 과정이라 하더라도 살 떨리는 공포의 면접시험은 어떤가? 세상에 태어나서 처음 겪었을 지독한 한 시간이었을 것이다. 무슨 면접시험을 한 시간이나 본단 말인가? "왜 영화아카데미에 들어오려는 것인가?", "당신이 만든 이 영화는 무슨 이야기인가?" 면접 시험관 여섯 명이 끊임없이 던지는 살벌한 질문들. 가장 숨기고 싶은 무엇마저도 이야기하게끔 만드는 공포의 시간을 그들은 통과해낸 것이다. 첫 수업 자리에 앉은 그들은 아마도 소림승이 소림 십팔 동인이 버티고 있는 열여덟 개의 소림 동연진을 모두 돌파하고 마지막 관문인 소림 통천문에 이르러 입구에 놓인 시뻘겋게 달아오른 불화로를 가슴에 안고 출구에 내려놓으면 통천문이 열려 불화로에 새겨진 두 마리의 용이 자신의 가슴과 두 팔에 새겨지는 것 같은, 통과의례의 절정을

맛보았다고 생각할 것이다. 그러나 이들은 이제 소림사 동연진 문 앞에 서 있을 뿐, 그들을 기다리고 있는 것은 소림 십팔 동인에 비할 바는 아니지만, 피를 말리는 20여 차례의 심사다. 시나리오 심사, 편집 심사, 그리고 최종 심사까지 거듭되는 재심사와 탈락의 고통을 견디어내고 작품을 완성해야만 한다. 그렇다고 통천문이 열리는 쾌감이 있느냐 하면 잔인하지만 그렇지 않다. 그들 앞에 영화로 밥을 벌어먹고 살아야 하는 현실이 망망대해처럼 차갑게 펼쳐 있을 뿐이다.

인생의 고양된 한순간을 맞이한 학생의 첫 수업 시간에 나는 축하 대신 재수 없는 소리를 하면서 수업을 시작한다. "지금 여러분은 싱싱하고 자신감에 차 있지만, 난 여러분들의 지금 얼굴에서 11월, 아니 거기까지 갈 필요도 없이, 9월이 되었을 때의 얼굴을 본다. 그 얼굴은 피곤에 찌들고, 실망과 고통 가득한 좀비 같은 얼굴이다." 순간 학생들은 "뭐야? 저걸 농담이라고 하는 거야?" 하는 실소를 짓는다.

첫 수업 시간 "어디 한번 해보시지!" 하며 자신감이 넘치던 신입생들은 영화아카데미에서 1년 또는 2년을 보내면서 누구는 중도에 포기해 자퇴를 하고, 누구는 시나리오 수업 후 빨간 벽돌을 들고 나의 뒤통수를 갈기려 학교에서부터 홍대 전철역 입구까지 뒤쫓아 오다 차마 못하고 돌아서기도 하고, 또 누구는 수업 시간에 울기도 하고, 또 누구는 자신이 영화 천재까지는 아니어도 수재 정도는 된다고 자부하다가 아무것도 모르고 깝죽거린 병신임을 깨달았다고 자학하기도 하고, 또 누구는 졸업 후 영화아카데미에 정이 뚝! 떨어져 홍대 근처 아니, 서대문구 근처에는 얼씬도 안하게 되고, 또 누구는 새해 첫날 네팔 여행을 가서 산봉우리에

올라 떠오르는 해를 바라보며 졸업작품 심사 때 나에게 받은 상처를 치유하고 이제는 당신을 용서하겠노라 문자메시지를 보내게 될 것이다. 하하하! 또 누구는 시나리오 수업 하루 전부터 울렁증이 오는 고통 속에서 끝까지 견디어내어 입학할 때와는 다른 사람이 되기도 한다.

이곳은 하드보일드 원더랜드다. 그들은 이런 고통스러운 과정을 겪으며 묻는다. 왜 이렇게 힘들게 영화를 만들어야 하느냐고. 그러면 나는 대답한다. 우리는 국민의 세금으로 영화를 만들고 있다.

내가 처음 영화아카데미에서 시작한 수업은 19기의 시나리오 수업이었다. 2000년부터 중앙대학교와 영상원에서 시나리오 수업을 했지만, 나는 학생들에게 시나리오를 가르치는 것에 대해 의문이 있었다. 시나리오라는 것이 누구에게 가르침을 받아 쓸 수 있는 것인가? 나는 누구에게 시나리오 쓰는 법을 배웠던가? 내가 처음 시나리오를 쓸 때는 좋아하는 영화의 시나리오를 읽고, 영화를 보고, 시나리오를 쓰고 시나리오를 정확하게 읽는 사람들에게 그에 대한 평가를 받았다. 가장 중요한 몇 개의 기준, 즉 '말이 되는가? 재미있나? 새로운가?'를 염두에 두고 시나리오를 써서 그것을 읽은 누군가의 이야기를 듣고 수정하여 다시 또 쓰는 지구력이 중요했다. 이것은 박광수 감독의 연출부로 있던 시절과 허진호 감독의 첫 영화 시나리오를 쓰던 시절, 그리고 내 첫 영화를 만들던 때 했던 방법이었고, 새로울 것도 없고 남다를 것도 없는 내가 지금까지 알기로 이것이 시나리오를 공부하는 유일한 방법이었다.

처음 중앙대학교와 영상원에서 강의했을 때 나는 좋은

시나리오를 선정하여 시나리오 독해를 하고, 숙제로 학생들이
써온 시나리오를 읽고 평가하는 수업을 했다. 그런데 문제가
있었다. 시나리오를 독해할 때까지는 수업이 그런대로
진행되었지만, 학생들이 시나리오를 써야 하는 시기가 오면
수업이 제대로 이루어지지 않았다. 시나리오를 써오는 학생이
없는 난감한 경우도 비일비재했지만 학생들이 써온 시나리오가
대개는 함량미달이라 곤혹스러웠다. 게다가 학생들에게 영화를
만들겠다는 동기가 부여되지 않은 상황에서 시나리오를 읽고
토론하여 거듭 수정하는 힘든 과정이 제대로 이루어질 리 없었다.
우선 학생들이 시나리오를 써왔을 때 강사인 내가 정확한 지점을
포착하여 평가해야 했다. 그러려면 시나리오를 평가하는 기준이
명확해야 했고 그 기준이 학생들과 합의되어야만 했다. 학생들이
그 평가가 마음에 들고 안 들고를 떠나 수긍하고 수정 작업을 할
의욕을 느껴야 진행될 수 있는 수업이었다. 지금 생각해보면 그
당시 나도 함량미달인 점이 많아 학생들이 쓴 시나리오를 두고
모두가 참여해 토론을 벌이는 식의 수업이 잘 이루어지지 않았다.
학생들에게 남이 쓴 시나리오를 읽고 수업에 참여할 만한 동기를
제대로 부여하지 못했던 것이다.

　영화아카데미 19기에서 21기까지 학생들과의 수업은 먼저
〈박하사탕〉과 〈살인의 추억〉으로 시나리오 독해를 하는 것으로
시작하고, 그 후에 학생들이 써온 시나리오로 같이 토론을 했다.
그러나 토론 수업은 잘 진행되지 않았다. 게다가 21기 2학년
수업부터 학교에서 장편 시나리오 수업을 요구했는데 자신의
졸업작품을 만들기에 급급한 학생들에게 장편 시나리오를 쓰라는
것은 사실 불가능한 요구였다. 당연히 21기의 2학년 시나리오

수업은 생각하기 싫을 정도로 한심한 수업이었다. 일곱 명 정도의 학생들 중 하나둘만이 수업 시간이 한참 지나서야 어슬렁거리며 나타났는데 장편 시나리오의 시놉시스조차 준비가 안 된 상태였다. 학생들은 수업에 나오면서 매번 나에게 미안해했고, 나 역시 써오라 잔소리만 늘어놓는 귀찮은 꼰대 노릇만 하고 있었다.

그래서 학생들이 시나리오를 써오면 일대일로 면담하는 형식으로 수업을 진행했는데, 이것도 별로 좋은 수업 방식이 아니었다. 22기 학생들과 시나리오 수업을 하면서 21기 학생들과 했던 무의미한 수업을 계속할 수는 없었고 좀 더 업그레이드된 시나리오 수업이 필요하다는 생각이 절실했다.

나를 영화아카데미로 불러들였던 박기용 감독에게는 영화아카데미의 원장이 되면서 구상한 청사진이 있었다. 영화아카데미를 한국의 어느 영화학교들과는 차별화된 학교로 만드는 것, 그래서 전 세계의 국립영화학교들의 수준을 넘는 그런 학교로 만드는 것이었다. 그가 중요시한 것은 학생들의 인문학적 소양이었다. 그때로부터 십여 년 전, 아니 몇 해 전까지만 해도 영화아카데미는 한국 영화교육계에서 독불장군이었다. 영화감독이 되려는 이들이 가장 처음 떠올리곤 했던 곳이 영화아카데미였다. 그러나 세월이 흐르면서 영화아카데미만이 절대적인 대안이었던 시대도 지나버렸다. 먼저 영상원이 등장했다. 자유로운 학풍에, 대학의 영화과와는 다른 특화된 교육 방식을 가진 영상원으로 영화를 공부하려는 학생들의 지원이 잇달았다. 대학의 영화과도 젊은 선생들이 수혈되면서 차츰 바뀌기 시작했다. 영화아카데미가 좋은 학생들을 영상원과 대학 영화과와 나누어야 하는 시대가 된 것이다. 게다가 영상원이

한국예술종합학교가 되면서 정부와 국회에서 왜 국비로 지원하는 영화학교가 대한민국에 둘씩이나 있어야 하느냐며 둘 중 하나는 없애야 한다는 말이 나오기 시작했다.

　박기용 원장은 영화아카데미를 대학 영화과, 영상원뿐만 아니라 기존의 영화아카데미와도 확연히 차별화되는 학교로 탈바꿈시키지 않으면 영화아카데미의 미래가 어둡다고 생각했다. 한번 일을 시작하면 그 일이 최고가 되도록 밀어붙이는 박기용 원장의 집념도 한몫을 단단히 하여 그가 원장으로 취임한 후 영화아카데미는 기존의 영화아카데미와는 다른 학교로 변모하고 있었다. 그가 처음 원장이 되었을 때 그가 부탁하여 어렵게 초대한 강사가 첫날 수업을 하고 원장실로 올라와 더 이상 못하겠다며, 무슨 학생들이 이 모양이냐며 화낸 일이 있었다. 영화아카데미 학생들은 독특했으며, 자부심이 넘쳤다. 영화아카데미에 처음 강의하러온 강사들은 종종 그들의 태도에 당황하거나 화를 내기도 했다. 영화아카데미 학생은 강사가 들어오면 '어디 한번 해보시지. 얼마나 잘 하는지 보겠어.'라는 식의 태도를 보였다. 이름난 강사가 아니거나 강의가 그들의 마음에 안 차면 그때부터 재난이 시작되었다. 게다가 이 학교는 졸업장이 없는 학교여서 학생들은 성적에 연연하지 않고 자신의 영화를 잘 만드는 것, 그래서 기존 영화사의 눈에 들어 데뷔하는 것을 목표로 했다. 그 때문에 학생들은 자신의 판단에 따라 그 수업이 필요한지를 결정하고 그 수업이 자신이 지금 만드는 영화에 당장 도움이 안 되는 수업이라 판단하면 무시해버리기도 했다. 한마디로 영화아카데미 학생들은 쉬운 학생들이 아닌 것이다.

　게다가 몇몇 학생들은 영화아카데미를 제작비 지원서비스센터

정도로 생각했다. 박기용 원장은 먼저 그런 학생들에게 경고를
내리고, 원칙을 만들기 시작했다. 그중 하나가 심사 제도였다.
영화아카데미는 국민이 내는 세금으로 운영하는 영화학교이다.
기존의 다른 영화학교와 차별화되는 지점은 물론 교육의
질이지만 가장 중요한 것은 결과물, 즉 학생들이 만드는 영화의
질이다. 심사 제도는 학생들과 선생들을 긴장하게 하고 교육에
동기를 부여했다.

19기 학생들의 첫 시나리오 심사 때를 잊을 수가 없다. 남산의
영화아카데미 건물 회의실에서 박기용 원장, 김의석 연출과
책임교수, 김재홍 촬영과 책임교수, 정성일 영화평론가, 그리고
시나리오 선생인 내가 심사를 하기 위해 자리에 앉고, 우리
앞에는 19기 학생이 한 사람씩 졸업작품 시나리오를 들고 심사를
받기 위해 앉아 있었다. 잘 썼다, 수고했다는 말은 절대 없었다.
잘 썼다는 말은 내가 영화아카데미에서 심사를 하는 내내 한
번도 나오지 않은 말이었다. 박기용 원장은 학생의 시나리오에
빨간 색연필로 물음표 표시를 하고 시나리오를 쓴 학생에게
질문하기 시작했다. 박기용 원장의 질문은 결국 단 하나, "무슨
이야기인가?"였다. 같이 심사에 참석한 나는 식은땀이 줄줄
흘러내렸다. 그것은 내 수업을 들은 학생의 시나리오에 대한
책임감 때문이기도 했지만, 같은 직종의 직업을 가진 내가 내
영화, 내가 쓴 시나리오에서 저질러왔던 수많은 잘못에 대한
질문이었기 때문이다. 심사가 진행되는 내내 내가 심사를 받는
듯한 착각에 빠졌다. 그만큼 박기영 원장은 시나리오를 쓰는
기본적인 태도에 대해 예리한 질문을 던졌다. 박기용 원장의
질문은 예고편에 불과했다. 정성일 선생의 차례가 되어 학생에게

질문을 시작했다. 내가 영화를 만들면서 저질렀던 실수들, 내가
시나리오를 쓰면서 했던 나쁜 생각들이 떠올랐다. 적당히 대충
쓰려는 마음. 이건 모르겠지 하면서 별 고민 없이 은근슬쩍
넘어가려는 생각. 정성일 선생이 학생들에게 던지는 질문들
하나하나가 결국 시나리오를 쓰는 나에게 던지는 질문이었고,
덕분에 정신이 번쩍 들었다. 나는 학생들을 심사하는 자리에서
학생들과 똑같이 재교육을 받았다.

　학교의 심사 제도는 원칙적으로 함량미달인 작품을
탈락시킨다. 학생들의 부담감은 대단했을 것이다. '설마 탈락을
시키겠어?' 하고 생각하는 학생도 있었을 테지만, 19기 여학생
하나는 자신의 시나리오를 놓고 동기들과 토론을 벌이던 중
과도한 스트레스와 피로로 졸도하는 지경에까지 이르게 되었다.
학생들은 학교의 심사 제도에 분노를 표하고 대자보를 붙였지만,
심사의 엄격함은 멈추지 않았다. 물론 딜레마도 있었다. 심사를
하는 것은 통과와 탈락이 전제되는 것이다. 엄밀히 말하자면
탈락이 없는 시나리오 심사는 무의미하다. 그러나 교육 과정에서
탈락이란 결코 좋은 수단이라 할 수 없다. 그래서 선생들은 항상
학생들에게 기회를 주려고 이상한 말을 만들어냈는데, 그것이
'조건부 통과'였다. 선생들은 학생이 써온 시나리오가 만족스럽지
못해도 탈락시키지는 못하고 조건부 통과로 언제까지 다시
수정해오라는 통보를 했다. 그러다 보니 시나리오 심사는 횟수를
거듭했고, 그것은 선생들이나 학생들에게 과도한 스트레스가
되었다. 그러나 전투 같은 심사는 멈추지 않았고, 20기의
어느 학생은 불만이 가득한 얼굴로 "심사는 영화아카데미의
힘"이라며 으르렁거리기까지 했다. 나 역시 그 말에 동의한다.

"심사는 영화아카데미의 힘"이다. 영화아카데미를 졸업한
한 학생이 영화사 직원들과 자신의 시나리오를 놓고 회의를
하면서 영화아카데미의 심사 때와 비교하면 너무나 화기애애한
분위기라고 생각했는데, 자기 옆에 있던 감독은 별것 아닌 말에
분노해서 평상심을 잃는 것을 보고 내가 영화아카데미에서 많이
단련되었구나 하는 생각을 했다고 한다.

　　몇 년 동안 영화아카데미에서 재교육을 받아 조금은
업그레이드된 나는 22기의 시나리오 수업을 준비하면서 목표를
세웠는데, 그들의 마음에 들고 안 들고를 떠나 모두와 토론식으로
진행하는 제대로 된 시나리오 수업을 하는 것이었다. 나는 첫
주부터 단편소설을 각색하는 숙제를 시작으로 약간은 과도한
숙제를 냈는데, 학생들은 한두 명을 제외하고는 만족할 만한
수준으로 수업에 참여하였다. 학생들은 단편영화 시나리오를
써왔고, 나는 수업을 토론 위주로 진행하였다. 한 시나리오를
두고 더 좋은 시나리오로 다듬기 위해 논의하는 예를 학생들에게
제시했는데, 그것은 내가 내 영화의 시나리오를 준비할 때
연출부와 벌이는 방식이었다. 학생들은 그 방식에 쉽게 적응했고,
그들의 토론이 재미있고 수준이 높다고 판단한 나는 그들에게
시나리오 토론을 시켜놓고 강의실에서 빠져나와 한두 시간
있다가 다시 수업에 들어가기도 했다. 그만큼 22기 학생들을
신뢰할 수 있었던 것이다. 이때부터 내가 시나리오 수업을
수업답게 한다는 생각이 들었고, 나중에 한 학생이 당시의
시나리오 수업을 마치 전쟁터 같았다고 표현해주어 매우 고맙게
생각했다.

　　22기부터 매우 흥미로운 수업 하나가 등장했다. 이후 몇 년간

이 수업은 영화아카데미를 졸업한 학생들에게 잊지 못할 수업이 되었고, 영화아카데미 수업 중 백미로 꼽는 수업이 되었다. 그것은 정성일 선생의 작품 분석 세미나 수업이었다.

22기 개강 전 커리큘럼 회의에서 박기용 원장은 정성일 선생과 영화학교의 작품 분석 수업에 대해 이전부터 나누던 의견을 최종적으로 조율했다. 작품 분석 수업은 모든 영화학교에 꼭 있는 수업 중 하나다. 영화학교에는 강사가 학생들에게 고전영화 한 편을 보여주고 영화에 대해 이야기하는 수업이 있다. 이런 수업은 강사에게 누워서 떡 먹기 수업이고, 학생들에게는 지리멸렬하고 따분한 수업이다. 강사는 영화를 틀어주고 밖으로 나가고 학생들은 잠을 자고 시간이나 때우면 된다. 정성일 선생과 박기용 원장은 그런 식의 수업이 되어서는 안 된다는 것에 합의했고 어떻게 하면 학생들이 작품 분석 수업을 통해 영화에 대한 이해의 깊이와 넓이를 확장시킬 수 있는지 고민하였다.

22기 때부터 개강한 정성일 선생의 작품 분석 세미나는 학생들이 영화를 강사와 함께 보고 학생 개개인이 '이 영화에서 무엇을 보았는가?'를 리포트로 써서 영화적인 무엇을 찾아내는 것을 목표로 하는 수업이었다. 단순히 영화를 보면서 시간을 때우는 것이 아니라 학생은 영화를 보고 자신이 고민한 것에 대해 원고지 45매 리포트를 써야 한다. 정성일 선생은 글을 쓸 때 성찰의 단계까지 이르려면 최소 원고지 45매는 써야 한다고 주장했다. 학생들은 매주 정성일 선생과 영화 한 편을 보고, 영화과와 프로듀서과는 원고지 45매, 애니메이션과와 촬영과는 35매를 써야 했다. 예외는 없다. 학생들은 촬영을 끝내고 와서 밤을 새워서라도 리포트를 작성했다. 한 쿼터에 두 개의 수업에서

통과하지 못하면 퇴학이라는 가혹한 처벌이 있었기 때문이기도 했지만, 이 수업을 포기하는 학생은 많지 않았다. 더구나 정성일 선생이 보여주는 영화는 내가 봐도 보기 힘든 영화가 대부분이었다. 애니메이션과와 촬영과, 프로듀서과 학생들은 곡소리를 냈다. 하지만 그들이 마침내 일 년 과정을 마침내 통과해냈을 때 느꼈던 성취감은 대단했다. 물론 그것은 정성일 선생의 힘이다.

정성일 선생이 자신의 영화 준비 때문에 작품 분석 세미나를 그만두면서 나와 허문영 선생에게 작품 분석 세미나를 맡아달라고 부탁했고, 그 다음 해에 내가 작품 분석 세미나 강의를 하게 되었다. 나는 작품 분석 세미나 강의를 하면서 정성일 선생이 만든 수업 규칙을 그대로 지키려 했는데, 25기 수업 때 '나는 정성일 선생이 과연 인간인가?' 하며 두 손 두 발을 다 들고야 말았다. 매주 연출과와 프로듀서과의 45매의 리포트가 평균 열다섯 편. 애니메이션과와 촬영과의 35매 리포트가 평균 열다섯 편. 매주 서른 편 정도의 리포트를 정성일 선생은 모두 읽고 각 학생에게 코멘트를 한다. 학생들은 정성일 선생의 코멘트를 보고 강사를 신뢰하게 되면서 자신이 받은 점수를 객관적으로 받아들이게 되고, 좋은 점수를 받은 학생의 리포트를 읽고 어떻게 써야할지, 왜 저 학생은 같이 본 영화에서 저런 것을 생각해내는지 고민한다. 그리고 다음 수업까지 밤을 꼬박 새우며 '나는 이 영화에서 무엇을 보았는가'에 대해 고민하고 고민하여 쥐어짜듯 리포트를 쓴다. '내 글을 강사는 꼼꼼하게 모두 읽는다!' 그들에게는 강사에 대한 신뢰가 있다.

이 수업에서 지금도 기억나는 학생이 25기 조성희이다.

그는 첫 리포트 때부터 영화에 대한 생각이 아닌 우주와 인간
본성에 관한 관념적인 글로 45매 원고지를 채워 제출했다.
악의는 아니었고, 뭘 어떻게 해야 하는지 몰랐던 것이다.
나는 세 차례 연거푸 최하 점수를 주었다. 조성희는 동기들의
글을 읽으며 고민하고 그 바쁜 와중에 데이비드 보드웰의
『필름아트』를 읽으며 어떻게 글을 써야 하는지 찾아내어 4회
차 수업 리포트부터 영화적인 고민을 하는 그런 글을 써서 나를
감동시켰다. 나는 정성일 선생의 이 수업을 대신하며 정성일
선생의 수업 원칙을 지키려 해보았다. 내가 강의했을 때는
애니메이션과 학생들이 수업을 듣지 않아 읽을 글이 최소 여섯
편 이상 줄어든 상태였다. 그래도 모든 학생의 리포트를 읽고
코멘트를 작성하는 데 꼬박 이틀이 걸린다. 게다가 연애담을 쓰는
놈, 와이프와 싸운 이야기를 쓰는 놈, 무슨 말인지 도저히 읽을
수 없는 글을 쓰는 놈! 놈들의 글을 읽다 보면 거의 미칠 지경이
되고 눈알이 핑핑 돌아간다. 일이 바빠 한 주 미루게 되면 읽어야
할 글은 두 배가 되어버린다. 두 배면 오십여 편. 이틀 걸리던
일이 나흘이 된다. 이건 사람이 할 짓이 아니다. 가뭄에 콩 나듯
연출과에 한두 편. 프로듀서과에 한 편 정도 좋은 글이 나오지만
나머지는 거의 재앙 수준이다. 나는 이 수업을 2년 하고 지쳐서
두 손 두 발 다 들고 읽기를 포기하고 말았다. 강사의 코멘트가
없으니 학생들에게 동기 부여가 되지 않았고, 그 수업은 수많은
탈락자들이 나오는 수업이 되어버렸다. 이런 어마어마한 수업을
정성일 선생은 세 해 동안 학생들의 존경을 받으며 이끌어갔던
것이다. 선생과 학생들 모두에게 초인적인 노력이 필요한
수업이었고, 이 수업을 치러낸 학생들의 가슴에는 자긍심이

새겨졌다.

이때가 영화아카데미의 교육 시스템이 자리를 잡고 박기용 원장이 원했던 학교의 모습이 갖춰지기 시작했던 시기였다. 2005년. 영화아카데미가 오랜 기간 더부살이를 하다 마침내 건물을 사들여 서교동 홍익대학교 부근으로 이전한 후 받은 학생들이 22기였는데, 이때를 기점으로 영화아카데미는 이전과는 교육 목표와 학풍이 전혀 다른 학교가 되었다. 이전의 영화아카데미가 자율적인 분위기에서 동기들끼리 협력하며 영화를 만들고 학습하는 곳이었다면 서교동으로 이전한 후의 영화아카데미는 꽉 짜인 커리큘럼과 심사로 학생들을 관리하는 학교가 되었다. 이 모든 변화는 선생들에 대한 박기용 원장의 신뢰와 든든한 지원이 있었고 원장과 선생, 학생, 교직원들에게 우리가 좋은 영화를 만들기 위해 일하고 있다는 긍지가 있었기 때문에 가능했다.

22기까지 2년제였던 영화아카데미에 또 다른 변화가 생겼다. 박기용 원장은 이때부터 디지털 저예산 장편영화 제작을 생각하기 시작했다. 사실 2년제 교육 과정에는 부작용이 많았다. 2학년이 되면서 1년 내내 졸업작품 준비만을 하는 경우가 많아 수업이 제대로 이루어지지 않았다. 박기용 원장은 22기생들에게 졸업작품으로 중편영화를 만들 수 있는 기회를 주었고, 1학년 말에 공동연출로 저예산 디지털 장편영화를 만들도록 했다. 결과물이 썩 좋은 것은 아니었지만 할 수 있다는 가능성을 보았다. 23기부터는 교육기간을 1년으로 줄이고 1+1 제도를 생각하기 시작했다. 22기부터 시행한 쿼터제와 학생들의 성적을 통과나 탈락, 이 두 가지만으로 구분한 방법이 별 무리 없이

진행되었기 때문에 이제는 정규과정 1년을 마치고 졸업하고, 장편제작연구과정에서 1년을 더 공부하는 제도를 고민하게 된 것이다. 당시 이 문제로 책임교수들과 박기용 원장은 평균 다섯 시간이 넘는 강행군 회의를 했다. 여기에는 많은 문제점들이 있었다. 첫째, 장편영화를 만들 예산을 확보할 수 있는가? 둘째, 학생들이 장편영화를 만들 역량이 있는가? 셋째, 영화아카데미가 일 년에 네 편의 장편영화와 일곱 편 이상의 중 단편영화를 만들어낼 만큼 인력과 장비, 경험이 있는가? 마지막으로 이 영화들을 개봉하여 일반 관객들과 만날 수 있는가? 영화사들도 해내기 어려운 일을 어떻게 학생과 선생, 교직원들만의 힘으로 해낼 수 있을지 걱정이었다. 장편제작연구과정은 그 후 몇 년 동안 회의적인 반응과 의심의 눈초리를 견디어내야 했다.

　학교 전체에 장편영화를 만들어내겠다는 의지가 서서히 모이기 시작했을 때, 내 시나리오 수업에 문제점이 드러났다. 강행군으로 진행되는 수업들, 좀 더 높은 수준을 요구하는 단편 또는 중편영화 제작 시나리오 심사는 학생들에게 과도한 스트레스였다. 내가 맡았던 시나리오 수업에서 졸업작품 시나리오를 위한 수업을 진행하였는데, 학생들이 은근히 심사에 통과하기 위한 시나리오를 쓰려 눈치를 본다는 부작용이 나타나기 시작한 것이다. 수업에서는 심사와는 상관없이 좋은 시나리오를 쓰는 데에 집중해야 하는데, 심사의 중압감 때문에 학생들은 심사에 통과하려면 어떻게 해야 할지를 고민했고, 강사인 나 역시 심사 통과가 목적이 되는 수업을 하기 시작한 것이다. 대학 입시 학원과 별다를 것이 무엇인가 하는 고민을 낳았다.

그 와중에 드디어 예산을 확보하고, 커리큘럼을 만들어 제작연구과정을 시작했다. 졸업생들 중 지원자는 많지 않았다. 먼저 장편영화 시놉시스로 몇 명의 학생이 선발되었는데, 22기 백승빈, 23기 고태정, 이숙경이었다. 무엇보다 대단한 일은 장편애니메이션 제작이었다. 연출과 학생들의 저예산 장편영화는 어떻게든 제작한다 하더라도 제작비 2억 5000만 원의 저예산 장편애니메이션 제작은 내·외부에서 불가능하다고 고개를 절레절레 흔들었다. 애니메이션과 학생들이 장편영화를 만들 수 있는 수준이 되는가도 문제였다. 고작 5분 내외의 단편영화를 만들었고, 관념적인 이야기를 만드는 것에서 벗어나지 못하는 애니메이션과 학생들이 과연 볼 만한 장편 애니메이션을 만들 수 있겠는가 하고 회의적인 반응 일색이었다.

그러나 판은 벌어졌고, 박기용 원장이 장편 애니메이션을 공동연출로 하자고 결단을 내렸다. 장편 극영화 세 편과 장편 애니메이션 한 편, 총 네 편의 영화가 영화학교에서 만들어지는 대단한 순간이 온 것이다. 명색이 시나리오 선생이었던 만큼 나는 장편 극영화 세 편의 시나리오 세미나와 장편 애니메이션 시나리오 개발 세미나를 하게 되었다. 24기 학생들을 위한 시나리오 수업도 해야 했으니, 이때부터 나는 영화감독이 아니라 말 그대로 선생이 되어버렸다. 이 시기 나는 대학교수 코스프레를 하고 있다는 생각에 회의가 들었다. 대학생 때와 대학을 졸업한 후 2년간, 미술학원 강사 생활을 거의 8년 이상 해 그림을 그리는 자가 아니라 그림을 가르치는 자가 된 것이 너무나 싫었던 것이 영화 일을 시작한 계기 중 하나였는데 다시 제자리로 돌아간 셈이었다. 게다가 내 영화는 계속 엎어지기를 몇 회. 점점

영화감독과는 거리가 멀어지고 있었다. 하지만 신세 한탄만 할 수는 없었다.

그 시기 박기용 원장의 추진력과 학생들의 신뢰는 나에게 힘이 되었다. 22기생이었던 백승빈은 졸업영화 시나리오를 쓸 때, 주인공이 가진 욕망의 어두운 근원을 드러내야 하는 지점에서 머뭇거리고 있었다. 시나리오의 결말도 나오지 않았고, 무엇을 이야기하는지 확실하지도 않았다. 개인의 트라우마 때문인 것 같았다. 나는 백승빈에게 '너는 사춘기 문학소년이 아니다. 한 편의 시나리오가 영화로 만들어지려면 이제야 영화로 만들 수 있다고 설득되는, 통과의례 같은 순간이 필요한데 그것은 하고 싶은 이야기에 포커스가 정확하게 맞는 순간이며, 그 순간을 네 스스로 만들어내야 한다.'라고 했고, 그는 시나리오를 쓰면서 결국 이것이 무슨 이야기인지 확연하게 드러나는 순간을 경험하고 영화로 만들 수 있는 시나리오를 완성해냈다. 장편제작연구과정의 극영화 지원 연구생들은 각자 자신의 멘토를 정하고 시나리오를 개발했는데 백승빈은 나를 멘토로 해서 장편 시나리오를 쓰겠다고 했다. 나 역시 반가운 일이었다.

박기용 원장은 장편제작연구생들을 위해 시놉시스에서 시나리오로 발전시키는 별도의 수업이 필요하다고 했고, 내가 그 수업을 맡아줄 것을 부탁했다. 말이 부탁이지 하라는 것이다! 무더운 여름날, 장편제작연구생 세 명과 아침부터 시나리오 발전 세미나를 시작했다. 학교에서는 장편제작연구과정을 위해 학교 근처에 사무실을 얻어주었다. 처음 그 사무실에 들어가는 순간, 등골이 서늘했다. 그 사무실은 방송국 드라마 작가들이 사용했던 곳으로, 한 평 남짓한 구로동의 벌방 같은 방들이 복도를 따라

대여섯 개가 있는데, 그 방들에 하나같이 문이 없었다. 문이 없는 방. 모든 것이 노출된 채 죽어라 마감에 맞춰 방송극 드라마 대본을 썼을 전 입주자들의 고통이 느껴지는 것 같았다. 아! 우리는 그래서는 안 되는데, 영화를 만드는 일이 노예의 일은 절대 아닌데, 하는 생각이 들었다.

연출 연구생 세 명과 촬영 연구생 두 명, 프로듀서 연구생 한 명과 방송 대본을 쓰던 이들이 일하던 사무실에서 시나리오 수업을 했다. 백승빈의 경우 주인공들 각자의 고통에 대한 섬세한 결을 보여주는 영화 시나리오를 썼는데, 주인공들과 공간이 너무 많고, 장황했다. 게다가 완성될 경우 러닝타임도 3시간에 육박할 길이였다. 예산 5000만원으로 도저히 만들 수 없는 영화였다. 시나리오 분량을 줄이고 장황함을 간소화하여 주인공들의 고통을 명확하게 드러내는 작업이 필요했다. 고태정의 경우, 2000년대 대한민국에 사는 젊은 여성의 고통과 욕망을 시퍼렇게 날이 서서 이야기한다는 장점이 있었지만, 다 읽고 나면 시나리오를 쓴 작가의 분노가 너무 날것으로 베어 나와 불편했다. 잘못하면 개인적인 원망과 복수가 전부인 앙상한 영화가 될 것이었다. 영화는 사적인 영역에서 출발하지만 결국 공적인 영역과의 연결고리를 획득해내야만 개인적인 칭얼거림에서 벗어날 수 있다는 것이 내 생각이었다. 고태정 학생 역시 동의해서 시나리오를 수정했는데 결국 영화의 마지막에 이르러 공적인 영역을 획득했는가에 대해서는 모호했다. 그럼에도 2000년대 대한민국 여성의 분노와 공포를 표현하고자 한 그녀의 영화는 주목받아야 했다고 생각했는데 그렇지 못해 안타까웠다. 장편 시나리오에 대한 훈련이 없어 미숙했던 이숙경 학생의 경우

자신이 할 이야기에 대해 갈피를 못 잡았다. 하고 싶은 이야기는 있었지만, 그것을 어떤 방식으로 풀어야 할지 몰랐다. 심사 때마다 이숙경 학생을 탈락을 시켜야 한다는 의견이 있었지만 박기용 원장은 이숙경 학생을 믿고, 별도로 시간을 내어 이숙경 학생과 시나리오 개발을 했다. 박기용 원장의 헌신과 의지가 없었다면 이숙경의 영화는 탄생하지 못했을 것이다. 내가 고마웠던 것은 나의 시나리오 수업이 만족할 만한 결과를 못 만들어내도 말없이 뒤에서 지켜봐준 김의석 책임교수였다. 훈수를 두거나 참견하고 싶은 일이 얼마나 많았겠는가? 그러나 김의석 감독은 말없이 지켜보며 불만이 있어도 끙! 하는 신음 한 번 내는 것이 전부였다.

이들과는 별개로 나는 장편 애니메이션 시나리오 세미나를 진행했다. 시나리오에 대한 기초지식조차 전무했던 애니메이션과 학생들이었기에 박기용 원장과 이성강 장편 애니메이션 책임교수는 원작을 각색하는 방법을 선택했다. 원작은 이적의 단편소설 「제불찰씨 이야기」였다. 먼저 학생들과 아침부터 모여 트리트먼트를 썼다. 일주일에 세 차례 만나 백지 상태에서 뭔가를 만들어내야 했다. 이들과 시나리오를 만들면서 나는 일하는 보람을 느꼈다. 그들을 가르치는 선생이 아닌 영화를 만드는 스태프, 좀 더 정확하게 말하자면 코치와 같은 역할이었다. 나는 애니메이션과 학생들을 좋아했다. 20기 애니메이션과 학생들과 시나리오 수업을 할 때 나는 그들을 '그림을 그리는 인간'이 정체성인 동지들, 또는 같은 피의 인간들이라는 생각을 했다.

수업은 모두 모여 1막의 첫 신부터 서로 의견을 모아 이야기를 만들어내는 방식으로 진행되었다. 하루에 다섯 신 많게는 열 신 정도를 만들어내고 각자가 그 이야기에 기초하여 시나리오를

쓴다. 학생들이 시나리오를 써오면 토론을 거쳐 버릴 것은 버리고 좋은 것은 선별하여 이야기를 만든 다음, 그중 주필을 정해 다음 시간까지 써오게 한다. 다음 시간에는 주필이 써온 것을 읽고 이야기하여 그다음 신을 만들고, 이야기를 이어가기를 반복한다. 이것이 강물처럼 순탄하게 흘러가면 좋겠지만, 각자가 생각하는 이야기가 조금씩 다르니 의견이 분분하고, 배가 산으로 가는 일이 비일비재했다. 모두들 지치고 화가 나고 의욕이 떨어지면, 나는 그들을 몰아붙여 선택하게 하고 결정하게 했다. 이것이 그들의 불만을 샀을 수도 있겠지만, 장편 시나리오를 한 번도 안 써본 학생들이 두 달 만에 장편 시나리오 초고를 만들어냈다. 가장 힘들었을 때는 역시 영화의 클라이맥스와 마지막 장을 쓸 때였다. 무슨 이야기를 만들고 싶은지 서로 정한 것이 없으니 마지막 결론이 나올 리 없었다. 모두들 지쳤을 때, 항상 얌전한 고양이 같았던 이혜영 학생이 클라이맥스와 마지막 결론을 만들어왔고, 모두가 동의하지는 않았지만 최소한 과반수의 동의를 얻어냈다. 결국 원래의 주필 대신 이혜영 학생이 새로운 주필이 되어 시나리오를 완성했다. 이후 제작이 진행되면서 공동연출의 문제점 중 가장 최악의 것이 발생했다. 각자 자신의 파트만 잘하면 된다는 생각을 할 뿐, 영화 전체를 보는 연출자가 없었다. 문제점에 대해서는 다들 목소리를 높였지만 그것을 보완하기 위해 결정을 내리는 사람이 없었다. 허드렛일부터 여러 귀찮은 일이 많았는데 그 일을 하는 사람이 없었던 것이다. 이혜영 학생은 학교에서 주필로 인정받지 못하면서도 조감독 일부터 전체를 보는 연출자의 일까지 해냈지만, 그것을 알아주는 사람이 없었다. 그녀는 일에 너무 치인 나머지 장편제작연구과정을 마친

뒤 자부심이 아니라 상처를 얻었다. 안타까운 일이다.

장편제작연구과정 1기생들의 시나리오가 마무리되어 촬영에 들어갔다. 추위와 빠듯한 예산, 미숙한 진행과 싸우며 촬영이 진행되었고, 나는 24기들의 4쿼터 수업인 장편 시나리오 워크숍을 진행하였다. 영화아카데미의 빡빡한 일정에 이미 지칠 대로 지친 학생들을 데리고 2기 장편제작연구과정의 지원을 독려하며 장편 시나리오 트리트먼트를 만드는 과정이었다. 학생들 중 몇몇은 이미 영화아카데미에 질려 있었고, 몇몇은 영화 만드는 일 자체에 질려 있기도 했다. 수업의 마지막 시간까지 학생들은 장편영화 트리트먼트를 완성하지 못했다. 수업의 마지막 시간까지 나에게 욕을 들은 학생이 있었다. 심하긴 하지만 나는 그 학생에게 자퇴서를 써오라고 했다. 재미있고 없고의 문제를 떠나 영화아카데미에서 1년을 보냈는데 이렇게 말이 안 되는 시나리오를 가져온 것은 기본이 안 되어 있는 것이라 생각했기 때문에 나는 과격하고 거칠게 학생을 몰아붙였다. 얼굴이 벌겋게 달아올라 나의 질타를 받아내던 그 학생은 이듬해 장편 트리트먼트를 써서 2기 장편제작연구과정에 지원했다.

그 트리트먼트는 여자를 사랑하는 방법에 서투른 30대 대한민국 백수건달 사내들의 연애 실패담으로, 그에 대해서 부정적인 반응도 많았지만, 나는 '이걸 저놈이 썼단 말인가? 저 놈이 썼다면 이건 기적이다!'라며 놀라워했다. 이 영화가 2000년대, 자본이 더 값싸고 구미에 맞는 노동력으로 여성을 선택하여 남성들이 밀려나는 시대에 남성들의 여성에 대한 불안과 공포를 표현할 수 있는, 재미있고 의미 있는 영화가 될 것이란 생각이 들었다. 지원자 송재윤 학생은 나를 멘토로

선택했고, 연애에 있어서 실패한 경험이라면 차고 넘쳤던 나와 송재윤은 시나리오 수업 시간에 서로의 실패담과 대한민국 남성들, 특히 목동의 아파트 단지에서 자란 중산층 자녀들의 독특함 따위를 신 나서 이야기했고, 두 철부지 사내의 중심을 잡아준 것은 이 영화의 프로듀서를 맡은 여학생이었다.

　이제와 생각해보면 2008년은 내가 영화아카데미 있으면서 가장 즐거웠던 때였다. 학생들을 가르치는 일이 대강 어떻게 돌아간다는 것을 알게 되었고, 나와 수업을 한 학생들과 궁합도 아주 잘 맞았다. 게다가 장편제작연구과정이라는 대단한 일을 해내고 있다는 성취감이 충만했다. 25기 학생들의 신입생 선발 과정에도 약간의 변화가 있었다. 1차로 시나리오, 작품 분석 시험을 보고 2차 포트폴리오 심사를 거쳐 3차 면접에서 최종 합격자를 가려내는 과정이 지금까지 영화아카데미의 신입생 선발 방식이었다. 당시 선생들은 '우리들이 좋은 학생들을 가려내지 못하고 있는 것이 아닌가?' 하는 생각을 했다. 김의석 감독은 1차에 포토폴리오로 학생들을 가려내는 것이 옳지 않은가 했다. 그런데 그 많은 지원자들의 포토폴리오를 언제 어떻게 다 본다는 것인가? 거의 160여 편에 가까운 포토폴리오를 한 편 한 편 다 본다는 것은 지옥 같은 고통일 텐데 그것을 누가 한다는 것인가? 누가 하긴 누가 해? 영화아카데미 선생들이 해야지. 그래서 연출과 선생들은 거의 두 달 동안 일주일에 한번 아침 9시부터 저녁 6시까지 지원자들의 포트폴리오를 보기 시작했고, 그렇게 뽑은 학생들이 25기였다.

　25기 학생들의 면접시험 때, 면접관이었던 평론가 김성욱 선생은 영화아카데미 선생들의 팀워크가 대단하다고 했다.

어머니 같은 박기용 원장, 아버지 같은 김의석 감독, 형 같은
최익환 감독, 그리고 나는 삼촌 같은 역할을 한다며 이 한 가족이
새로운 가족을 들이기 위해 환상적인 팀워크를 발휘한다고
관전평을 했다. 물론 학생들 입장에서는 죽을 맛이었겠지만. 사실.
학교의 선생들끼리도 팀워크가 무르익었을 때가 바로 이때였다.
서로 별 말을 안 해도 통하는 경지였다.

　　하지만 이때부터 영화아카데미의 선생들과 교직원들은
어마어마한 양의 일에 정신없이 치이기 시작했다. 1기
장편제작연구과정 편집심사, 2기 시나리오 심사, 정규과정
심사, 심사, 심사, 심사! 심사가 한번으로 끝나는 것이 아니라
좋은 작품을 만들 수 있게 거듭거듭 심사했던 것이다. 이 당시
영화아카데미 선생들은 한마디로 뭔가에 홀려 있었다. 그렇지
않다면 박봉에, 명예도 없고, 자신들의 영화는 못 만들면서 이런
어마어마한 양의 일을 할 수 있었을까?

　　애니메이션 장편제작연구과정 2기생들의 수업 역시 즐거웠다.
1기 때와는 달리 지원자가 세 명이었다. 이들을 처음 만났을 때
아무 것도 정하지 않은 상태였고, 시나리오는커녕 시놉시스도
없는 상태였다. 1기 때에는 원작을 각색하는 것이었지만
이번에는 학생들의 오리지널 시나리오로 하고 싶었고 학생들
역시 같은 생각이었다.

　　세 학생이 트리트먼트를 써왔는데 그중 10대 소녀처럼
작은 체격에 새하얀 얼굴을 한 홍은지 학생이 써온 자신의
가족 이야기가 재미있어서 빨리 다음 편이 보고 싶었다. 결혼
적령기의 20대 후반의 여성이 어머니와 아버지가 어떻게
결혼을 하고 이혼의 위기를 넘기며 살아가는가를 관찰한

소소한 이야기였는데, 영화의 클라이맥스에 등장하는 '고영숙의 난' 에피소드에서 어머니가 이혼을 결심하고 고민하는 이야기가 너무나 마음에 들어 나는 이 애니메이션이 적어도 대한민국에서는 만들어진 적이 없는 훌륭한 이야기라 생각하였다. 문제가 생겼다. 트리트먼트에서는 재미있고 맛깔나게 글을 쓰던 홍은지 학생은 막상 시나리오를 쓰게 되자 헤매기 시작했다. 그림 그리는 사람들의 특성상 머릿속에 그림을 그리면서 글을 쓰는 습관 탓에 홍은지 학생은 '그가 의자에 앉아 있다.'라는 단 한 줄의 지문을 쓰는데 거의 한 페이지가 소요되는 묘사를 한 것이다. 또한 그림 그리기라는 혼자만의 작업을 해온 홍은지 학생은 다른 학생이 써온 시나리오를 자신의 시나리오와 합치는 것을 남이 자신의 그림을 대신 그려주는 것처럼 흉측하게 생각하고 받아들이지 못했다. 수업 시간에 엉엉 울며 자신의 답답함을 표현했던 홍은지는 다음 날 한 단계 도약한 시나리오를 들고 와 우리를 감탄케 했다. 이 무렵, 나는 이들의 시나리오에 한껏 고양되어 1기 작품 시사회에서 만난 영화잡지 기자에게 "당신들은 지금까지 한 번도 보지 못한 애니메이션을 만나게 될 것이다."라며 큰소리를 쳤다.

오르막이 있으면 내리막도 있는 것. 장편제작연구과정 3기에서는 '오 선생의 수업은 박해 받은 영화를 이야기하고, 영화를 보고 간증을 하라 요구한다, 이러다가 순교하랄까봐 겁난다.'라며 너스레를 떨던 박수민 학생의 〈간증〉 멘토링과 장편 애니메이션 〈집〉 팀을 맡아 진행하게 되었는데, 그때에 이르러서는 좋은 영화를 위해서라고 말은 하지만 심사 때 학생들을 향해 던지는 나의 독설은 도가 심해졌다. 독설에 상처

입은 학생들만큼 나 역시 기분이 착잡했다. 때린 놈이 상처를
입었다고 징징거리니 적반하장도 유분수라 할지 모르지만 나는
서서히 지쳐가고 있었다. 그만 끝내야 할 때가 왔다. 박기용
원장도 임기가 다 했다. 그가 영화아카데미의 원장이 된지 10년이
된 것이었다. 달도 차면 기울고, 활짝 핀 꽃도 지고 만다. 나는
박기용원장과 함께 이곳에 왔으니 그가 나가면 나 역시 나간다는
생각은 변함이 없었다.

　2009년. 그해의 마지막 날. 우리는 망년회를 했다. 그날을
끝으로 박기용 원장도 이 학교를 그만두고 나 역시 그만두었다.
김의석 감독은 자신의 인생에서 한 장이 넘어가는 것이라고
했고, 나 역시 공감이 갔다. 2000년대. 내 인생의 40대를 나는
영화아카데미에서 보냈다. 충분히 열심히 했다. 그러면 됐다
생각했다.

　잘 있거라. 내가 40대를 보낸 하드보일드 원더랜드
영화아카데미여.

영화 같은 시간

처음 펴낸 날
2013년 9월 30일

지은이
김소영 김희진 박진희 변병준 봉준호 오승욱
전종혁 정용준 정우열 정지우 조성희 최동훈

기획
한국영화아카데미 문지문화원 사이

펴낸이
주일우

편집
손영민

제작·마케팅
김용운

디자인
홍은주 김형재

펴낸곳
이음

등록번호
제313-2005-000137호

등록일자
2005년 6월 27일

주소
서울시 마포구 와우산로 180 2층

전화
(02) 3141-6126

팩스
(02) 3141-6128

전자 우편
editor@eumbooks.com

홈페이지
www.eumbooks.com

인쇄
삼성인쇄(주)

ISBN
978-89-93166-63-7 03600

값
10,000원

* 이 책은 영화진흥위원회의
제작 지원을 받았습니다.